寫實風

人物畫

一窺三澤寬志的油畫與水彩畫作畫全貌

U0050584

Oil Painting

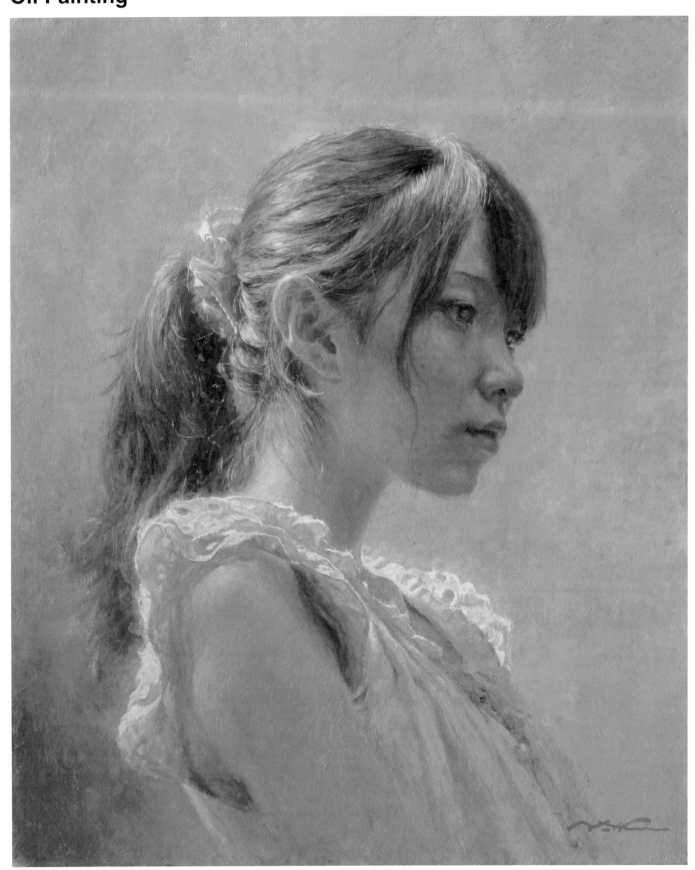

『目光』2009年　油畫・畫布　10F

『黑曜的習作』2013年

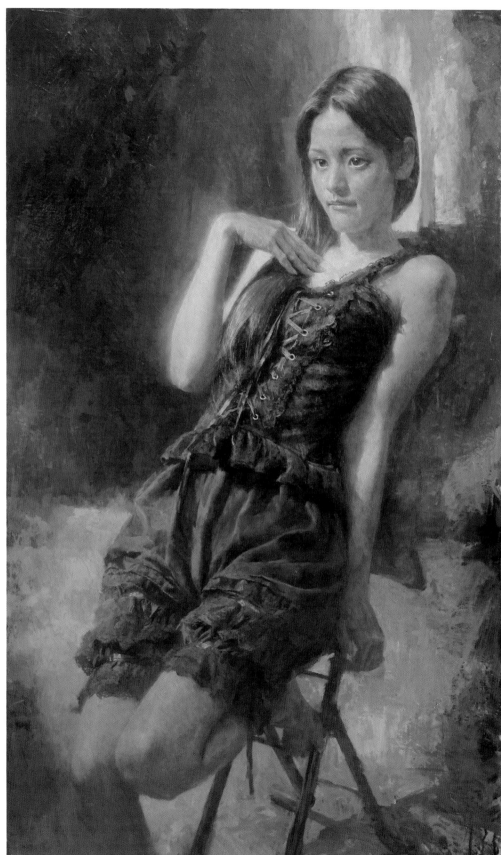

▶參展銀座 AKANE 畫廊 2014 年 11 月「各
自的聖甲蟲展～向藤林叡三致敬 2 ～
part1」之作品。回想起 1990 年時，母校武
藏野美術大學教授藤林叡三老師、坂崎乙
郎老師與畫廊一起企劃過的「聖甲蟲展」。

『黑曜』2014年　油畫・畫布　107×66.5cm

Watercolor Painting

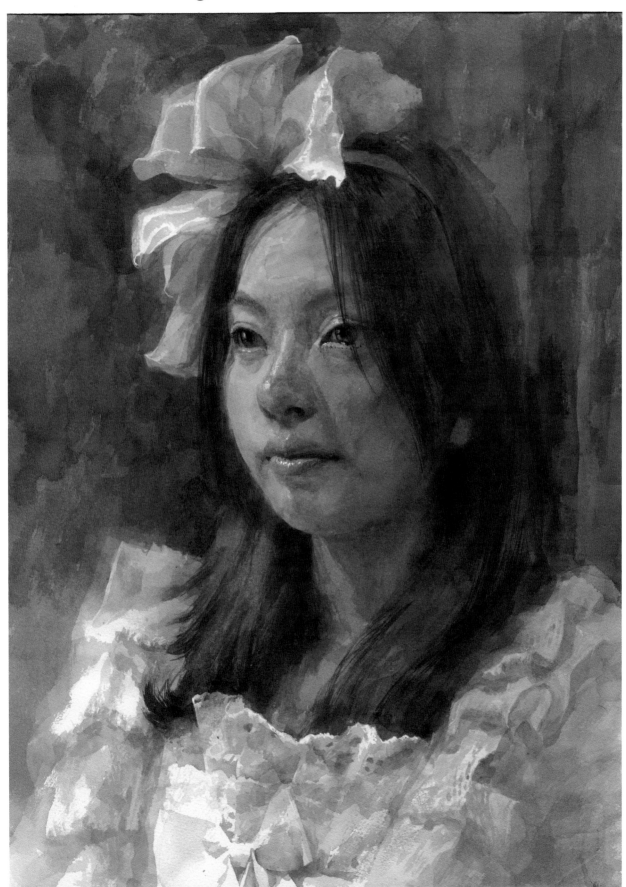

『ＡＹＡ』２０１２年　水彩・水彩紙

6F

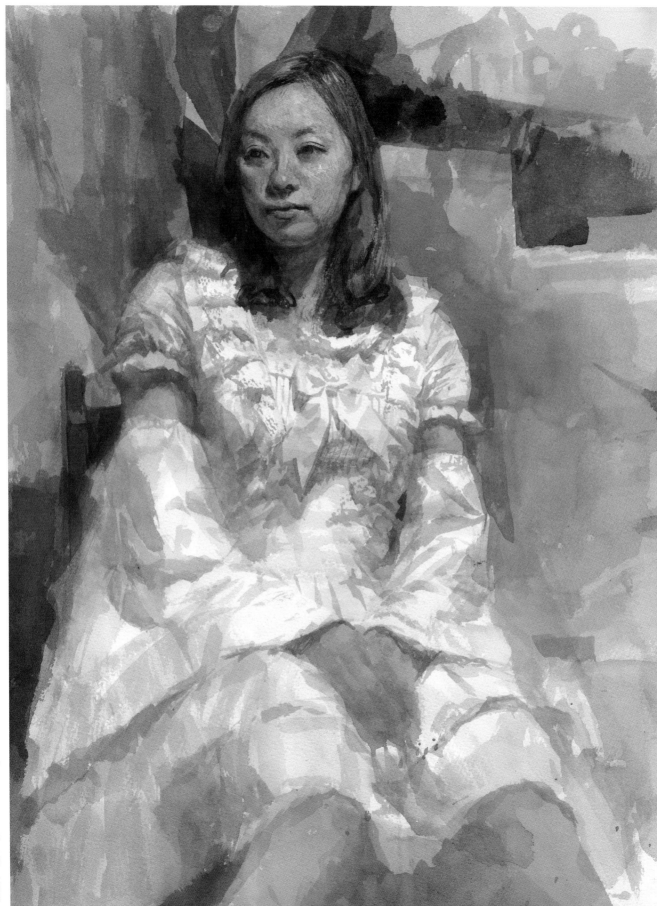

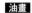
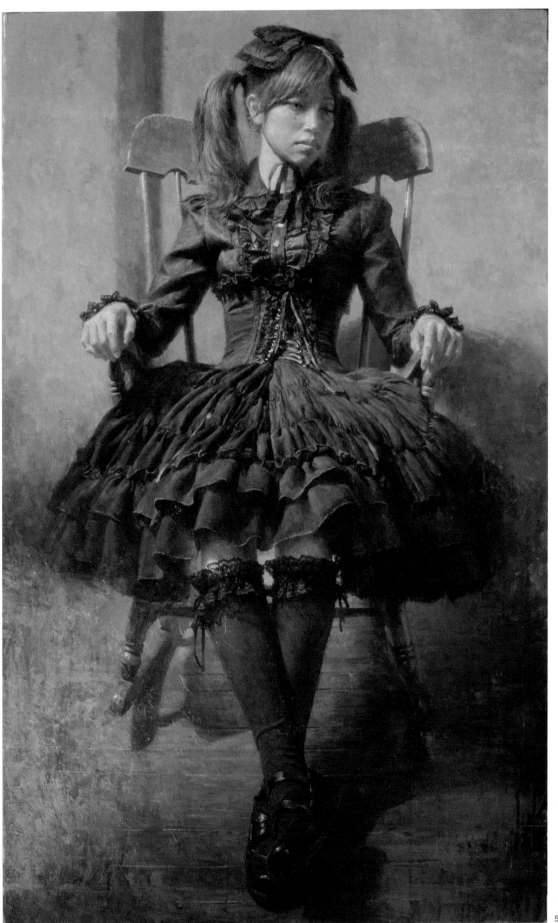

衣裝和鞋子是在澀谷找來的。緊縮的束腹、因蓬裙而挺起來的裙子、圓頭亮皮皮鞋等，哥德蘿莉服裝，將模特兒的紅色頭髮鮮艷地展現了出來。在『習作3』雖然頭部戴上頭飾，但在畫成油畫時則是改成了頭帶。

＊服裝……是指包含髮型跟裝飾品在內的總合衣裝。相對於裸體模特兒，是請模特兒穿著衣物，有時也會稱之為「著衣模特兒」。Costume Play（角色扮演），則是一種戲劇用語，是指穿著古代衣裝的時代劇。以這個語彙為語源的角色扮演一詞，則是指帶入遊戲跟動漫人物角色當中，扮演該角色的一種行為。雖然是一個日製英文，但已經轉變為一種在世界上通用的語彙了。

描繪哥德蘿莉

這是一幅模特兒身穿一件大量使用了波形褶邊跟蕾絲的連衣裙，然後將其模樣描繪出來的作品。雖然哥德蘿莉是一件歐洲風格的衣裝，但卻是一種以日本獨自文化開花結果且富有個性的時尚服飾。

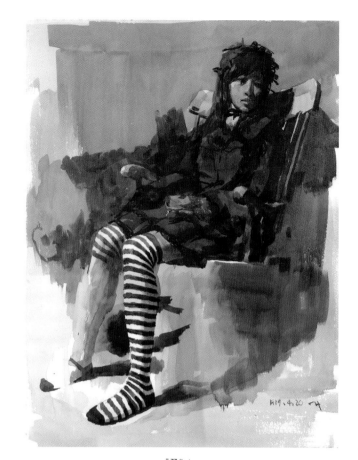

『習作1』

『習作3』

鉛筆寫生圖

在描繪 P.6 油畫作品之前，先繪製了鉛筆寫生圖，以便研究姿勢跟構圖。這其中既有那種連細部都描繪出來，作為素描的寫生圖；也有那種在短時間內描繪很多幅的寫生圖。像這種事前試畫的畫作，也稱之為「習作」或「素描圖（草稿圖、草案）」。

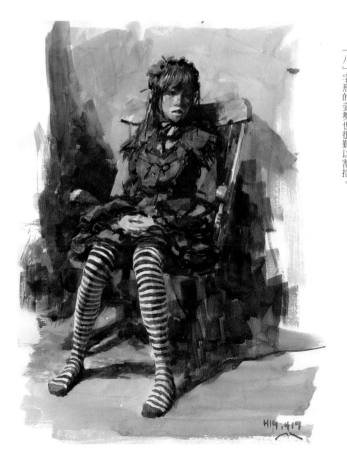

『習作1.5』

這是請同一位模特兒穿紅色衣裝所描繪出來的水彩寫生圖。雖然最後所敲定的是黑色衣裝與讓雙腿交叉，但如果要活用襪子條紋的話，這種張開成「八」字形的姿勢也很難以割捨。過膝長襪也配合著衣服，更改為條紋圖形。

水彩

7

畢業創作 … 自畫像燒毀事件與紅色的回憶

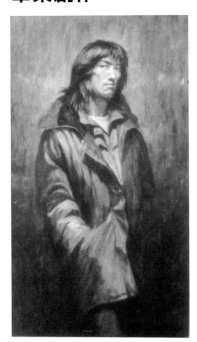

『夜來了（畢業創作　自畫像）』
1984年　油畫・畫布　80M

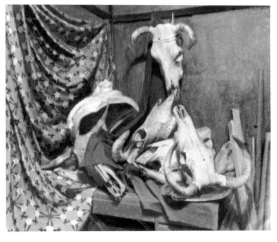

『靜物W』1984年　油畫・畫布　100F

美術大學油畫學系的畢業創作，規定是 2 幅 100 號以及 1 幅 12 號左右的自畫像。但畫了 100 號和 150 號的靜物以及 80 號的自畫像，這是超出規定規格的。不過，這是有內情的。

一開始是以規定的規格 12 號來描繪自畫像的，但是卻在繳交前的 1 個星期燒毀了……，當時創作時是冬季。油畫若是不進行乾燥，是無法重疊塗色的，因此將畫擺在暖爐前面，想要盡量早點烘乾，接著就在集中精神，努力不懈地描繪 100 號『靜物W』的圖形時，傳來了一股很香的味道。想說奇怪？是哪戶人家的晚飯嗎？結果不斷冒出了煙來。畫作的畫面燒了起來，顏料部分全變成了燒傷狀態，一整個破爛到不行。整張畫燒到幾乎連畫布的麻布料都跑了出來……。

想說這樣不行。東找西找的看有沒有什麼可以代替，就找出了之前畫的自畫像，然後試著將髮型做了個修改。後來把這幅只改變了髮型的畫拿去了學校，但這幅畫是 2 年級的時候，因為課業題目所描繪的自畫像，結果就被同學講了一句「這一幅畫好懷念哦」。這樣子的話可不行，所以在這之後用一星期一口氣繪製完成的作品，就是這幅畫了。因為手邊就只有 80 號大小的畫布，所以實質上的創作時間差不多只有 3 天左右吧！

因為紅布的流向是呈「Y」字形，所以作品取『靜物Y』。這一幅是首次出品公募團體展（新創作展）並首次入選的作品。而上面那一幅『靜物W』，其創作題材在配置上當然就是「W」字形了。

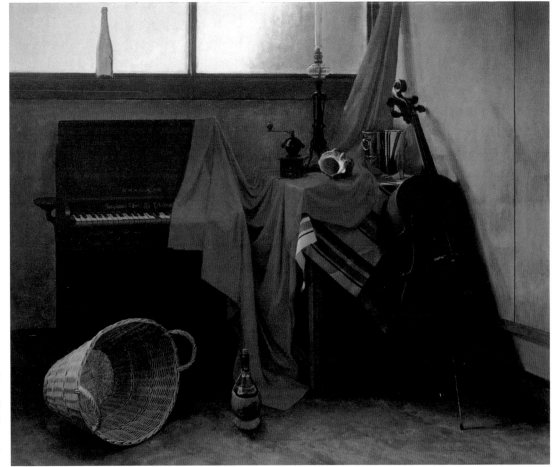

『靜物Y』1984年　油畫・畫布　150F

在大學所學到的一句話⋯⋯
仍舊是「仔細觀看再作畫！」

當時，在美術大學是接受內田武夫老師的指導。在描繪『靜物Y』的紅布時，想要把陰影處畫得很陰暗，所以就不斷混入了很陰暗的顏色去塗色。結果老師說「你陰影的顏色很髒亂，要想辦法改善」，這時我是學生，所以就詢問老師說「要用什麼顏色才好？」原本是打算想要請老師告知顏料的種類或是顏色這一類具體的事物，比如說鎘紅色比較好諸如之類的，可是老師他卻指著創作題材講說「就是要用那個顏色啊！」我當下就心想「原來如此！」就算是現在，只要用色上覺得傷腦筋時，就會看著創作題材，回想起這件事，心想「對啊！就是那個顏色啊！」。不過就算正在作畫的本人自認為使用的是「那個顏色」，也有可能他用的其實是完全不一樣的顏色。而形體方面也是如此，有時即使自認為已經是觀看過後才作畫的，但做的事卻是完全不一樣的事情。雖然這些事情總歸一句簡單講，就是要「仔細觀看再作畫」。

『自畫像』1982年　油畫・畫布　25F

＊武藏美⋯⋯母校武藏野美術大學的簡稱。

▶左手拿著畫筆，然後描繪了一幅映在鏡子裡的自畫像（左手映在鏡子裡就會成了右手）。覺得這是一個比起色彩，更重視素描的時代。

『自畫像』1982年　油畫・畫布　50P

◀位在這幅自畫像前方的，就是燒毀事件之原因的暖爐。當時是從木框上把畫布拆了下來並進行保存，所以畫面上有很大的傷痕。

『無題』1982年　油畫・畫布　30F

製作骨頭標本
牛骨是武藏美一個很傳統的創作題材。（在取得大學教材室的許可後）自己將牛頭這部分埋在大學的後院裡，接著使其腐化，之後再清洗一番來製作成標本。當時是去立川的食用肉中心，向中心的人員請求說「請給我一些牛頭」，結果取得大量的牛頭。

◀當時想必是對顏色不太感興趣吧！
所以把畫作描繪成帶有素描感，覺得很好玩。

將「就是要用那個顏色啊！」這句話銘記在心

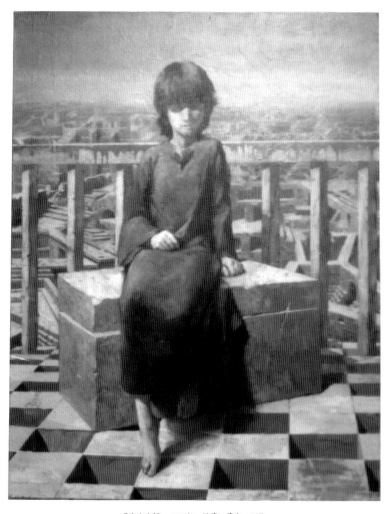

『意志之鎮』1984年　油畫・畫布　30F

明明比起自己思考調製出來的顏色，眼前的顏色就是比較漂亮，但在教室作畫時還是會東想西想，覺得要「畫得漂亮點」，然後就按照自己想法去調製顏色了。大抵上這是一種贏不了實際物品顏色的行為模式。「就是要用那個顏色啊！」這句話，是在美術大學時老師教我的一句話，也是個人認為最為重要的事情之一。雖然當時心裡是在想說「唉，這個老師是在講什麼鬼話啊！」就是了。如今想起來，這才發現這是很深奧的一句話。就連現在，都還是懷疑自己作畫時是否有成功實現這句話。

◀這是一幅沒有模特兒，純靠自己空想所描繪出來的作品。是要看著事物作畫？還是不看著事物作畫……？這點也是往後還會不斷再碰撞的重要問題。是一幅整體有點灰色色調的作品。

『我空』1984年　油畫・畫布　150F

『威嚇』1984年　油畫・畫布　150F

這些都是看著事物作畫的作品。與畢業創作的靜物作畫一樣，所用描繪手法都是著重於重現創作題材其顏色。上面那幅『意志之鎮』與寫實風的作品是兩個處於相對極端的作品。。而升學到研究所的我，則開始以各式各樣的風格創作作品。

與油畫的邂逅

在與「觀看事物」進行搏鬥之前，想要稍微回顧一下，讓自己起了想要畫畫念頭的時期是何時？一開始嘗試畫油畫，是在小學 6 年級的學校社團活動裡。當時雖然有準備顏料，但是並不曉得是要畫在畫布上。所以請學校準備了膠合板，然後在上面畫了花。顏料不斷堆積變厚覺得很開心，那時是一天畫一幅畫。小學時，在書上所看到的油畫，則是一位名叫牟利羅的西班牙畫家作品『年輕的乞丐』。當時覺得這是「世界上最厲害的一幅畫！」很崇拜這幅畫，所以才開始畫起了油畫。這幅畫也有個別名，叫做『捉跳蚤的少年』。少年那雙骯髒的腳跟殘渣剩飯散亂一地的樣子，全都如實描繪了出來。

國中時則是沒有在畫油畫，而是在筆記本上畫漫畫。因為很想要把圖描繪得很具寫實感，所以當時劇畫風格的插畫也是嗜好之一。這年代的人在小學跟國中時，男生是不畫少女插畫的，可是我卻有在畫。以現在來講的話，這就是人物角色插畫。當時還畫了國中畢業文集的封面，那是一幅身穿水手服的女孩，是個人第 1 幅插畫作品。要是這時候有 pixiv 這些投稿網站，而且以電腦進行插畫作畫已經很普及的話，或許當時就會以一名插畫家為目標也說不定。

國中時也很熱衷鐵道模型，還跟鐵道迷的哥哥一起製作了模型。後來在塗裝時用上了油畫顏料，結果營造出了「很漂亮的髒汙感」跟表情，並從中找出了樂趣。

在高中時，選修課程裡有繪畫，就是從這裡開始重新畫起油畫的。接著從 2 年級開始加入美術社，並正式接觸油畫跟素描，之後從 3 年級 6 月時開始上補習班，著手準備大學考試。後來考上美術大學並畢業，在研究所也是研究人物畫，這段路程自始自終皆持續創作著寫實風作品，而且相信接下來還是會持續走下去吧！在其根源，存在著一道與牟利羅這名畫家同樣的視線，都是傾注在人物身上的一股真實目光。

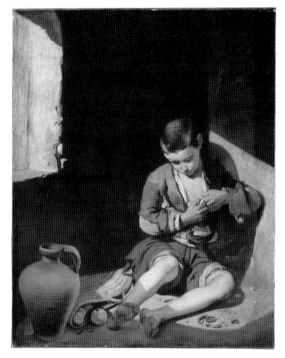

巴托洛梅・埃斯特萬・牟利羅 『年輕的乞丐』
1645—1650年時期　油畫・畫布　法國巴黎羅浮宮美術館藏

Photo©RMN-Grand Palais (musee du Louvre) / Stephane Marechallei / distributed by AMF-DNPartcom

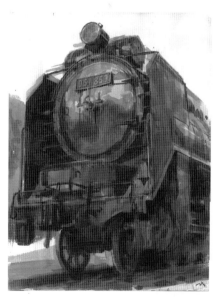

『飛鳥山公園的D-51』2012年　水彩・水彩紙

這是在東京都北區王子車站附近的公園所描繪的水彩作品。參加了手繪作家同好交流會（寫生會活動），並第一次描繪了蒸汽火車。

目錄

作者前言

本書在整體架構上，是按照創作年代順序來介紹描繪至今的作品（主要為油畫的人物畫），並一面回顧「當時的我」是將重點置於何處來加入至創作當中，一面進行解說。有其需要的部分即增加一些圖解類的說明，介紹作畫當時所發生的事件。

雖然也有人評論寫實風的繪畫說「那就只是把看到的東西描繪出來嘛」，但因為每位畫家所描繪出來的，都是各自所認為的「看到的東西」，所以會因為畫家的不同，而形成全然不同的畫作。若是各位能夠從本書當中，感受到三澤寬志的「寫實風」是怎樣一回事，那就是本人之幸了。

此外，本書也有刊載最近的作品是如何作畫的創作過程（Making），若是能夠成為各位在描繪油畫跟水彩方面的參考，那也是本人之幸了。希望各位對於光看完成作品是看不出來的創作層面，也能夠產生興趣，這樣會讓人很高興！

這是在大學生時代創作的，在自己的房間作畫時的自畫像。因為把畫布從木框上拆了下來，再跟其他作品疊在一起進行了保存，所以裂痕跟剝落之類的傷痕很嚴重，不過仍然是一幅讓人很懷念的畫作。

『自畫像』1981年時期　油畫・畫布　40F

關於本書的內容結構

三澤寬志作品之集大成！

在初期作品當中，所呈現出來的是充滿寧靜感的靜物畫以及具有幻想感的人物群像。而現在的三澤寬志，其創作則是一種深入探討「一位人物」其樣貌的人物畫。他不單只是發表水彩、油畫，也是一名曾發表可愛人物角色插畫的特色畫家。在已出版的『描繪人物的基本要領』此書當中，是透過源自於骨架跟關節動作，那些很適切指導內容以及具有合理性的圖解，徹底解說其對於人體構造的素描研究成果。

而本書內容則是以三澤寬志就讀美術大學時開始，一直到此時此刻這約莫 36 年間所創作的油畫、習作以及水彩畫作品為中心，追尋其畫業的軌跡。

希望作畫的人，跟鑑賞的人都可以知道「觀看事物作畫的樂趣所在」

從靜物畫開始，徐徐加深對人物群像這種大作的探求，直到那種呈現在獨特空間的包圍下具有存在感的女性人物像，這裡將會就近解析這些作品的魅力所在。

同時也會介紹如何實際一面觀察模特兒，一面花費時間進行作畫的創作方法。也有刊載短時間作畫，以及花費好幾個月期間創作的作品這些畫作的創作過程，以便作為讀者在作畫上的參考。

另外還收錄了穿著「哥德蘿莉」衣裝的女性人物像新作品的創作過程。油畫並不是一種局部性的描寫，而是要一面處理整體畫面，一面慢慢地進行描繪的繪畫。本書也會一併解說用來探索創作過程的習作（速寫圖跟水彩畫的寫生圖），以便讀者瞭解一幅寫實風的畫作是如何誕生的。

更加進化的創作與好奇心

看著現實的模特兒進行作畫，本書除了介紹讓這種人物畫更進一步地發展產生象徵化的人物呈現，也有介紹插畫交流網站「pixiv」其擬人化人物角色「pixiv 娘」的創作工序。三澤寬志其運用插畫，與一群年代廣泛、繪畫的人們，以及喜歡觀賞畫作的人們進行交流的這種獨特活動風格，強烈吸引了嗜畫如命的畫家好奇心。認識能夠互相談論繪畫樂趣的伙伴，並彼此讓對方觀看自己的完成畫並聽取評論，這一部分就一名畫家所追求的作品發表地點而言，他能夠從中感受到各式各樣的可能性。在網路上拓展活動據點，在各種不同地點教人繪畫，並透過同人誌不斷增加伙伴的三澤寬志，本書將準備介紹其本人的現況。

關於畫布的尺寸

號數	F尺寸 （Figure 的簡稱，即人物型）	P尺寸 （Paysage 的簡稱，即風景型）	M尺寸 （Marine 的簡稱，即海景型）	S尺寸 （Square 的簡稱，即正方型）
3	27.3×22	27.3×19	27.3×16	27.3×27.3
4	33.3×24.2	33.3×22.2	33.3×19	33.3×33.3
5	35×27	35×24	35×22	35×35
6	41×31.8	41×27.3	41×24.2	41×41
8	45.5×38	45.5×33.3	45.5×27.3	45.5×45.5
10	53×45.5	53×41	53×33.3	53×53
12	60.6×50	60.6×45.5	60.6×41	60.6×60.6
15	65.2×53	65.2×50	65.2×45.5	65.2×65.2
20	72.7×60.6	72.7×53	72.7×50	72.7×72.7
25	80.3×65.2	80.3×60.6	80.3×53	80.3×80.3
30	91×72.7	91×65.2	91×60.6	91×91
40	100×80.3	100×72.7	100×65.2	100×100
50	116.7×91	116.7×80.3	116.7×72.7	116.7×116.7
60	130.3×97	130.3×89.4	130.3×80.3	130.3×130.3
80	145.5×112	145.5×97	145.5×89.4	145.5×145.5
100	162×130	162×112	162×97	162×162
120	194×130.3	194×112	194×97	194×194
130	194×162			
150	227.3×181.8	227.3×162	227.3×145.5	227.3×227.3
200	259×194	259×181.8	259×162	259×259
300	291×218.2	291×197	291×181.8	291×291
500	333.3×248.5	333.3×218.2	333.3×197	333.3×333.3

＊單位為公分

特殊尺寸畫布

想要使用一個不在既有號數 F、P、M、S 之內的尺寸或是矩形（即長方形）時，就要自行製作木框，或將既成品木框排列連接起來，再釘上畫布。這時如果要標示號數，那就是使用長邊尺寸與既成品木框相同或接近的號數。

比方說『睡眠中』（P.114）的大小為 61.6cm×146.5cm，因為長邊很接近既有品 80 號尺寸，所以就會標示為 80 號特殊尺寸。

畫布的規格尺寸雖然有 0 號～500 號，但本書當中提到的最小尺寸為 3 號，因此這裡只有刊載 3 號以上的長邊×短邊。另外此表格只有介紹日本的畫布規格尺寸。據說在日本，因為最一開始在製作畫布時，曾有過一段以尺貫法去轉換國外使用的國際單位制（法國尺寸）的往事，但在尺貫法廢止後，又再次換算成了公制，因此才與法國尺寸之間產生了誤差。

作品資料如何觀看之範例

『目光』	2009年	油畫・畫布	10F
作品標題	創作年	使用的畫材	尺寸大小

第**1**章
與「觀看事物」進行搏鬥『開始』

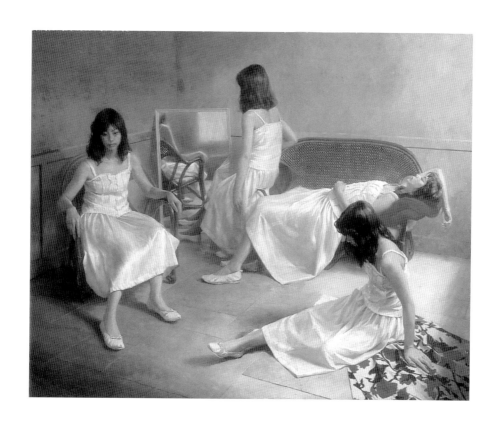

大學畢業後進入研究所。畢業創作的『靜物Y』（請參考 P.8）在學校內獲得了優秀獎，
也入選了公募團體展。如果以這個時間點作為畫家的起點，那我的畫業現在就是 36 年
了。在研究所，選擇了人物課程，並在幾乎可以天天獨占模特兒進行作畫的這種得天獨
厚環境下，持續創作不怠。

於人物中尋找形體與顏色

事物所擁有的獨自顏色稱之為「固有色」。作畫時也可以在肌膚顏色裡加入各種顏色進行描繪，但這時的作品，都是純以肌膚顏色來一決勝負的。比方說，在描繪黑色衣服的女性時，心中還是會存著一種想法，就是描繪「黑色的衣服就描繪成黑色的」這種描繪方法。但實際上，肌膚跟衣服的色調卻是會因不同的光線狀況帶有著紫色或綠色的。但是，看著自己加入了許多顏色描繪的畫面，腦中不禁也浮現了一種「這看起來不像吧！」的遲疑。可能是一種類似於對「不可以用紅色描繪蘋果」這種想法的反骨精神吧！

研究所時人物課程雖然共有 4～5 名學生，但時常在作畫的人就只有我一個人而已，因此才能夠獨佔模特兒進行創作。在這個時代，有模特兒在的時間，就會仔細地描繪自己所觀看到的事物，而之後的時間就是描繪那種將空想事物進行搭配組合的畫了。因為這時候的我，那種「我要打造出一個世界觀」或是「我得畫成一幅完整作品才行」的心情，占據了很大的心思。

顏色方面都是看使用方法。在繪畫教室這些地方，有時會忍不住就很輕易說出「不可以用暗色的顏料」這一類的話。理由是，要調暗顏色時常常會習慣混入黑色的人，他的陰暗處全部都會變得有點灰色，導致顏色感會變得很孤寂，所以才叫他不要用黑色。不過，畢竟沒有比黑色還要黑的東西了，所以還是會有一些地方用黑色會比較好。畢竟都有出黑色的顏料了，沒有道理說不能用。

我是一副骨頭，所以臉部沒有肌膚顏色！

蘋果就是紅色嗎？

骷髏就是白色嗎？

＊這個角色是骷髏小蘋果，是位女孩子。是已出版書籍『描繪人物的基本要領』跟『描繪水彩畫的基本要領』當中也有登場的一位吉祥物角色。

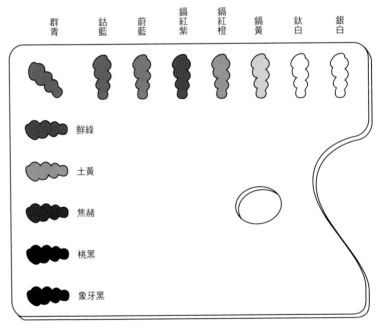

使用的油畫顏料一覽表

這是從學生時代開始，就一直在使用的基本 13 色。也會因應所需而有所增減。調色時會使用複數個市售調色盤，或是以膠合板一類材料所製作出來的調色盤。顏料的排列順序會因調色盤的不同而有所差異。

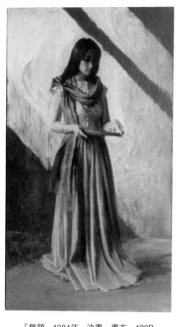

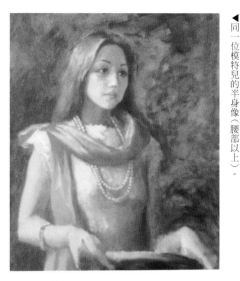

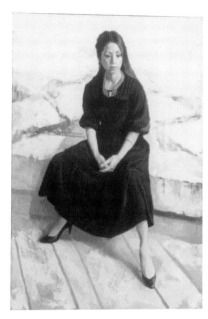

穿著白色連身裙的模特兒全身像。

『無題』1984年　油畫・畫布　120P

同一位模特兒的半身像（腰部以上）。

『無題』1984年　油畫・畫布　10F

黑色衣服的坐姿像。這3幅著衣作品，都是描繪同一位人物的畫作。

『K』1984年　油畫・畫布　100P

高中生時的木製調色盤

進行混色的空間都會進行擦拭，但放置顏料的邊緣部分則是會不斷地堆積顏料。這裡少了左頁顏料一覽表中的鮮綠色，並增加了透明紅色的胭脂紅。這個調色盤是一種被稱之為雲型的獨特形狀。雖然這種類型的調色盤本來是要拿在手上進行作畫的，但因為很重，所以都是放著使用。因為這是一種單獨本身就有一個意境的調色盤，所以也有一幅作品是請模特兒拿著這個調色盤擺出姿勢（請參考 P.134）。

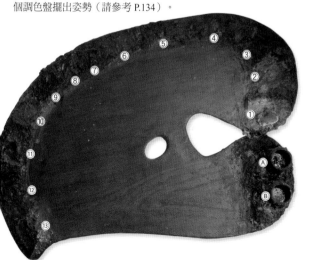

『無題（女）』1984年　油畫・畫布　30F

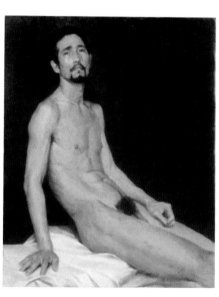

『無題（男）』1984年　油畫・畫布　25F

①銀白
②鈦白
③鎘黃
④鎘紅橙
⑤胭脂紅

⑥鎘紅紫
⑦蔚藍
⑧鈷藍
⑨群青
⑩土黃

⑪焦赭
⑫桃黑
⑬象牙黑

Ⓐ罌粟油 *
Ⓑ松節油＋亮面凡尼斯 *

※為了溶解掉軟管中擠出來的膏狀油畫顏料，讓運筆更加順暢，或是調整乾燥的快慢跟澤光感，會使用畫用油（揮發性油、乾性油、繪畫用凡尼斯等）。如果畫用油就在顏料附近，使用上會很方便，所以會將裝有畫用油的油壺夾在調色盤上。

油畫的基本始於底色的顏色 ··· 學生時代是中性灰

這是一幅從基本 13 色（請參考 P.16）當中挑選出 3 種顏色所描繪出來的作品。只要有白色、褐色、藍色，就能夠調製出色調很自然的灰色，因此幾乎可以描繪出絕大多數的事物。但描繪時並不是要直接在畫布上下筆，而是要先調製出混合了這 3 種顏色的中性灰（指不會過暗也不會過亮……在中間的灰色）並塗色於畫布上，事先打出具有顏色的底色（Toned Ground）。最近所打的底色則是更加色彩豐富。P.32 的速寫油畫也是運用 3 種顏色進行繪製的。

白 銀白

褐 焦赭

藍 深群青

將背景塗亮，藉此將頭部形體的底色部分突顯至前方。這時有斑駁的灰色部分看起來就會像是肌膚顏色。

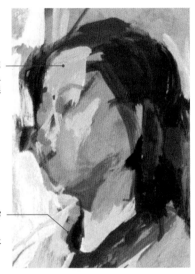

臉部的亮面上所塗抹的顏色，是一種加入了「較多白色」所混色出來的顏色。

以陰暗的顏色塗上穿在下面的衣服顏色，並以明亮的顏色塗上外衣顏色。

大略的創作過程

這是在自己的畫室裡，描繪說明創作過程的一幅作品。用了一天的時間完成了 20 分鐘 ×10 個姿勢的作畫。起稿的構想就像這種感覺，後續則是埋頭不斷地刻畫，這就是我自己的標準作畫進行方式。

＊在描繪模特兒時，大多是固定姿勢 20 分鐘不動，然後穿插 5～10 分鐘的休息時間。若是 20 分鐘 ×10 個姿勢，實質上的創作時間就會是 3 小時再多一點點。

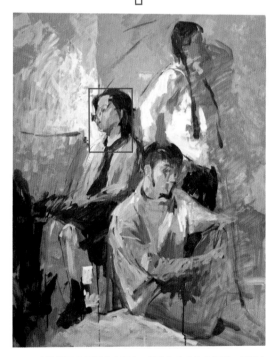

1 一面以混合了褐色與藍色的陰暗顏色描繪出形體，一面在頭髮這些暗色部分跟明亮形體上，也塗上顏料。

2 在臉部跟衣服這些亮面上，塗抹加有白色的顏料，並將有點黑色的事物其顏色跟陰影部分也描繪出來。

抓出人物的形體後，就像在畫素描那樣，將混合了褐色與藍色的顏料塗向「比較陰暗的地方」，並將加入較多白色的顏料塗向「比較明亮的地方」。接著反覆操作進行描繪。

細部也一樣依照「比較明亮的地方」和「比較陰暗的地方」刻畫出來。

將臉頰骨跟眼瞼的塊面這些突出的部分畫得明亮點。

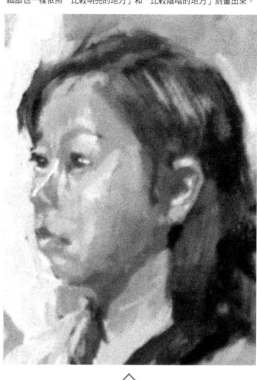

⇧

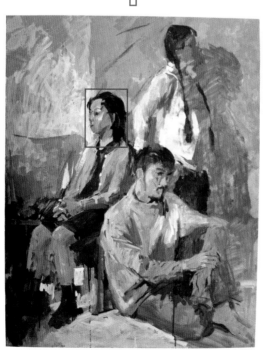

3 像是要沿著塊面加上肉感那樣，將形體具體地描繪出來。即使顏料只有 3 種顏色，也還是會產生很多樣的色調。

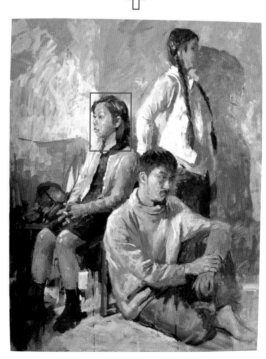

4 完成作品『3 名模特兒』1994 年　30F

是「觀看事物作畫」？
還是「不觀看事物作畫」？

在美大的研究所，我是人物班，當時的學生不是很常來大學，因此這2年裡幾乎都是1個人在運用模特兒作畫，還真是渡過了一段環境得天獨厚的研究所生活呢！最一開始的時候，是同時進行靜物畫與人物畫的創作。

3 完全靠空想作畫的作品範例

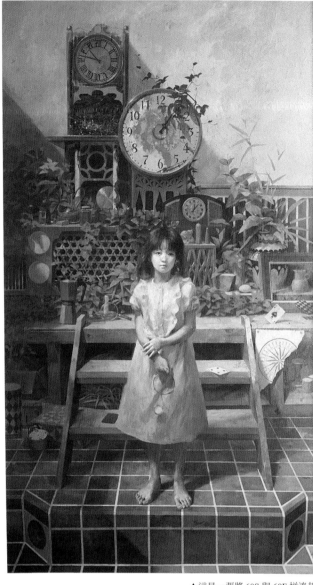

『有時鐘的房間』 1986年 油畫・畫布 150號特殊尺寸

1 在自然光下看著模特兒作畫的作品範例

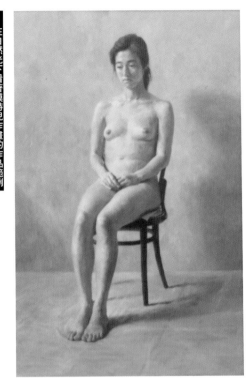

『無題』 1985年 油畫・畫布 80P

▲這是一張將 60S 與 60F 拼湊起來的畫布（227.5×130.3cm）。除了撲克牌以外，不管是背景還是人物，都是靠空想進行作畫的。

2 看著照片作畫的作品範例

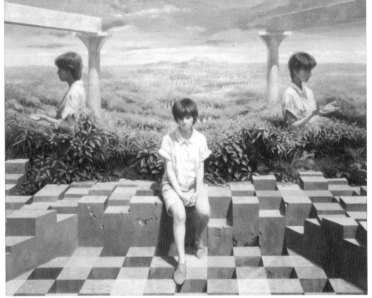

◀研究所課程結業作品，是透過照片作畫的 2 幅作品其中 1 幅。

『個人的法則』（選擇） 1985年 油畫・畫布 150F

不管是靜物還是人物，在關於作畫的這個行為上，兩者並沒有什麼不同，不過在心情方面倒是會有相當程度的變化。能夠集中精神在人物上，是因為有一個活生生的人就在眼前，而且是處於一種「麻煩對方讓我作畫」的情況。一般要是不經過一番辛勞，可是打造不出那種情況的。可是在大學，會有專業的模特兒固定過來一段時間，也因此才有辦法這樣描繪。左邊這幅畫是研究所課程結業的創作作品，而且在畫當中是極為特殊的一幅畫，因為這是一幅看著照片作畫的油畫。畫了 2 幅後，就變得很討厭透過照片作畫。

空想的產物

因為模特兒只會固定來上午或下午 3 小時，所以空餘的時間，就開始透過空想，進行「不觀看事物作畫」。因為想說，要是與「觀看事物作畫」同時進行創作，將內心當中那股「難以適懷的思緒」描繪出來看看的話，那會變成怎麼樣？因此才這樣

子創作的。這裡面有一些地方是當時的流行畫風，還有一些地方是當時心中的熱衷之物，也有一些地方是在各種事物影響下所進行的描繪。因為並沒有觀看事物，都是捏造的，所以要畫幾幅都畫得出來，結果差不多有 1 整年都是在畫這種畫。

透過空想所描繪出來的幻想風作品

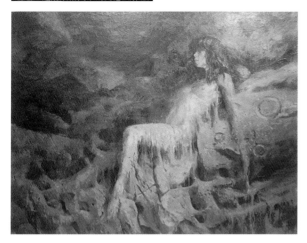

『蛾』1985年　油畫・畫布　80F

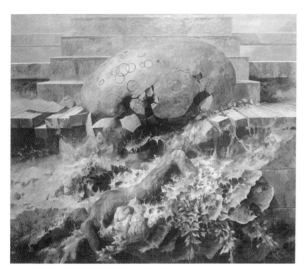

『卵』1985年　油畫・畫布　130F

雖然是透過空想 卻讓人感覺是有觀看事物的作品

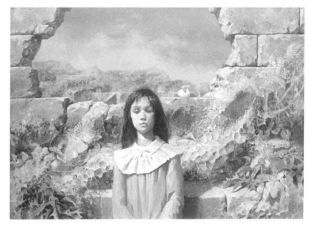

『殖』1985年　油畫・畫布　50P

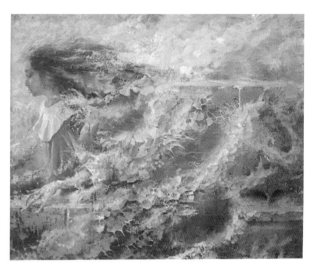

『殖（風）』1985年　油畫・畫布　40F

『廢墟景象III』1985年　油畫・畫布　60S

創作時雖然完全沒有看著任何事物，但還是有一種「想要描繪成彷彿有看到該事物」的念頭，因此就有了一股想要畫成眼前擺著一顆蛋，或是眼前有一個空間的意志。像是在描繪植物時，會先去後院觀看葉子作為參考。而且因為一直有同時在描繪模特兒，所以當時也就想說這樣的話跟人物進行搭配描繪看看好了。除了人物是空想的，前面散亂一地的模樣也是空想的。

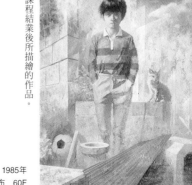

研究所課程結業後所描繪的作品。

『少年』1985年
油畫・畫布　60F

同一個人物重複登場於畫面中

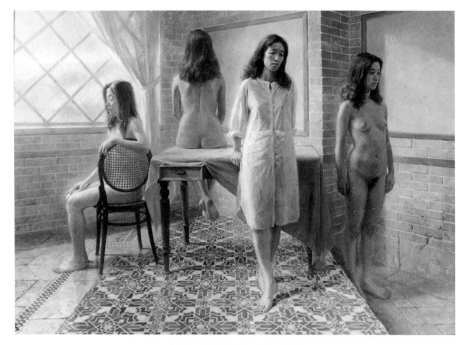

『時刻』1986年　油畫・畫布　200P

人物、椅子、桌子跟桌布是實際存在的。背景的窗戶跟地板實際上是有加入了空想的部分。而地板表面這些部分，則是在沒有模特兒的時間，一筆一畫描繪出來的。

請1位模特兒擺出4種姿勢，然後一面實際看著模特兒，一面進行作畫。因為看著照片作畫，會很快就畫一畫，覺得很無聊。這樣就不會有那種「就是要用那種顏色啊！」的嘗試錯誤過程了。在描繪完用P.20那張照片畫出的畫之後，緊接在後所畫出來的，就是這幅研究所課程結業創作的主要作品了。那時有一段時間迷上了描繪圖形，就貼了一大堆紙膠帶，然後不斷地撕下來。這裡將會解說地板的描繪方法。

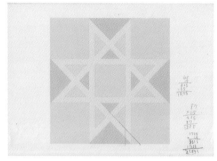

1 準備一個可以看出圖形其原本正面模樣的事物。接著在平面上加上透視效果，將圖形扭曲變形並描繪出來。雖然在實際的油畫裡面，圖形的樣式是更加細密的，但這邊為了方便使用來解說，選擇一個簡易的幾何圖形。

2 在地板表面畫出整體的透視線（1點透視）。

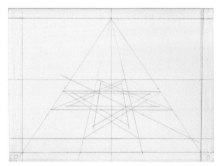

3 沿著地板表面描線出圖形。

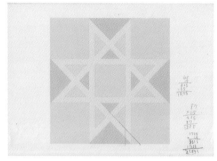

4 一面想要保留黃色底色的部分便貼上紙膠帶，一面以美工刀進行裁切。

6 各個部分的塗色，要連紙膠帶都有塗到。塗完橙色後，就接著塗粉紅色三角形。

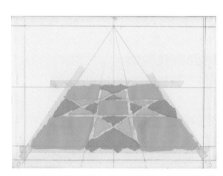

7 塗色完畢的狀態。在這裡是透過壓克力顏料加快作業過程。接著保持這個狀態，等到顏料乾燥到某個程度。

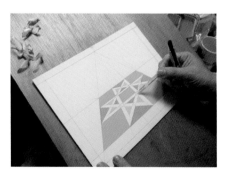

8 慎重地撕下紙膠帶。

將「人物」配置在一個具體的舞台設定上

1987 年時，剛離開研究所，就借了一棟在大學附近的房子，並在一間約 10 塊榻榻米大（約 15 ㎡）的房間裡進行創作。這幅作品也是由 1 名模特兒擺出了 4 種姿勢。用來繪畫的工作場所稱為畫室，不過要描繪一幅 150 號（181.8×227.3cm）的畫作，10 塊榻榻米的空間也只是勉強可以而已。所以先在畫室裡配置好家具一類的物品，然後請模特兒坐於其上。接著再一面配合各個姿勢改變畫作的角度，一面進行繪製。

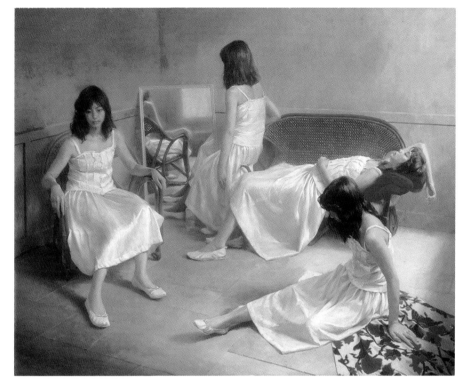

『鏡子』1987年　油畫・畫布　150F

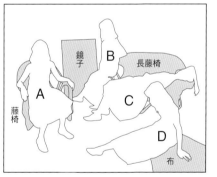

配合姿勢移動畫架的位置

雖然如同分身術一樣，配置了 4 名同一位人物，但在描繪坐在 A 藤椅上的姿勢時，畫架的位置會使畫家無法看見位在畫面後面的 D、C、B 其姿勢。因此只要畫架與作畫的人移動到可以看見模特兒的位置上，那麼即使是一間很小的房間，只要花點巧思也還是能夠進行創作的。

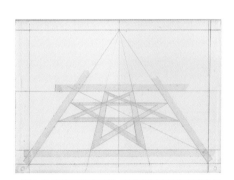

5 貼完紙膠帶的狀態。要讓紙膠帶跟畫面緊貼得很密合，以免紙膠帶歪浮起來。

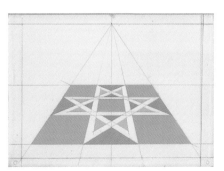

9 完成。尖端部分顯得很銳利。接著反覆進行這個作業，營造出地板表面來。

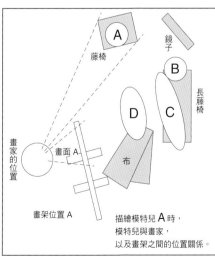

描繪模特兒 A 時，模特兒與畫家，以及畫架之間的位置關係。

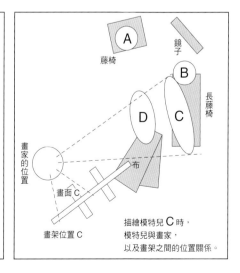

描繪模特兒 C 時，模特兒與畫家，以及畫架之間的位置關係。

在現實＋空想當中營造出空間

這是一幅將人物配置在一個不斷延伸出去的巨大樓梯的途中作品。實際上描繪時，只運用了一個 3 階的樓梯，不過在創作時，是將其呈現得彷彿還存在著更寬廣的空間。將在樓梯上擺出姿勢的模特兒描繪成速寫圖，覺得很開心，結果就畫出了接近 2 本分量的速寫圖。這裡面的各個姿勢，都是從速寫圖當中挑選出來的。

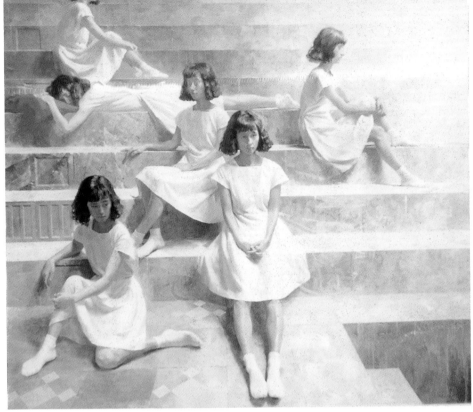

『樓梯上的陰影』1988年 油畫・畫布 130F

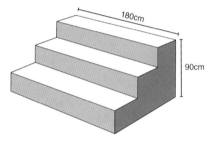

這個 3 階的樓梯，是用複合板（12mm 厚的柳安木膠合板）手工打造出來的。

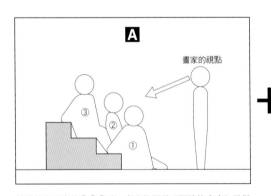

描繪位在下方的①②③時，畫家的視點（眼睛的高度）是很高的，會形成一種低頭往下看的狀態。

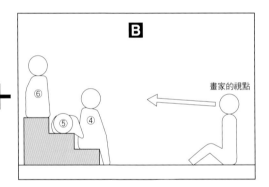

描繪位於上方的④⑤⑥時，則要降低畫家的視點（眼睛的高度），使其視點是從水平位置抬頭往上看的。

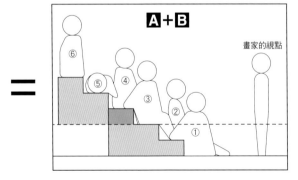

將畫家作畫視點不同的 A 與 B 合在同一張畫面上，並處理成一個很自然的空間。

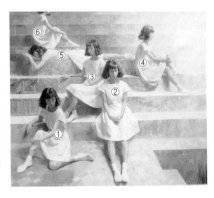

樓梯會用到第 6 階，因此樓梯只有 3 階的話會不夠用。所以在描繪最下方的模特兒時，自己是站著並低頭往下看的。而描繪坐在最上方那個身於高處的人時，則是坐著並抬頭往上觀看作畫的。在描繪時，不光只有模特兒要動，作畫的人也要動起來。階梯的高度，做成 1 階 30cm，比實際的樓梯還要略高一些。

實際進行觀看所描繪出來的部分。共有貝殼跟坐在藤椅上的模特兒模樣以及映在鏡子裡的模樣。

雖然想描繪的就只有 1 位人物而已，但只有 1 個人的話，是不容易成立為一個畫面的，因此在周圍配置了許多東西。像是右邊這幅作品，實際在眼前的只有模特兒跟椅子，還有鏡子這些而已，而背景、地板以及貝殼以外的各式各樣小物品則是透過空想進行描繪的。只要運用鏡子，就能夠很自然地將從別的角度下所觀看到的模特兒身影，結合至畫面當中。P.24 那幅作品與這一頁上下這 2 幅作品，是同時進行描繪的作品。

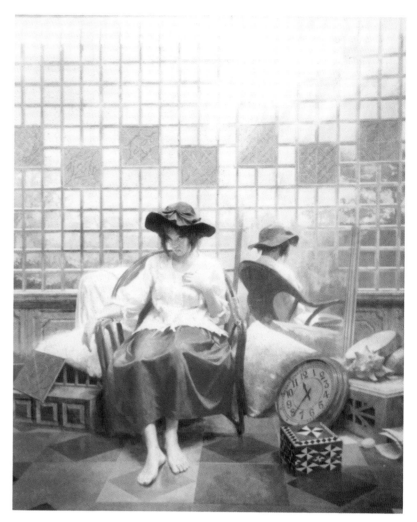

『能夠看見森林的房間』1988年　油畫・畫布　130F

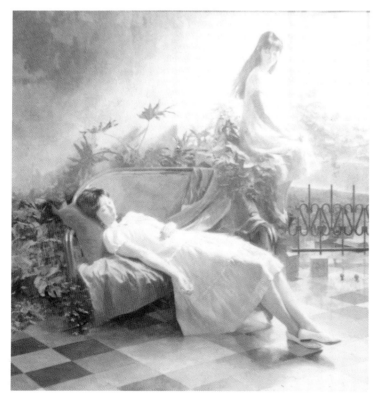

『安靜的星期天』1988年　油畫・畫布　100S

實際進行觀看所描繪出來的部分。共有模特兒、長藤椅以及布和觀葉植物。這幅作品的標題是請模特兒取名的。自此之後，請該位模特兒跟第一位觀看作品的人，幫忙命名作品標題的情況，就變多了。

營造自然的光線

後來對白色的事物跟光線的共鳴產生了興趣並致力於這方面，所以這個時期的模特兒服裝，都是盡量選擇很簡樸的樣式。畢竟只是要描繪人物本身，剛開始用一些很簡樸的衣服就很足夠了，因此準備了各種樣式的白色衣服。也曾麻煩模特兒說「要是有白色的衣服，就請您帶過來」。然後再打上自然光跟人工光進行創作。

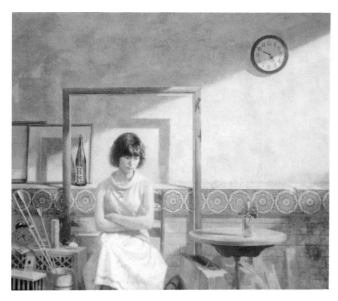

『畫中之人』1986年　油畫・畫布　130F

展現出傍晚光線的作品

環抱著手臂的模特兒、桌子、花是實際存在的事物，其他的事物則是透過空想進行描繪的。這幅作品是配合打在模特兒身上的光線方向，將許多事物給刻畫進去的。是一幅將光線預設成傍晚斜射而進行描繪的作品。這幅作品的光源，使用的是投射燈。

『窗』1986年　油畫・畫板　145.5×206cm
尺寸為將 4 片 B1 大小的畫板拼湊起來的作品。

以白天的光線描繪出來的作品

這是一幅在窗邊擺上一個台座，並請模特兒在台座上擺出姿勢的作品。是以白天的光線進行繪製的。這裡面許許多多的室內裝飾，如將四方形的鋁窗框改成拱狀，都是透過空想進行設計的。

以投射燈營造窗邊光線的作品

要在晚上創作油畫時，會沒有「窗邊的光線」。因此，首先要打造出一個像是舞台大型道具般的窗戶。接著從窗戶的另一側以投射燈照射，設置成彷彿「光線是從外頭照射進來」。

和 P.24 的樓梯一樣，使用複合板打造出一個有鑿開窗洞的牆壁面。接著使用投射燈呈現出如同自然光一樣的光線。最後裝設上布料，裝飾成窗簾風。

畫室天花板的投射燈。現在還是會用到 4 ～ 5 座。都是將投射燈裝在支撐棒上，使其能營造出逆光或斜光。

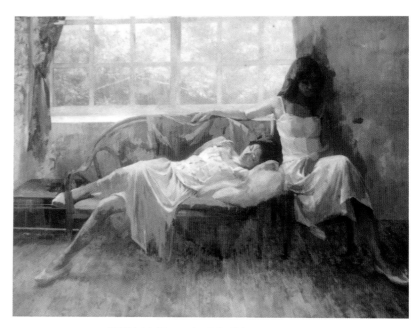

『無題（未完成）』1986年　油畫・畫布　162.1×224.2cm

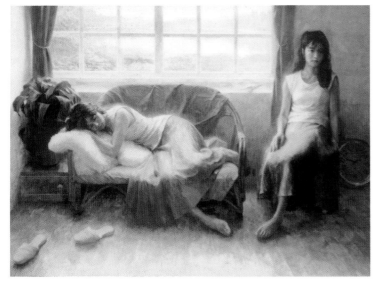

『窗』1987年　油畫・畫布　150P

上面那幅作品，因為模特兒在途中沒辦法過來了，所以成了一幅未完成的作品。這幅畫描繪到一半告一段落後，才用另一名模特兒描繪了下面這幅作品。記憶中描繪時，是將布垂吊在窗戶的模型上，裝飾成窗簾。擺放於前方的沙發，在很多作品當中都有登場。用藤條編製的家具有很多能夠刻畫的要素，當時很愛使用，但是要全部描繪出來感覺會很辛苦，因此就用布稍微遮掩了起來。

讓光線角度產生變化

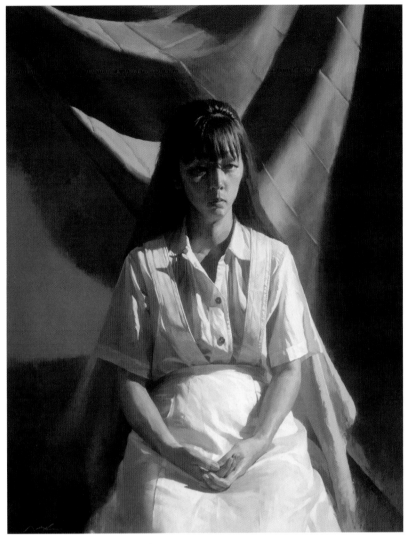

『M』1989年 油畫・畫布 30F

從1988年起的約3年裡，是在一間將8塊榻榻米大與4塊半榻榻米大打通串連起來的房間進行創作的。因為是一棟準備要拆掉的房子，所以當時使用條件是可以自由進行改造的。在這個地點，仍然是用投射燈呈現出各式各樣的光線並進行作畫。

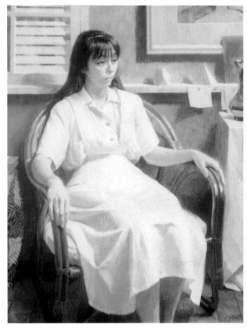

『白色衣服』1989年 油畫・畫布 40F

光與影的比例約是5：5，而且幾乎是從正側面打著光。光與影的面積差不多在6：4前後，各一半左右會比較容易進行描繪。區分光與影，乃是畫面呈現的起始點，因此像這幅作品般，加強明亮與陰暗的對比，使光與影的面積顯得很涇渭分明，會比較容易進行繪製。

這幅畫，光與影的比例則是7：3左右。光線是從斜上方（畫面的右上）照射下來的，而左下方就是陰影的領域了，不過明暗對比方面，比左邊這幅作品『M』還要薄弱，是一幅整體很明亮的作品。明明模特兒和服裝都一樣，畫面卻形成了一種是在光線包圍下的印象。即便是同一件白色衣服，還是能夠在表現方法上營造出很大的不同，因此覺得改變光線角度跟強度的這種巧思是很有意思的一件事。

光線的方向與呈現方式

*關於不同光線照射方式所帶來的呈現方式變化，會於P.48進行解說。

側光

光線從模特兒的側面照射。左右兩邊的明亮感與陰暗感會有很明確的差異，因此側面方向的立體感（分量感）會獲得強調。在上面這張照片當中，明暗與作品『M』一樣，是以鼻子線條為界，並區分得很涇渭分明。

逆光

光線從模特兒的後面方向照射。事物的邊緣跟輪廓部分（轉進到後方的部分）看起來會很明亮。在上面這張照片當中，模特兒的左臉頰看起來是比右臉頰還要略為明亮些。而且幾乎整張臉部都會跑進影子（陰暗處）裡，因此很容易變得很模糊不清。

正光

光線從模特兒的正面照射。也稱之為前光。光線是照射在整體上的，因此所有的部分看起來都會很明確。上面這張照片是一種有點斜光的正光。

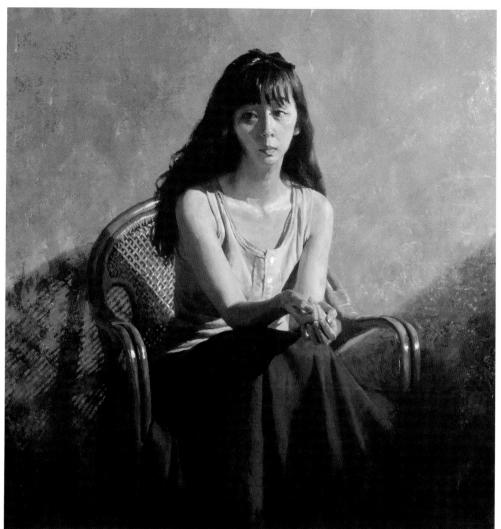

『夏季尾聲』1989年　油畫・畫布　40S

這幅作品的標題是自己取的。這幅作品也是因為明暗差異很大，所以那種強烈的立體感跟存在感會讓人印象很深刻，不過陰影中的形體跟顏色就會變得很難看清楚了。

若是用投射燈照射在模特兒身上，陰影就會顯得很鮮明。若是用螢光燈，陰影則會顯得很朦朧。自然光的話，因為會隨著時間而變化，而且模特兒的時間行程也會配合不了。除此之外也有那種畫室沒有窗戶的情況，像這樣各種不良條件疊加時，也是用投射燈會比較方便。再加上投射燈是會變熱的，在冬季可以當成電暖爐的替代品，就算沒有暖氣也勉強過得去；只不過在夏季不用冷氣的話，這樣子可是會熱到受不了的。油畫在作畫上會很花時間，因此若是光線無法固定，就會很難進行作畫。

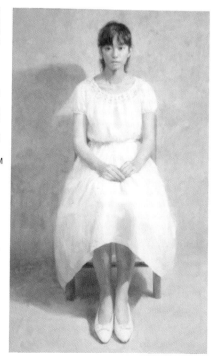

『白衣少女』1986年　油畫・畫布　50M

這是將 P.28 的側光那張照片，轉為 3 階段高對比後的圖像。若是將一個畫面區分成光的世界與影的世界，那在畫面構成的思考上就會變得很容易。

這幅作品看起來就像是有自然的光線照射在模特兒身上一樣。斜射下來的光線遍照在整體模特兒身上，使得陰影中的形體跟顏色也顯現了出來。有一派的意見是認為「自然光比較好」，如果要描繪的是一幅外光派畫作，這樣子會比較好。但若不然，是不太能看出「自然光比較好」的功效。有時也會像這幅作品這樣，即使使用的是人工光線，看上去仍是有不錯的感覺。所以營造一個方便自己作畫的光線，是比較有用的。

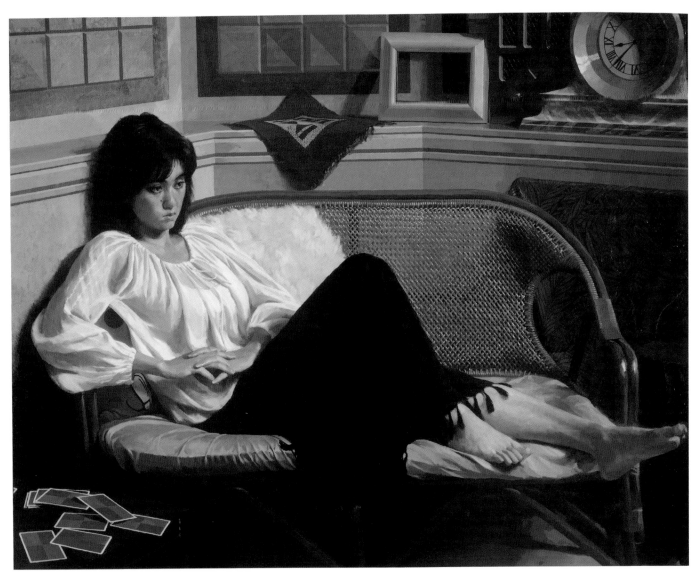

『藤椅子』1988年　油畫・畫布　50F

這幅作品目前收藏於川崎市的某處。設定上是一道斜照的明亮光線照亮著整
體，是一幅花費很多時間，很詳細地進行了刻畫的作品。在這幅作品，將常
常出現在自己作品裡的長藤椅，其編織紋路很仔細地描繪了出來，使其與毛
茸茸的白色軟枕跟衣服這一類物品的質感形成一種對比。

第**2**章
創作的實踐『公開』

　　雖然目前是在回顧過去作品的路程途中，但在這裡還是先短暫駐足一下，介紹現在的油畫
作畫方式。這裡面從短時間作畫的範例作品，一直到花費時間仔細作畫的作品都有，一起
看看這些各種不同作品的創作過程，同時看看在畫面構成方面，有什麼具體的致力方式與
思考方式吧！

◀模特兒與畫架之間的位置關係。

以速寫描繪「臉部」

為了在短時間內描繪出來，透過以筆觸塗抹在還沒乾的油畫顏料，或是趁還沒乾時將其渲染開來的方法進行呈現。顏料的色數也只集中在白、褐、藍這3種顏色。雖然描繪方法與 P.18 所解說過的方法是一樣的，但畫布底色的色彩會變得很豐富。

白色＋褐色（＋些許藍色），就會形成肌膚的顏色。　褐色＋藍色就會形成陰暗的顏色。

銀白（白色）
一種很傳統的白色顏料，固著力很優秀。

焦褐（褐色）
不會太黑，也不會太紅……一種很恰到好處的褐色，很好用。

深群青（藍色）
一種透明色且具有深度的藍色。

＊後退……指陰暗的事物位於前方時，將後方提亮使其退到後面。

1 以陰暗的顏色與白色開始描繪起

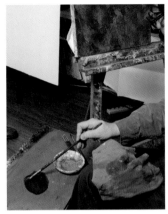

1-1 混合褐色與藍色這2種顏色，調製出陰暗的顏色。

1-2 準備一張事先打好底並經過乾燥的畫布。

1-3 以陰暗顏色的線條畫出構圖的草圖（骨架）。

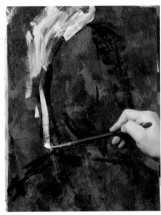

1-4 以白色塗背景，營造出「後退＊」效果。

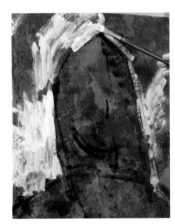

1-5 讓頭部的外形輪廓浮現出來。

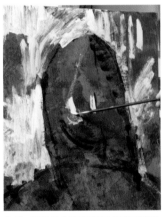

1-6 將臉部會被光線照射到的部分塗上白色。

1-7 為了「突顯出」明亮側，額頭也塗抹上白色。

1-8 將臉部周圍壓暗，讓臉部的「明部」往前方移（經過5分鐘）。

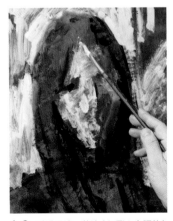

1-9 透過厚塗～薄塗（如飛白之類的）營造出明亮色階。

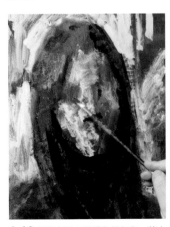

1-10 以混合了3種顏色的灰色，將中間的明亮～陰暗部分塗成是不透明的。

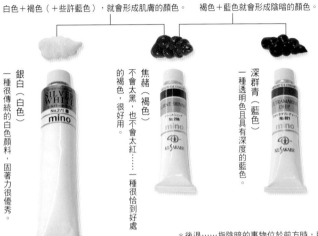

2 一開始塗抹白色，是為了加強肌膚顏色的明亮感！

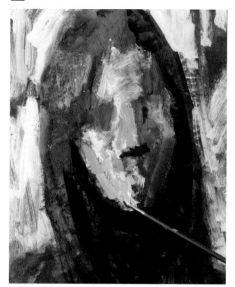

2-1 將肌膚的顏色加入到光線照射到的明部。白色＋褐色再加上少許藍色，調製出肌膚的顏色。

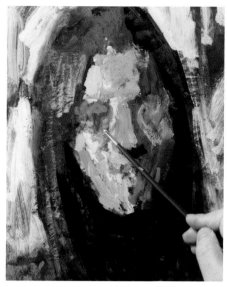

2-2 以較明亮的灰色將陰影中的形體描繪出來（經過10 分鐘）。

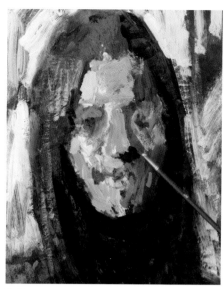

2-3 交互進行「明亮側」與「陰暗側」的塗色。

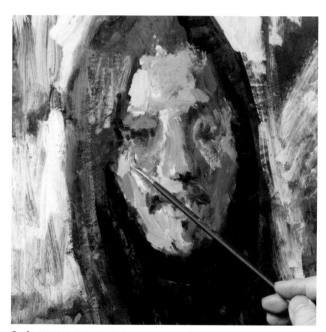

2-4 將各部位逐步強調出來。

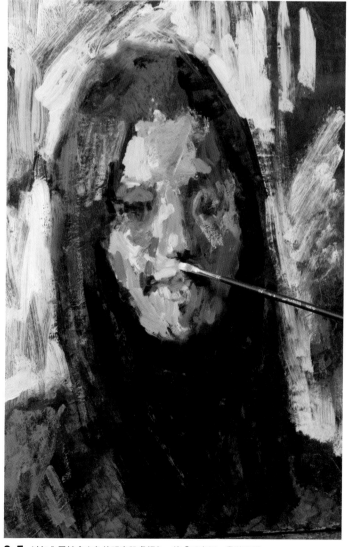

2-5 以加入了較多白色的明亮肌膚顏色，使「明亮側」帶著肉感。

若是先打好底色，就可以輕易營造出「顏色的多樣性」

要打底的理由有 2 個。第 1 個理由，是為了讓顏料帶有厚度，提高顯色能力。第 2 個理由，是為了提高素描的作業性效率。若是直接用白色畫布進行作畫，就只能夠不斷地塗「黑」。而油畫是能夠塗成不透明的，若畫面有打過底，就不單是只能漸漸塗濃，也能夠提「亮」畫面。只要先將畫布塗成不會過亮也不會過暗的「中間明度」，那無論是要塗亮還是要塗暗，都會有辦法描繪出來。也因此才能夠很輕易就獲得明亮顏色～陰暗顏色這一段色調的多樣性。

3 讓邊界顯得很涇渭分明或是將之模糊，使其帶有變化

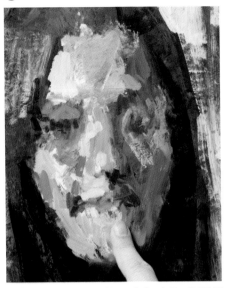 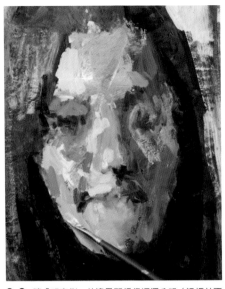 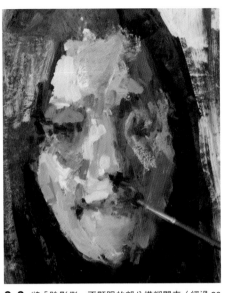

3-1 以手指暈開畫筆的筆觸，將「明亮側」與「陰影側」很滑順地連接起來。

3-2 讓「明亮側」的邊界顯得很涇渭分明（這裡並不是指輪廓，而是指明亮側與頭髮營造出來的陰影，這兩者的分界部分）。

3-3 將「陰影側」不顯眼的部分模糊開來（經過 20 分鐘。到這邊是第 1 個姿勢）。

3-4 以 2 種顏色與白色，調製出略為明亮的灰色。

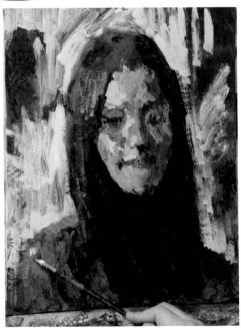

3-5 以較明亮的灰色厚塗毛衣的「明亮側」。

3-6 用畫筆的握柄刮一刮，呈現出毛衣編織紋路的線條。

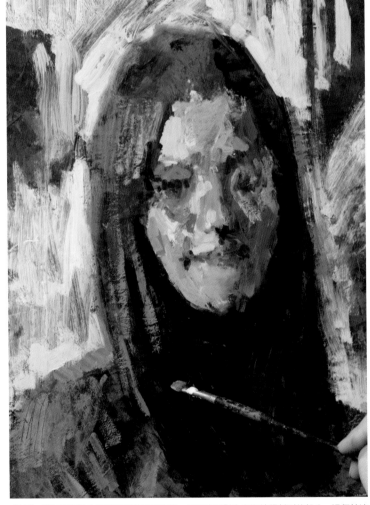

3-7 以灰色顏料的筆觸描繪出飛白效果，呈現出頭髮上有光線照射到的部分。這個技法稱之為乾刷。

4 增加光與影的色階讓畫面顯得很滑順

＊色階……指從明亮處到陰暗處，這種色調跟濃淡的層次變化。

4-1 調製出一個添加了略多褐色的肌膚色調。

4-2 將臉頰的顏色塗抹至頭髮陰影當中。這個色調的鮮艷度要稍微輕微點。

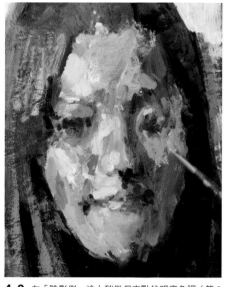

4-3 在「陰影側」塗上稍微保守點的明亮色調（第2個姿勢，經過5分鐘）。

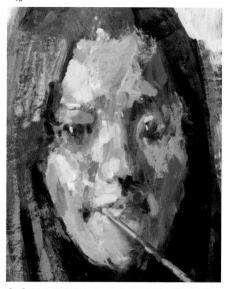

4-4 塗完「陰影側」後，也在「明亮側」塗抹上顏色。接著一面斟酌光與影的色階＊，一面進行描繪。

4-5 將邊界的部分稍微壓暗。

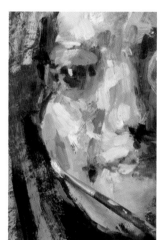

4-6 這邊則是稍微提亮一點點。

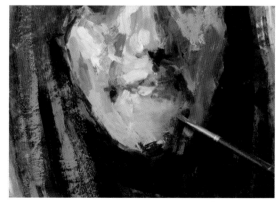

4-7 將光與影（陰）的分界稍微壓暗，強調立體感。

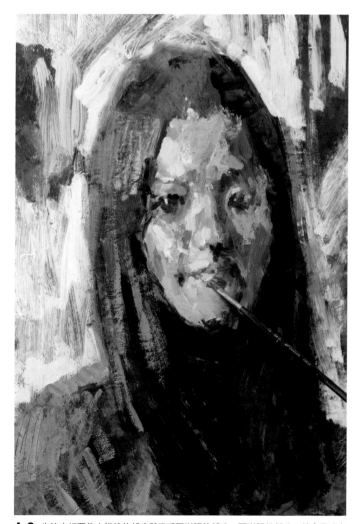

4-8 先決定好要集中描繪的部分與幾乎不碰觸的部分。不碰觸的部分，就會反映出底色的色調。

5 比起「完整描繪出來」，重點更要放在「描繪出區別來」

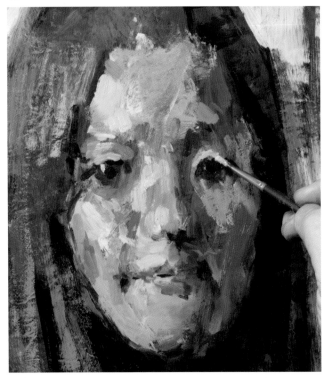

5-1 以加了較多白色的明亮顏色，進行細部的描繪（第2個姿勢，經過10分鐘）。

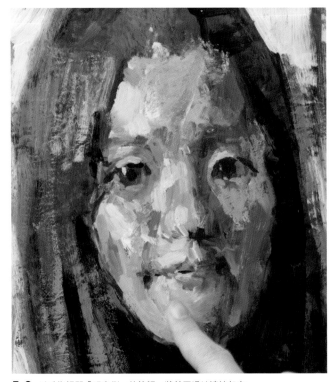

5-2 以手指揉開「明亮側」的筆觸，將其平滑地連接起來。

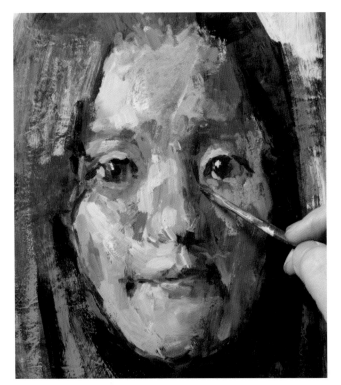

5-3 以陰暗顏色潤飾影子當中的陰暗部分，進行強調。

使畫面帶有許多對比，「描繪出區別來」

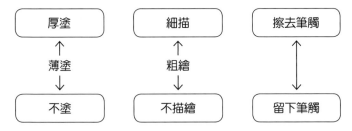

厚塗	細描	擦去筆觸
↑	↑	↑
薄塗	粗繪	
↓	↓	↓
不塗	不描繪	留下筆觸

對比或反差這一類的詞彙，是指將2種事物並列在一起，讓兩者的差異跟特性突顯出來。在畫面中營造出色調差異、明暗差異、形體跟粗密差異等對比，就會反映至作畫本身上面。

▶一面觀察模特兒的姿勢，一面找出那些想要「描繪出區別來」的部分。

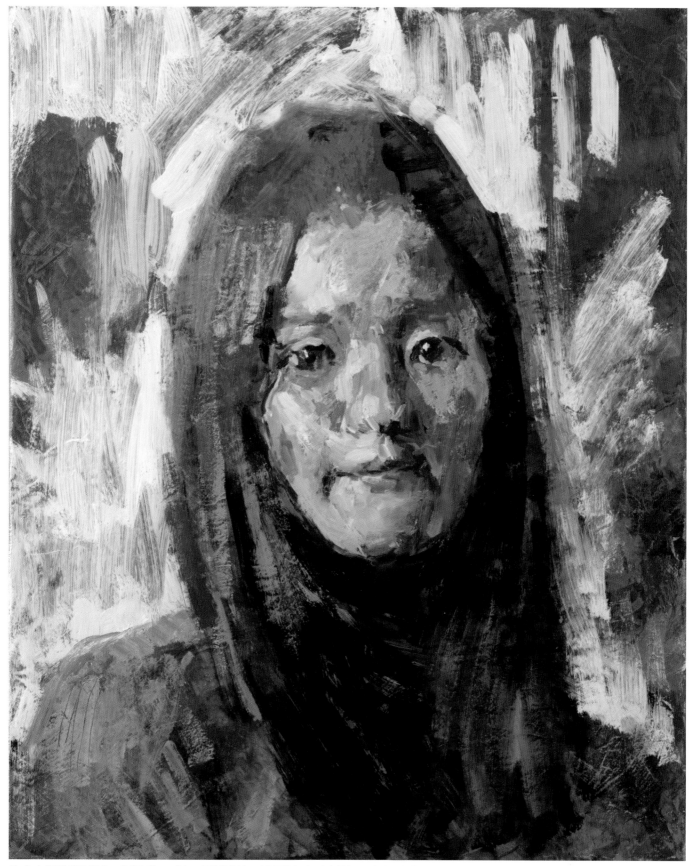

5-4 在這裡結束作畫（20 分鐘姿勢 ×2 次）。厚塗與薄塗，以及不塗色活用底色的部分，都有將其「描繪出區別」。是一幅在描繪時，有同時營造出細描、粗繪、不描繪之間的差異，以及顏色明亮程度反差等數種對比的作品。是用 8F 畫布進行繪製的。

花時間描繪「胸像」

為了簡單易懂地解說各式各樣的油畫創作方法，將會以同一位模特兒的姿勢為例進行描繪。一起來仔細觀看胸像（胸部以上）的詳細描繪步驟吧！這些範例在描繪時，都是使用 P.16 所介紹過的基本 13 色。

在開始畫油畫之前，會以鉛筆描繪各式各樣的寫生圖，用以評估姿勢與構圖。

因是用來描繪油畫的寫生圖，所以會在人物上面加陰影，有時也會描繪出背景看看，並藉此確認畫成一幅繪畫時的感觸。

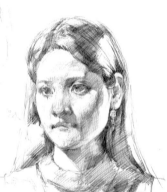

1 一開始要像速寫一樣摸索形體

1-1 要用陰暗顏色的線條，在打過底的畫布上描繪出草圖，這點與速寫的起始步驟一樣。接著確認如何容納至畫面當中（構圖）。

1-2 畫面左側的背景要以略為陰暗的灰色進行塗色，讓臉部形體浮現出來。右邊的頭髮則塗抹上更加陰暗的顏色。

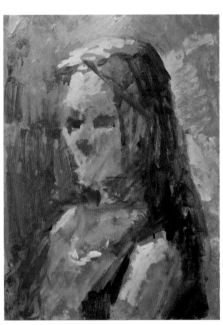

1-3 將加了較多白色的灰色，塗在光線有照射到的「明亮側」部分，並將陰暗的灰色，塗在會成為陰影的「陰暗側」部分。

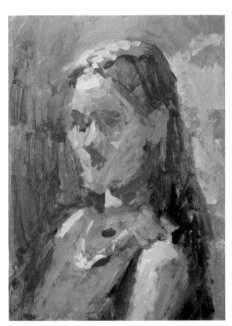

1-4 疊上明亮的顏色，使畫面像是有打光上去一樣，並將陰暗顏色塗抹在陰影。接著刮刮補補，逐步將形體修整出來。

2 進行乾燥並重複描繪

油畫顏料一旦乾掉（凝固）後，就算在顏料上面再塗上顏料，也不用再擔心原本的顏料會溶掉。只要在創作過程中空出 3 天～1 星期左右的時間，就能夠在乾掉後的畫面上加筆描繪，因此是有辦法不破壞先前描繪好的部分，進行重疊塗色的。

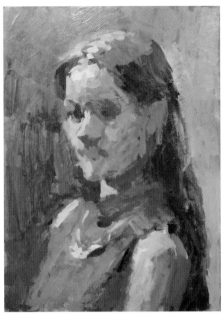

2-1 等畫面乾到一個程度後，就從畫面上面一點一滴進行修正，接著再進行乾燥並反覆為之。畫面右側的背景也要重疊塗上明亮的顏色感。

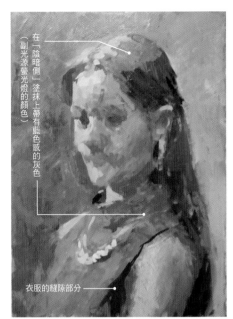

在「陰暗側」塗抹上帶有藍色感的灰色
（副光源螢光燈的顏色）

衣服的縫隙部分

2-2 以陰暗顏色捕捉出形成在衣服與身體之間的縫隙。

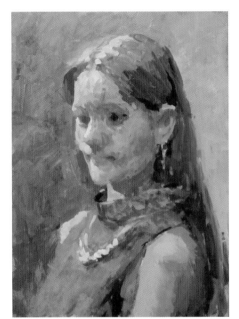

2-3 在光線會照射到的部分疊上明亮的肌膚顏色。接著確認眼眸位置、耳朵與飾品一類的形體。

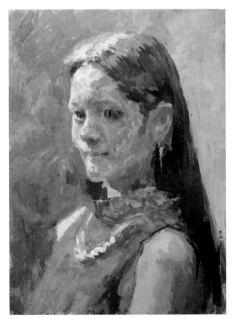

2-4 一面騰出讓畫面乾燥的時間，一面交互進行「明亮側」與「陰暗側」的作畫。

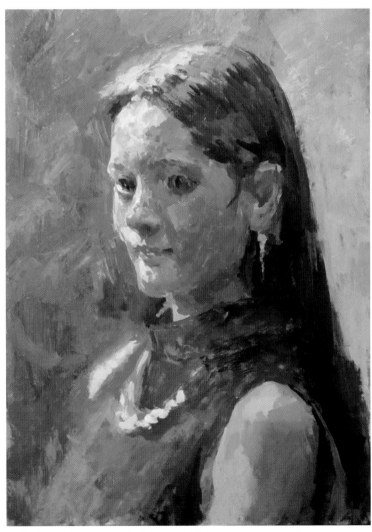

2-5 重複畫上沿著塊面的筆觸，徐徐打造出人物的形體跟那些複雜的色調。

3 進行描繪時要意識著畫面整體的「對比」

將砂紙裁切成比較好拿的大小,並抵在畫面上進行打磨。

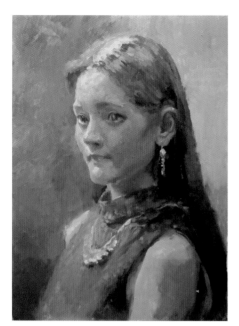

打磨掉凹凸,好讓自己方便進行描繪

畫面若是在形成筆跡的狀態下乾掉了,就會殘留下凹凸,有時會令顏料變得很難塗上去。但若是在畫面乾掉的狀態下,使用砂紙(推薦粗目的水砂紙)打磨表面,畫面就會變得很平滑。

3-1 逐漸模糊筆觸使「明亮側」與「陰暗側」連接起來。

(1)畫面殘留有筆跡的截面圖。

(2)將突出部分(灰色)的顏料打磨掉。

(3)畫面變得很平坦的狀態。緊接著再將顏料重疊上去。

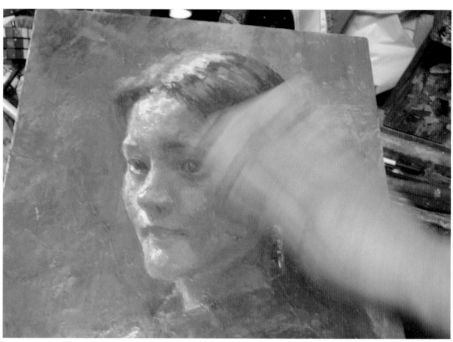

3-2 正在以水砂紙打磨畫面。畫面上會殘留水分,因此要再以乾布將整體擦拭過一遍。

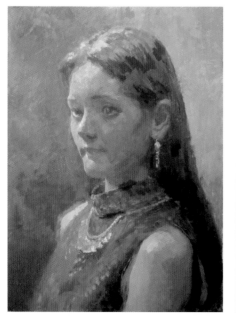

3-3 畫面變得很平坦後,就增加「明亮側」與「陰暗側」的色階,進行刻畫。

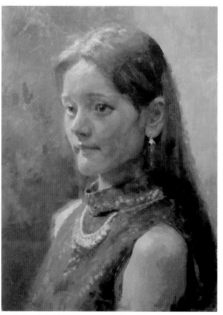

3-4 再次評估臉部各部位跟飾品類這一些地方的細部。

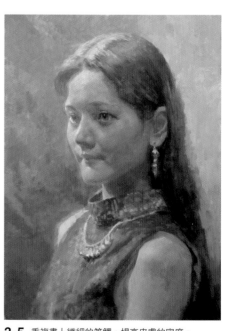

3-5 重複畫上纖細的筆觸,提高皮膚的密度。

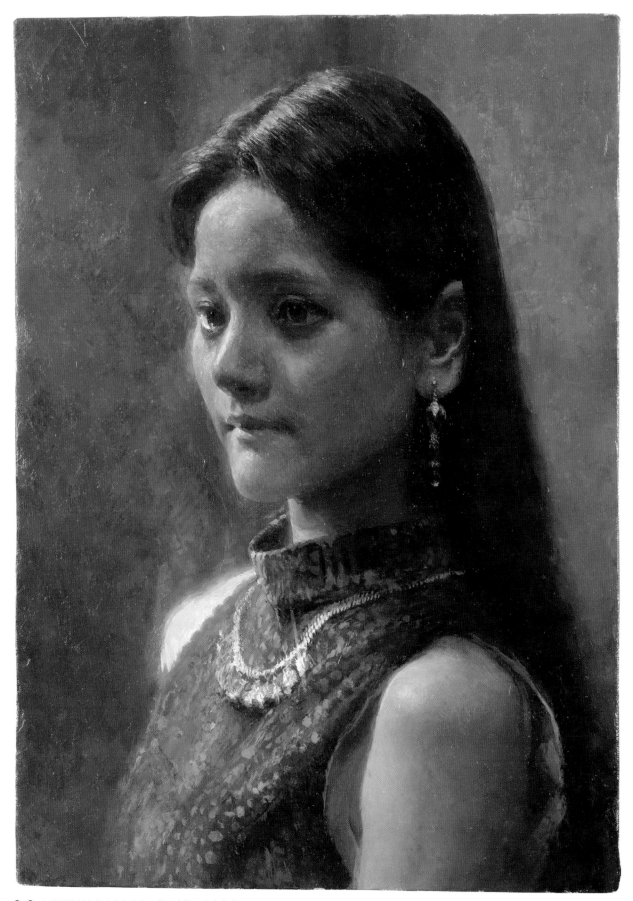

3-6 在整體的刻畫都充實起來後，放下畫筆，作畫完成。

『射干玉之夢』2014年　油畫・畫布　8P

▲描繪一張模特兒的寫生圖，擬定姿勢與構圖。

以速寫描繪「全身」

這裡和P.32所解說過的「臉部」作品一樣，會以速寫創作「全身」。而且增加了色數，是以紅、黃、藍以及白色進行描繪的。使用的調色盤跟畫筆，與「臉部」速寫都是一樣的東西。

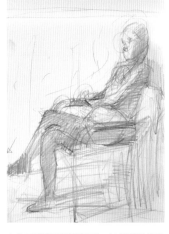

▲為了確認姿勢與構圖，以鉛筆描繪出素描圖。評估整體協調感，讓人物全身都有進到畫面裡。左腳腳尖也預計會納入畫面當中。

倒入了畫用油的調色碟

畫用油
ⓐ畫用凡尼斯 PEINDRE
ⓑ松節油
ⓒ鈦白（白色）
ⓓ群青（藍色）
ⓔ鎘蒼黃（黃色）
ⓕ粉紅玫瑰（紅色）
ⓖ銀白（白色）

調色盤　　　　畫筆（公牛軟毛 榛型筆）

只要有紅（R）、黃（Y）、藍（B）與白（W），就能夠調製出幾乎所有的色彩。詳細內容會於P.59進行解說。

1 以陰暗顏色與明亮顏色開始描繪起

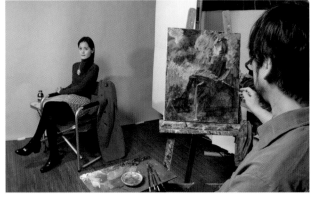

1-1 以陰暗顏色（在這裡是混入較多藍色的顏色）和明亮顏色（混入較多白色的顏色）在打好底的畫布上，分別塗出大略的明暗，決定構圖跟配置。

1-2 在調色盤上，調製出一個混合了較多白色、黃色、紅色，並加入少許藍色的顏色。如此一來就會形成一種如黃土色～赤澄色般的明亮色調。這個色調將會使用在地板、大衣及肌膚顏色之上。

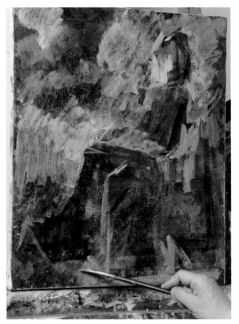

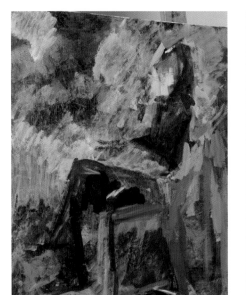

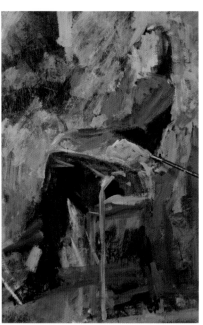

1-3 留下椅子的影子，並在地板塗抹上明亮的顏色。接著以一種如飛白效果般的筆觸（乾刷）描繪出地板。掛在椅背上的紅色大衣也開始進行塗色。

1-4 以有點藍色的陰暗顏色，將腿部褲襪部分這些地方確實塗上顏色。椅子椅面的鮮艷綠色跟圓罐的形體一類的，也同時進行塗色。

1-5 捕捉出左手臂的形體後，就在臉部跟位於後方的手部，塗抹上肌膚顏色。肌膚的顏色感若是與大衣顏色相比，會顯得有點保守。最後將裙子的形體也描繪出來。

2 將明亮感與陰暗感「描繪出區別來」

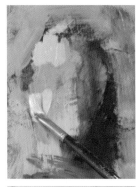

2-1 塗亮面顏色時,建議不要將白色混入至顏色裡,而是要將顏色加入至白色裡。

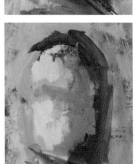

2-2 從背景開始塗色,讓臉部形體浮現出來。

2-3 當成是在打光或是投影,進行提亮、壓暗。

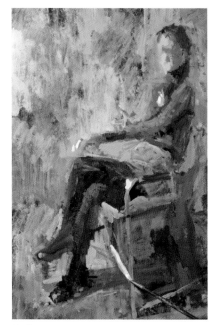

從外側描繪起形體。

2-4 在圓管部分加上高光(看起來特別明亮的部分)。

2-5 捕捉出右膝跟腿部的亮面,使其浮現至畫面前方。

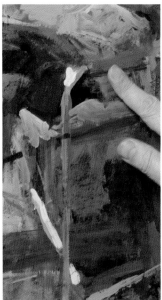

2-6 不單要在調色盤上混色,也要試著在畫面上進行混色。

調製出帶有藍色感的灰色,並使用在頭部跟臉部的陰影上。

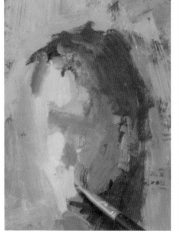

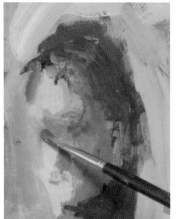

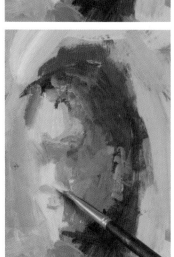

2-7 將有加入顏色的地方跟沒有加入顏色的地方,描繪出區別來。

43

3 從大塊面區分出小塊面

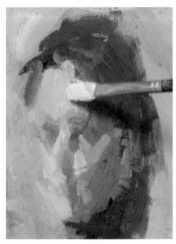

3-1 像在雕刻那樣，在大塊面上一面雕刻，一面刻畫。

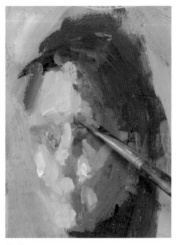

3-2 以筆觸重複描繪陰影中的形體。

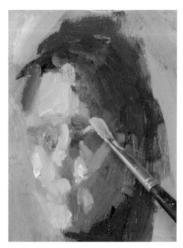

3-3 捕捉出明亮的小塊面。

3-4 運用明亮的顏色，從外側描繪起鞋子的形體。

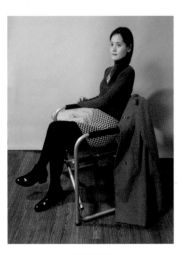

模特兒照片

以10F畫布進行創作。

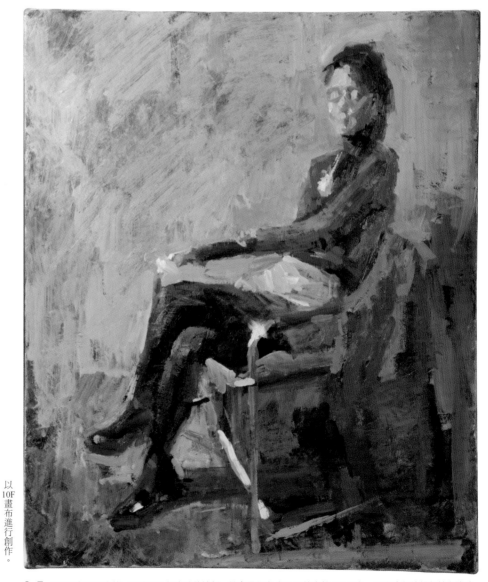

3-5 在這裡放下了畫筆，經過約 1 個小時的繪製，結束了作畫（15 分鐘姿勢 ×4 次）。因為底色的顏色較為陰暗，所以明亮點的配色就變得比較多了。畢竟目的是要在短時間之內描繪整體姿勢的印象，因此細部沒有太在意。

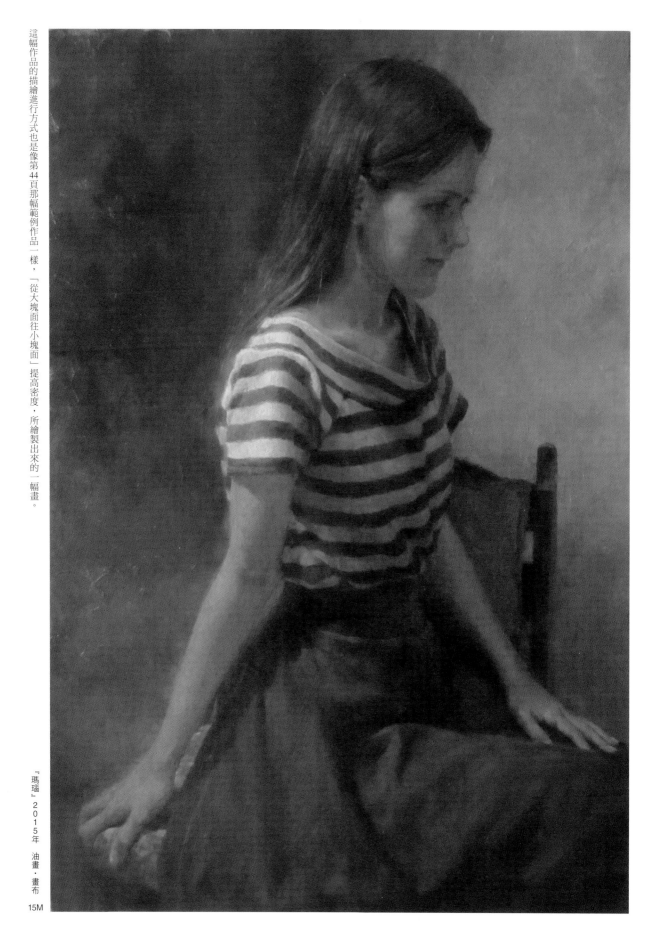

這幅作品的描繪進行方式也是像第44頁那幅範例作品一樣，「從大塊面往小塊面」提高密度，所繪製出來的一幅畫。

「瑪瑙」2015年 油畫·畫布 15M

這幅油畫是花費了一年以上的時間所描繪出來的作品。是一幅花費很多時間慢慢提高密度，而不是直接細描的作品。在描繪過程當中會隨著時間，不斷提高塊面的密度。

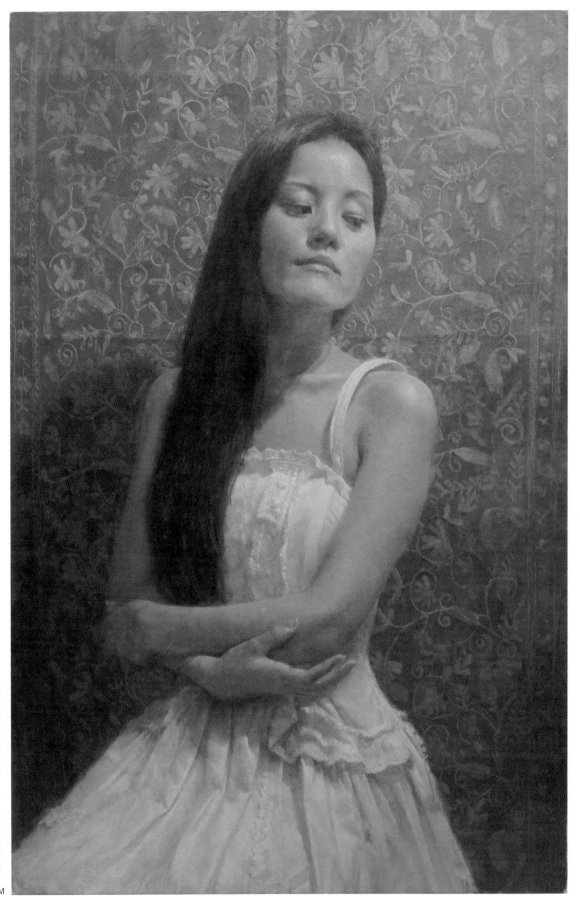

『伏拉迪米爾的思慕之情』 2017年 油畫・畫布 30M

46

油畫的事前準備…用以描繪一幅大作

從 P.50 開始，會繪製一幅用於本書的 40 號油畫。
為了好好花上時間仔細描繪這幅畫，準備了油畫顏料、畫用油與畫筆。這裡面同時也備好了，混合的顏料也調製不出來的紅色、黃色、藍色顏料各數種。

顏料、畫用油提供公司
株式會社日下部

顏料

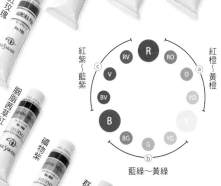

若是混合 ⓐ 的紅＋黃，會形成橙色的色調；若是混合 ⓑ 的黃＋藍，就會形成綠色的色調；若是混合 ⓒ 的藍＋紅，則會形成紫色的色調。用 2 種顏色混合就能夠調製出來的橙色、綠色、紫色，這些顏料即使不準備管狀顏料，也是有辦法處理應付的。

在 P.32 也介紹過，一種很好用的褐色。

白色是使用 3 種性質相異的顏料。

無法以混色調製出來的透明綠色。

黑色準備了色調相異的 2 種顏料。

畫用油

松節油（Turpentine）

罐裝（1000ml）

瓶裝（55ml）

一種很傳統，一直有在使用的揮發性油，使用時要先與乾性油進行混合。畫用油是一種負責溶解管裝膏狀顏料以便進行描繪，或是調整黏著性跟光澤度的物品。起筆時若是加入多一點的松節油，運筆流暢度會變好。

罌粟油

罐裝（1000ml）

瓶裝（55ml）

從罌粟（Poppy）的種子提煉出來的乾性油。油畫顏料是以乾性油（亞麻仁油等）搓揉製作出來的。它擁有氧化後會凝固的性質，具有將油畫顏料黏著在畫面上，或是呈現出適當光澤的作用在。

亮面凡尼斯

罐裝（550ml）

瓶裝（55ml）

就基本的使用方法來說，是在最後處理時，用來塗在畫面上的一種畫用油。使用時會混合松節油、罌粟油、亮面凡尼斯，來作為繪畫之用。因為含有樹脂，因此乾燥速度很快，會形成一種具有光澤的畫面。

畫筆

ox.A. 8 號

ox.A. 6 號

ox.A. 4 號

ox.A. 2 號

SK 0 號

SK.LLA 00 號

SK.LLA 000 號

牛耳毛／榛型筆

以牛耳毛（長在牛耳上的毛）製作的軟毛筆。榛型筆的筆尖，是一種讓扁筆的筆尖邊角部分帶有圓潤感的形狀，因此能夠描繪出很滑順的筆觸。

狼毫筆

使用了西北利亞產黃鼠狼毛的圓頭筆（0 號）和極細筆（00 號、000 號）。是一種有筆腰且一體性很好的軟毛筆，能夠處理細部的刻畫。SK.LLA 筆毛很長，要畫出很細的線條，是最合適的筆。

觀察光和影

在寫實風的繪畫當中,光線的方向跟光線的照射程度是很重要的要素。會發光的事物就稱之為「光源」。在這裡,會以攝影用的燈具為光源,觀察明亮部分與陰影的呈現方式。

照射在模特兒身上的光線方向

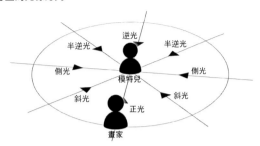

檢驗看看光線的方向與呈現方式吧!

※正中線⋯⋯指呈左右對稱的生物其身體表面中央,以縱向環繞一圈的一條假想線條。

側光

光線從模特兒側面照射。如果臉部是向著正面的,臉部左右兩邊的明亮感與陰暗感,就會以鼻子線條(正中線)為分界而有著很明確的差異,明暗的對比變得很強烈。光與影比例約5:5。

這是面向半側面時,光線從左邊側面照射的範例。可以很容易地看出模特兒的左太陽穴到臉頰骨這一段,其光與影的分界線(明暗交界線)。

※明暗交界線⋯⋯形成於塊面與塊面之間相碰之處,有些許稜角感的線條。

逆光

光線從模特兒後方照射。在面向正面時,幾乎整個臉部都會進入影子(陰暗處)當中,會顯得很模糊不清。影子內會很暗,對比會很薄弱。

這是面向半側面時,帶有點側光的逆光範例。轉向至臉部側後方的部分看起來會很明亮。

正光

光線從模特兒正面照射。整體會很明亮,也可以很輕易地觀察各部位,但很容易顯得很平面。在這張照片當中,呈微微的斜光照射過來的光線,令脖子處形成了陰影,因此避免了整體看起來很平面。

這是帶有點斜光的正光範例。在這個範例當中,光與影的比例約7:3。

光線照射方式的典型範例(攝影用語)

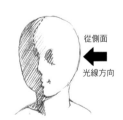

從側面
光線方向

分割佈光(split)

與側光幾乎相同。正如縱向切割(split)這個字的意思,會分成「明亮側」與「陰影側」。

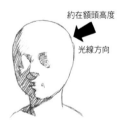

約在額頭高度
光線方向

環形佈光(loop)

斜射光。形成在鼻子下面的影子會是一種環形(loop)形狀(在範例圖中是讓其融入了陰影當中)。光線會照射到「陰影側」那一邊的眼睛,而看得見其形體。

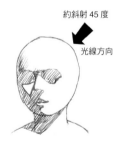

約斜射45度
光線方向

林布蘭光(Rembrandt)

以荷蘭畫家林布蘭的名字為名,他有辦法將光和影描繪得很有效果。是在高度約45度,且相對於正中線也約45度的角度下,會在「陰影側」營造出一個三角形的高光。

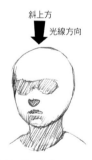

斜上方
光線方向

蝴蝶光(butterfly)

鼻子下面的影子看起來會是一個蝴蝶形狀。下巴周圍脖子會形成陰影。P.49的頂光是從正上方照射下的光線,但這個範例是從斜前方照射過來的,因此臉部看起來會很明亮。

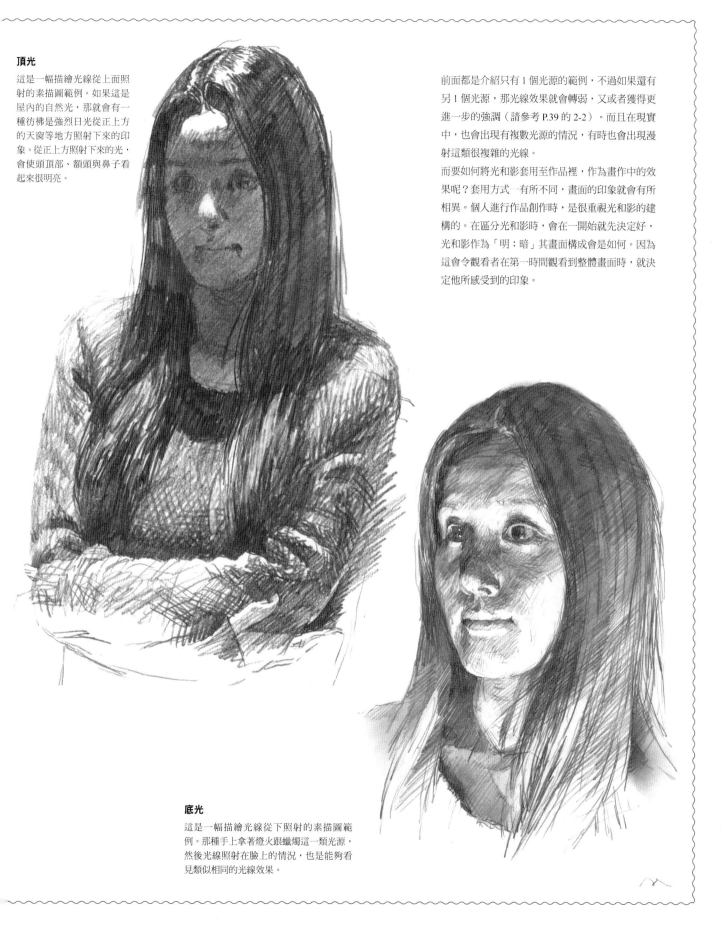

頂光

這是一幅描繪光線從上面照射的素描圖範例。如果這是屋內的自然光，那就會有一種彷彿是強烈日光從正上方的天窗等地方照射下來的印象。從正上方照射下來的光，會使頭頂部、額頭與鼻子看起來很明亮。

前面都是介紹只有1個光源的範例，不過如果還有另1個光源，那光線效果就會轉弱，又或者獲得更進一步的強調（請參考 P.39 的 2-2）。而且在現實中，也會出現有複數光源的情況，有時也會出現漫射這類很複雜的光線。

而要如何將光和影套用至作品裡，作為畫作中的效果呢？套用方式一有所不同，畫面的印象就會有所相異。個人進行作品創作時，是很重視光和影的建構的。在區分光和影時，會在一開始就先決定好，光和影作為「明：暗」其畫面構成會是如何。因為這會令觀看者在第一時間觀看到整體畫面時，就決定他所感受到的印象。

底光

這是一幅描繪光線從下照射的素描圖範例。那種手上拿著燈火跟蠟燭這一類光源，然後光線照射在臉上的情況，也是能夠看見類似相同的光線效果。

描繪一名坐在椅子上並把腳探出去的人物

在這裡要花時間仔細地繪製一幅 40 號的油畫。描繪人物的姿勢時，會留心去刻意營造一些「有趣」的部分，好讓自己在長時間的作畫過程中不會感到很厭煩。這裡就從挑選服裝，斟酌姿勢的過程開始解說起吧！

▲光線的照射方式是一個非常重要的要素。

▲椅子與置腳台之間的位置關係。將照明從上面照射下去的舞台裝置，正在等待著模特兒入座。

目標之一是服裝表現

裙子

點綴了波形褶邊跟蕾絲的黑色碎褶裙。

頭飾

這件縫有蕾絲和頭飾帶的服裝配件，是讓頭部帶有變化的一種重要配件。

罩衫

這件罩衫是那種要摺起袖口，並以袖扣扣緊的類型，但這邊並沒有讓模特兒扣起袖扣來，而是將袖口邊緣的蕾絲部分給刻畫了出來。

完成作品。

讓假人模特兒（服飾用的軀體模型）穿上裙子的狀態。有捲起一部分的裙子，以便展現出位於下面的蓬裙。

襯褲

像短褲那樣的內褲。在坐姿下襯褲會被完全擋住，不過一般都會穿在蓬裙的下面。

鞋子

對「哥德蘿莉」的時尚風格來說，圓頭厚底的鞋子很搭。

蓬裙

為了將裙子修整成蓬蓬的形狀，裙子下面會穿蓬裙。蓬裙會有層層疊疊好幾層具有張力的化學纖維六角網。

過膝長襪

條紋圖形的襪子會在畫作中營造出變化。探出到前方的腳，會成為刻畫的重點所在。

透過水彩寫生圖評估姿勢

描繪油畫之前，會先繪製一幅水彩寫生圖，用以評估姿勢跟構圖。而在實際著手描繪水彩之前，還會用鉛筆描繪一幅習作（請參考 P.140）。

在自己準備的模特兒用服裝裡，挑出了白色連身裙跟裙子等衣物，改變搭配組合，並請模特兒進行試穿，思考適合模特兒的服裝。最後，選擇的服裝為白色罩衫加上黑色裙子，然後坐在椅子上將腳擺在前方台座上的一個姿勢。

決定要採用坐姿後，又嘗試了各種描繪的角度跟腳的擺放方式（將腳尖擺成「八」字形，或是讓雙腳交叉）。這時候正面觀看，發現推出在前方的條紋圖形襪子跟鞋子，在畫面中營造出了一個很有趣的點，因此就決定要以油畫來描繪水彩畫的第 3 幅姿勢。

總之先將顏色塗抹上去看看

會在描繪油畫前描繪水彩，是為了確認塗抹顏色後會形成怎樣的畫面構成以及其感觸。因為要觀看整體印象，小一點的畫面會比較適合。而這次想透過水彩進行確認的是「白色與黑色的協調感」跟「陰影的協調感」。

因為這次將服裝定調為黑白色，所以要評估各個顏色的塊面會佔畫面的多少比例。似乎很多人都認為水彩很難進行修改，但其實都是有辦法修改的。請大家帶著「要是不對，改過來就好！」的這種心情，盡情地描繪水彩吧！從下一頁開始，將會介紹 3 幅描繪作品的創作過程作為習作的水彩寫生圖。

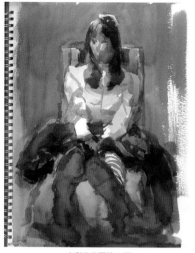

水彩寫生圖第 1 幅
是以水彩紙寫生簿 4F 進行創作。

水彩寫生圖第 2 幅

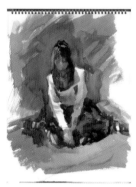

模特兒

◀直接坐在地板上的「女子坐姿」這個姿勢，也在研究途中嘗試描繪了一幅。

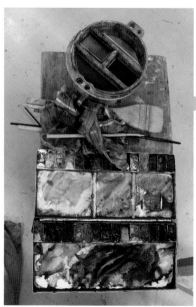

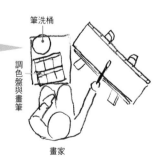

筆洗桶

調色盤與畫筆

畫家

調色盤要置於身體的正面，以便能夠一面觀看模特兒，一面比較色調進行混色。白色跟黑色的衣服因為很容易就受到各式各樣顏色的影響，所以很容易加入各種顏色。

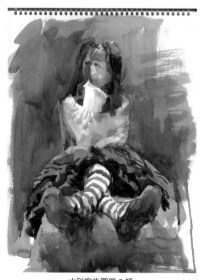

水彩寫生圖第 3 幅

水彩寫生圖第1幅…繪製過程

1 將加入較多水，溶化開來的顏料塗抹在畫面上。接著活用扁筆的筆觸，掌握大略形體。

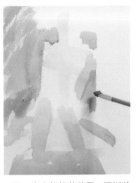

2 省去鉛筆草稿圖，不斷將顏料重疊上去或是讓顏料滲透開來。這裡若是從背景開始塗抹上顏色，就可以毫無壓力地進行描繪。

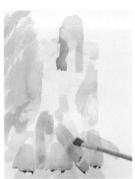

3 像這樣趁畫面還沒乾時，就塗上飽蘊水分的顏料，這個方法也稱之為薄塗。

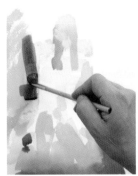

4 透過塗上較淡的色調看出大略形體後，就在背景側塗抹上濃郁的顏色，將椅子跟人物突顯到前方。

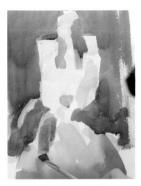

5 一面觀看背景、裙子這些濃郁顏色之間的協調感，一面塗抹顏色在鞋底上看看。畫面靠前方的部分，先前塗上的顏料會滲透開來，而形成很漂亮的渲染。

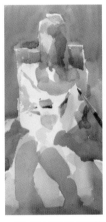

6 將人物的色調跟椅背部分進行上色。

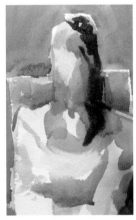

7 在頭部的「陰影側」加入有點黑色的顏料，描繪出頭髮跟頭飾。接著換成牛耳毛畫筆，運用線條筆觸。

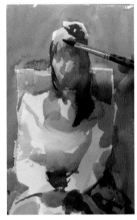

8 在臉部有陰影的塊面上加入筆觸後，以紅褐色開始描繪「明亮側」的頭髮。

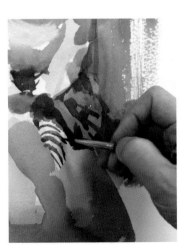

9 將裙子的波形褶邊跟襪子的條紋圖形，這些搶眼之處描繪出來。

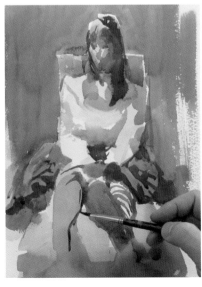

10 試著抓出「八」字形鞋底部分的形體。若是描繪出鞋底側，感覺好像會變得很有趣。

11 寫生圖第1幅，作畫結束。以一個20分鐘姿勢描繪出來，接著描繪第2幅畫。

1 接下來試著從半側面的位置，描繪同一個姿勢。將藍色與褐色進行混色並以水稀釋，然後用這個輕淡的顏色，將身體的姿勢捕捉出來。起筆用的是扁筆。

2 在椅背部分塗抹上顏色，並在頭部的「陰影側」塗上有點黑色的顏色。

3 在背景側塗抹上濃郁的顏色，突顯出靠前方的形體。如此一來，人物看起來就會像剪影圖那樣浮現出來。

4 與背景進行比較，塗抹上鞋底與裙子的顏色。快速揮動畫筆的部分，則會形成飛白效果。

5 以有點紅色的褐色塗出頭部「明亮側」的顏色，並以陰暗的顏色塗出「陰影側」的顏色。

6 在頭髮部分反覆塗上陰暗的顏色。

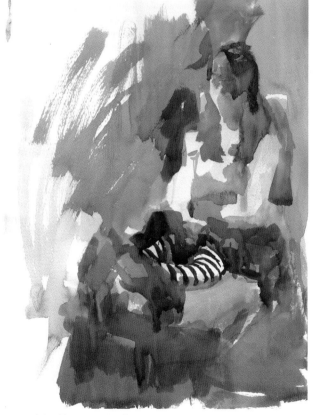

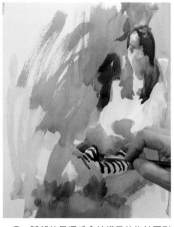

7 從外側塗起軟枕的顏色，將腳部位置捕捉出來。

8 腳部的景深感會被襪子的條紋圖形帶出來。接著以牛耳毛畫筆將線條描繪出來。

9 寫生圖第 2 幅，作畫結束。

水彩寫生圖第 3 幅···繪製過程

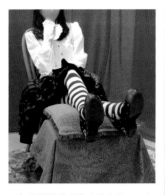

用鉛筆描繪的習作（請參考 P.140）
「翹起腳的姿勢」，這裡也同樣以水
彩描繪看看。

1 以扁筆的線條捕捉出大略的位置。

2 比較明亮部分與陰暗部分，進行大
略的塗色。

3 和背景與裙子的陰暗度相比之下，
鞋底不可以畫得太黑。

4 將背景壓得更加陰暗，並從「陰影側」
塗上頭部到袖子這一段的顏色。

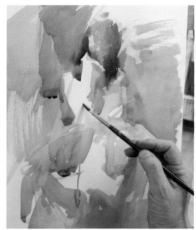

5 在袖子的陰影塊面加入藍色感。

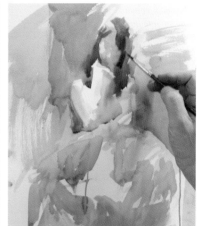

6 在頭髮部分塗上陰暗的顏色看看。接著
描繪出看得到的地方，不要描繪出看不
到的地方。

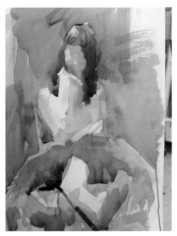

7 進行描繪時，要注意別讓位於後方
的裙子陰暗感，與跑出在前方的鞋
底陰暗感是一模一樣的。

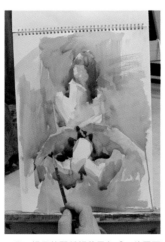

8 裙子的那種輕薄黑色感，位置不
同看起來就會不一樣。

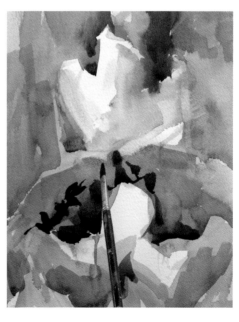

9 以筆觸描繪出陰影
形體。

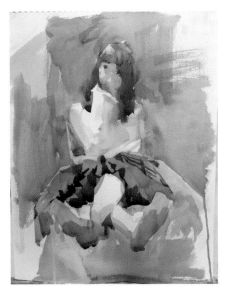

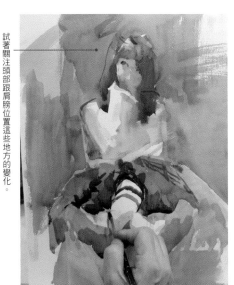

試著關注頭部跟肩膀位置這些地方的變化。

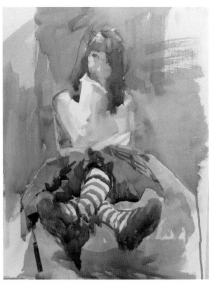

10 在摸索眼睛位置時，已經經過了 20 分鐘，因此模特兒的第一次姿勢結束了。但因為還想再多潤飾一點，所以決定再描繪 20 分鐘。

11 經過休息後，繼續描繪。水彩顏料若是乾掉，色調就會變得很明亮。重複塗色裙子波形褶邊的陰影，然後也在腳部形體上加入條紋圖形。

12 接著追尋那些會成為畫作重點所在的有趣之處。將交叉的腳部形體刻畫上。裙子左右兩邊陰影的黑色強度會有所相異，是覺得很有意思的部分。

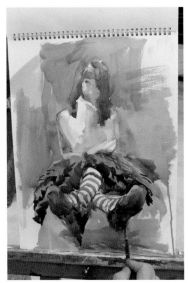

13 調整鞋子側面跟底部的陰暗度。讓有光線照射到的腳部跟罩衫，在整體很陰暗的畫面當中浮現出來。

14 試著稍微改變頭部（眼睛位置）的傾斜程度看看。

15 將傾斜程度錯開描繪出來，並評估哪個角度為佳。

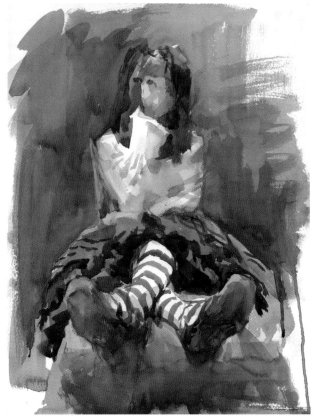

16 寫生圖第 3 幅，作畫結束。罩衫的袖子有區分出有點藍色的地方跟有點黃色的地方。眼睛雖然有挪移了位置，但之前的位置也有先保留下來。描繪時，在某些部分會優先處理陰影表現，而某些部分則會優先處理黑白顏色。有趣的點很多，似乎能夠細細品味進行創作，因此就決定以油畫描繪此姿勢了。

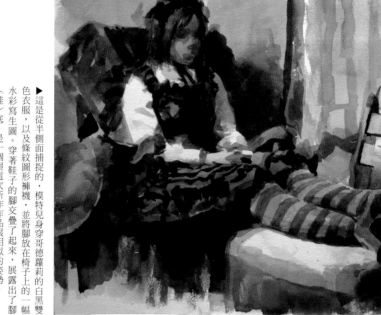

▶這是從半側面捕捉的，模特兒身穿哥德蘿莉的白黑雙色衣服，以及條紋圖形褲襪，並將腳放在椅子上的一幅水彩寫生圖。穿著鞋子的腳交疊了起來，展露出了腳（鞋）底，是一個與這次新作品很相似的姿勢。

『My hobby 習作』2007年　水彩・水彩紙　6號

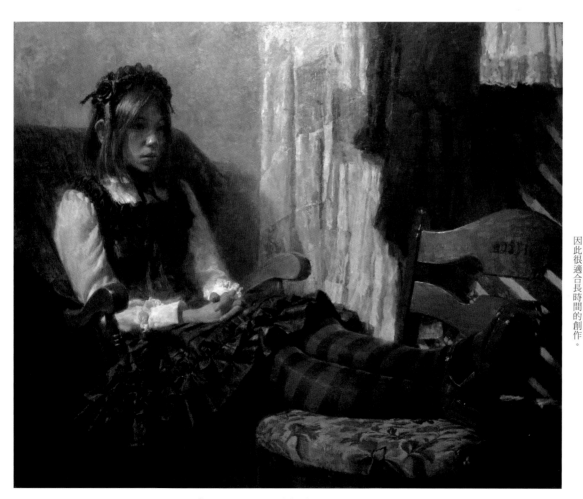

◀上面的習作是為了這幅油畫而繪製的作品。探出腳來的這個姿勢，就個人描繪人體的興趣來說，是一種很好用的姿勢。想要描繪邊伸出腳，邊挺直上半身的姿勢時，這個姿勢就會很適合。而且比起站姿，這個姿勢比較不會帶給模特兒負擔，因此很適合長時間的創作。

『My hobby』2008年　油畫・畫布　40F

專欄　**畫材**

水彩的事前準備⋯從寫生、練習作品、大規模作品，一直到創作

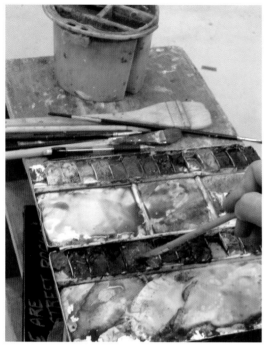

▲很愛用的水彩調色盤。

顏料

◀日下部專家級透明水彩顏料24色組合。顏料的名稱也有標上日文名稱，以便讓人可以輕鬆掌握該顏色的印象。比方說「粉紅玫瑰」這種很鮮艷的粉紅色，其日本名稱就叫做「螢光牡丹」。

▶這是將24色管裝顏料，暫時排列在30色水彩調色盤上的範例。順序並沒有什麼規定，因此可以按照個人喜好進行排列，例如按照彩虹顏色順序跟明暗順序之類的。在這裡是按照大略的色環順序擺放24色。而空下來的部分，則可以尋找個人喜好的顏色補上，也是一種樂趣所在。

顏料提供　株式會社日下部

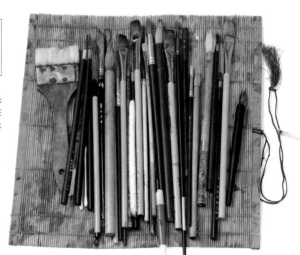
畫筆

▶畫筆很多。有扁筆、圓筆、線筆、尼龍毛之類的水彩筆以及會用在油畫的牛耳毛畫筆等。排筆則是在要用水沾濕畫面，或是要將顏料塗在寬廣塊面上時會很方便。攜行時，會用筆捲將畫筆整個捆起來，以免筆頭受傷。

大規模畫面（40P）的實踐過程

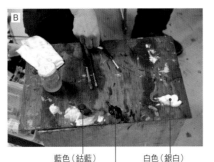

藍色（鈷藍）　　白色（銀白）

褐色（焦赭）

在畫布上塗上 4 層底色，進行事前準備。以亮面凡尼斯溶解藍色、褐色、紅色、黃色等顏色，並先塗好在畫布上（照片 A）。在調色盤上擠出藍色、褐色、白色（照片 B），並透過與 P.32 以速寫描繪「臉部」相同的步驟，使用陰暗的顏色（褐色＋藍色）開始作畫。

1-1 構圖的草圖（骨架）描繪方法和 P.54 一樣。要掌握到身體的軸心。

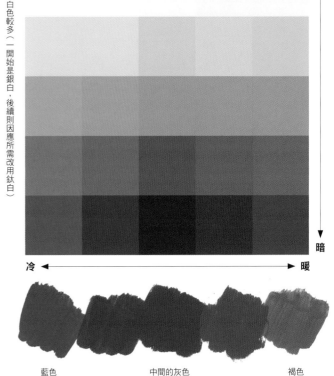

白色較多（一開始是銀白，後續則因應所需改用鈦白）

明

暗

冷　　　　　　　　　　　　　　　暖

藍色　　　　　中間的灰色　　　　褐色
深群青跟鈷藍　（中性灰）　　　　焦赭

備好冷色的暗色（藍色）與暖色的暗色（褐色）並更改這 2 種顏色的比例進行混色。若是藍色較多，就會形成冷灰色；若是褐色較多，則會形成暖灰色。另外若是加入白色，就能夠調整明亮度（明度）。只要運用這個在褐色與藍色裡加入白色的灰色調子色階，就能夠一面觀察色調，一面將形體描繪成帶有素描感。如果只是要描繪明亮度跟陰暗度，那單單用黑白兩色的顏料也是能夠描繪出來，但是用冷色色調與暖色色調的這個方法，則可以有效區別出運用更多色彩之前的顏色。

1-2 混合藍色與白色塗在背景上，並將外圍輪廓突顯至前方。

1-3 混合褐色與藍色，調製出略為暖色的陰暗顏色，塗抹在裙子部分。接著盡可能塗成如圖形一般。

上午 10 點 35 分

1-4 再增加 1 個顏色．黃色（亮鎘黃）。混合白色與黃色，摸索前方腿部的位置。

1-5 大略描繪出袖子形體這些明亮的部分。

1-6 已掌握到姿勢本身軸心的構造了。若是以輪廓線描繪，形體就會難以動彈，因此用顏料進行素描。臨近前方的腳到靠後方的頭部這段，是一種具有景深感的構圖，因此要確認各部位的比例，再進行描繪。接著一面觀看動作的方向跟形體的流向，一面將冷色與暖色的明暗區分出來。

只要有紅（R）、黃（Y）、藍（B）以及白，幾乎就能夠調製出所有的色彩。

顏料的三原色若當作是 RYB（紅、黃、藍），那麼那種很傳統的顏料色調就會變得很容易想像。光是紅、黃、藍的顏料就會有很多種種類，是因為顏料的色調是以各式各樣的物質（主要是被稱之為顏料的色粉）調製出來的。只要顏料不同，就能夠調製出透明、不透明各種性質相異的顏料，因此混色跟重疊的技法就會變得很多樣化。建議可以挑選自己喜好的三原色進行創作。

紅、黃、藍的色相環

混合彼此相鄰的 2 個原色，增加顏色。

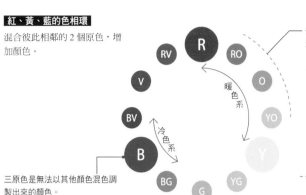

三原色是無法以其他顏色混色調製出來的顏色。

位於三原色 R（紅）與 Y（黃）之間的 RO（紅橙）、O（橙）、YO（黃橙），是混合了 R 與 Y 的顏料，稱之為第二次色。

＊冷色與暖色……藍紫～藍這些感覺很冰冷的色調被稱之為冷色，紅～黃橙這些感覺很溫暖的色調則被稱之為暖色。紫色跟綠色這一類不屬於這雙方的色調，則稱之為中性色。

3種顏色就能夠調製出灰色

若是改變三原色的比例進行混色，就能夠調製出帶有顏色感的灰色。而若是將三原色很均勻地進行混色，則會形成中性灰（中央的 NGr）。而且還會發現將一個原色與第二次色混色，也是能夠調製出灰色的。原本很鮮艷的三原色，越是混色就會變得越暗淡。而會塗在畫面上的顏色，幾乎都是帶有顏色感的灰色。

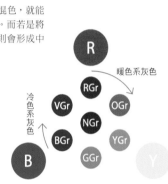

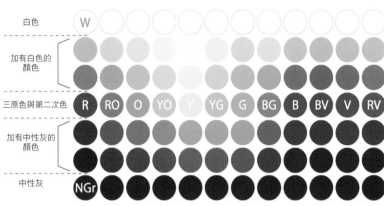

將置於色相環上的顏色橫向排列，然後將混合了白色跟中性灰的色調，一起擺放上去的一張圖。R、Y、B 與 W 之間的混色，就能夠調製出作畫時所需的幾乎所有顏色。混色時因為要一面確認色調（色相）、色彩的明亮度（明度）、色彩的鮮艷度（彩度），再一面進行混色，所以顏料鎖定在一定數量會比較容易分辨出來。

透過平面塊面捕捉形體

1-7 將顏色以塊面塗抹上髮束。

透過立體塊面捕捉形體

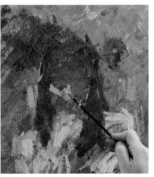

1-8 在臉頰骨的斜向塊面上塗抹上明亮的顏色。

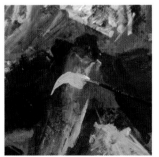

1-9 腿部也以立體的塊面下筆描繪。

1-10 以暗色畫出條紋的黑色線條。

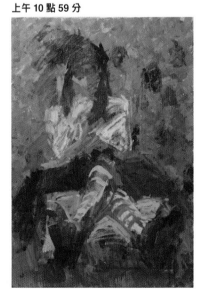

1-11 就當成是要營造明暗的底色，在一張色彩豐富且打過底的畫布上進行描繪，並抓出身體動作的構造。這裡會塗成帶有塊面感，是為了將畫面處理成一種「在視覺上快速比對模特兒與畫面時，能夠進行比較的狀態」。

2-1 以油畫刀塗上顏色，然後透過白色進行打底。這是為了更加突顯出衣服的白色感。

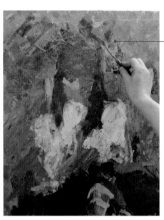

以磨擦的方式塗色。

並不會浪費掉。

若是沒有模特兒，就無法塗色背景，因此擺姿勢的時間

2-2 配合模特兒，將背景也塗上顏色。並不是只描繪人物而已，而是要在整體塗抹上顏色。

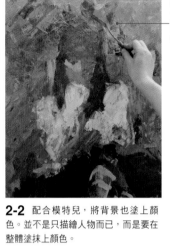

2-3 捕捉出椅背的形體與色調。就是紅褐色皮套的部分。

2-4 在微微從袖口冒出來的指頭塗抹上顏色並跟臉部顏色的塊面比較看看。

2-5 以藍、褐、白將畫面描繪成具有素描感，並增加黃色與粉紅色這2種顏色，調製出各式各樣的灰色。接著以混合了白、褐、黃、粉紅的溫暖灰色，下筆描繪襪子的明亮部分。

上午 11 點 11 分

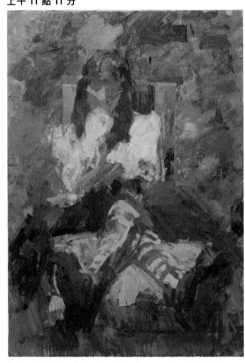

2-6 塗抹因來自畫面左上的光線，而浮現出來的罩衫、腿部跟前方軟枕這一些「明亮側」的顏色。條紋圖形則是處於一種「總之先畫出來」的狀態。腰部因為是處在一種沉下去而看不見的位置上，所以要注意到形體上的連結。

調色盤上會不斷增加各式各樣的顏色

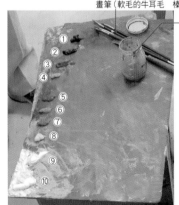

畫筆（軟毛的牛耳毛　榛型筆）

倒有畫用油的玻璃瓶（混合松節油與亮面凡尼斯後，再加入了罌粟油的畫用油）

①焦赭
②深群青
③鈷藍
④銅鹽藍（平常不會用，是剛好手頭上有的顏色）
⑤粉紅玫瑰
⑥粉紅膚色
⑦鎘紅橙
⑧亮鎘黃
⑨銀白
⑩鈦白

因應所需，不斷增加顏料的種類。顏料不單只是要相互混合而已，還要透過重疊塗抹，或排列兩個顏色，使其「看起來像是混色」。顏料的色數越多，就越能夠調製出更加鮮艷的顏色。雖然也能夠分門別類地區別使用顏料的性質，但是數量太多，準備上也會很辛苦。因此鎖定在自己某種程度上能夠靈活運用的數量會比較好。

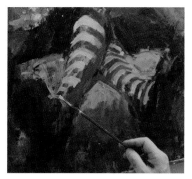

2-7 描繪出條紋圖形的明亮白色條紋,塑造出腿部塊面的形體。也可以描繪出黑色條紋這邊,掌握腿部塊面。最後就像在雕塑一個立體物一樣,將形體捕捉出來。

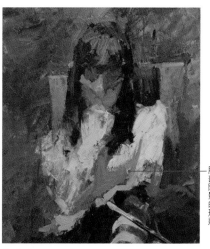

胸部陰影的形狀。

2-8 摸索左手臂的形體。只要捕捉出胸部的陰影形體與袖子的亮面流向,那麼裙子的形體也會隨之展露出來。

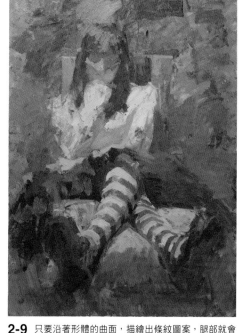

2-9 只要沿著形體的曲面,描繪出條紋圖案,腿部就會變得很有立體感。而朝上的塊面就會成為「明亮側」。

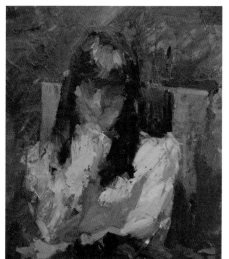

2-10 在左邊袖子的「陰影側」塗上冷色與暖色的灰色。

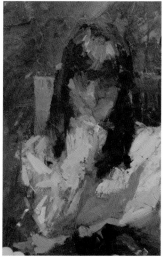

2-11 右邊袖子也進行描繪。

2-12 像是在打光那樣,在臉部的亮面塗上顏色。接著塗抹上小小的顏色筆觸,使筆觸不會蓋過下面的形體。

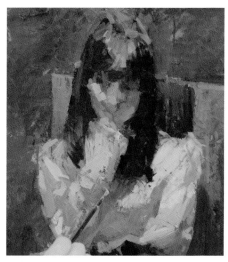

2-13 比對襪子的條紋圖形與罩衫部分這兩者的明暗,然後一面將顏料混色,一面進行描繪。

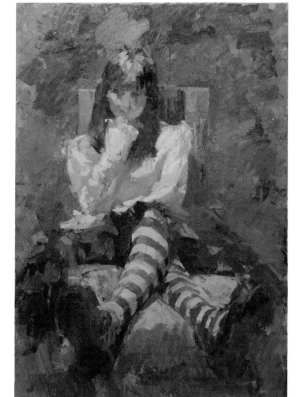

2-14 試著將裙子的亮面跟裙褶的形體也逐步描繪出來,然後比較一下分量感跟「陰影側」。接著捕捉出軟枕與腿部相接的部分,將身體的重量感也呈現出來。上午的繪製就到這裡,接下來稍作休息。

3-1 條紋圖形是一種會沿著腿部形體而變化的小塊面集合體。因此要從白色條紋開始塗色，或是從黑色條紋開始塗色……，捕捉出「明亮側」與「陰影側」。

3-2 將報紙壓在畫面上，吸取畫面的油分（稱之為吸油處理）。塗完色的部分若是油分很多，就會滑溜溜的很難重疊塗色。若是進行吸油處理，那顏料就會變得比較容易重疊上去。

3-3 試著將顏料再次塗抹在朝上的亮面上。右腿小腿骨（脛骨）的堅硬面是朝上的。比較交疊起來的左腿與下面的右腿，這兩者的亮面程度，進行作畫。

3-6 形成在白色罩衫胸部上的陰影，使用的是橙色這個溫暖灰色。袖子外側則是重疊上帶有藍色感的冰冷灰色。

3-4 將形成在裙褶的陰影形體塗上顏色並推敲聚焦部分的構想。這件黑色裙子是用各種不同色調的灰色描繪的，因此暗部可以使用黑色的顏色（桃黑）。

3-5 將條紋圖形的色調與裙子陰影中的陰暗度進行比較。這裡是讓自己同時觀看黑白兩色。

3-7 頭部的「陰影側」也是使用帶有藍色感的灰色，而「明亮側」則是使用帶有紅色感的灰色這類顏色。

以各式各樣的顏料顏色呈現來自上方的光線

就如同刊載於 P.49 的那幅頂光素描圖那樣，上方的光線會將額頭、鼻子跟臉頰的突出塊面，照亮得很明亮。因此這裡會以混合了白色、粉紅色、黃色的明亮肌膚顏色，塗色成像是有打光一樣。

下午 3 點 25 分

3-8 要修改腿部時，只修改腿部是不行的。比方說相對於頭部的傾斜程度，腿部的傾斜程度要如何處理才會很美？要像這樣，將腿部修改成相對於其他要素，是一個很適當的形體。

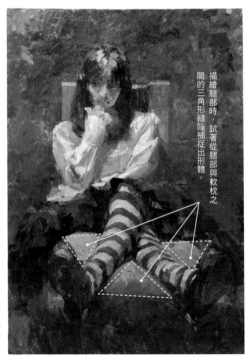

描繪腿部時，試著從腿部與軟枕之間的三角形縫隙補捉出形體。

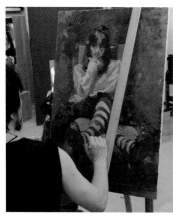

3-9 想要不碰觸到畫面描繪細微部分時，只要在畫面上靠著一根角材並將手放在角材上，就能夠很穩定地進行繪製了。這東西，是一種稱之為腕杖的物品。

3-10 在右袖的邊界部分塗上冰冷的灰色，試著使其溶入到背景裡。

鎘紅橙　　　　　　　粉紅膚色

鎘黃

調製罩衫「明亮側」的色調。將白色、黃色、橙色、粉紅色混合，調出明亮的顏色。混色時將其他顏色加入到白色裡，就可以比較容易調製出那種纖細的色調。

3-11 以明亮顏色描繪出有光線照射到的皺褶部分。這種強烈的白色，使用鈦白會很有效果。

3-12 描繪裙子的暗部。平常在黑色事物的表現上，會運用陰暗的藍色這類顏色，不過這次為了發揮黑色顏料的那種美麗色調，這裡很積極地重疊上桃黑色。

3-13 摸索位於陰影當中的眼窩位置。

—背景也要徐徐地進行描繪。先混合鈷藍與粉紅，調出透明的紫色，再加上白色，接著以調色刀將這個顏色塗進到背景裡，營造出空間來。

下午 4 點 55 分，第一天結束。

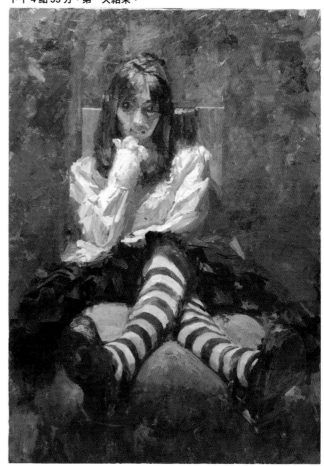

3-14 襪子條紋圖形跟膝蓋形體這些作為姿勢特徵的地方，也是一面進行修改，一面進行描繪。最後進行各種嘗試，如椅子的把手位置、裙子的分量感，或是描繪頭髮跟頭飾的形體等，一面捕捉整體感，一面進行繪製。

第二天　於下午 4 點 55 分結束。

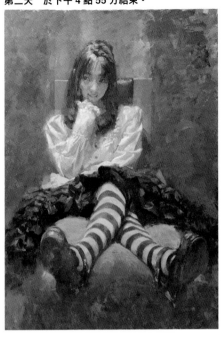

休息過後，模特兒重新坐下，裙子的裙褶跟皺褶就起了變化。姿勢也變得彎多的，因此要是每當這種時候有出現一些很有趣的形體，就會把它描繪出來。因為將自己實際觀看到的過程以及觀察到的事物描繪出來，是個人的「樂趣所在」，所以沒興趣的部分，就不會描繪。

以前縮法呈現遠近

在探出腳的這個姿勢下，伸出到前方的腳看起來會很大，而在後方的頭部則看來會很小。如果要呈現出如上圖骷髏小蘋果那種很極端的遠近感，那只要將手部大小表現成頭部的 2 倍左右大，就能夠感到彷彿手往前方推了出來一樣。

4 再進行潤飾，完成作畫

完成・局部放大

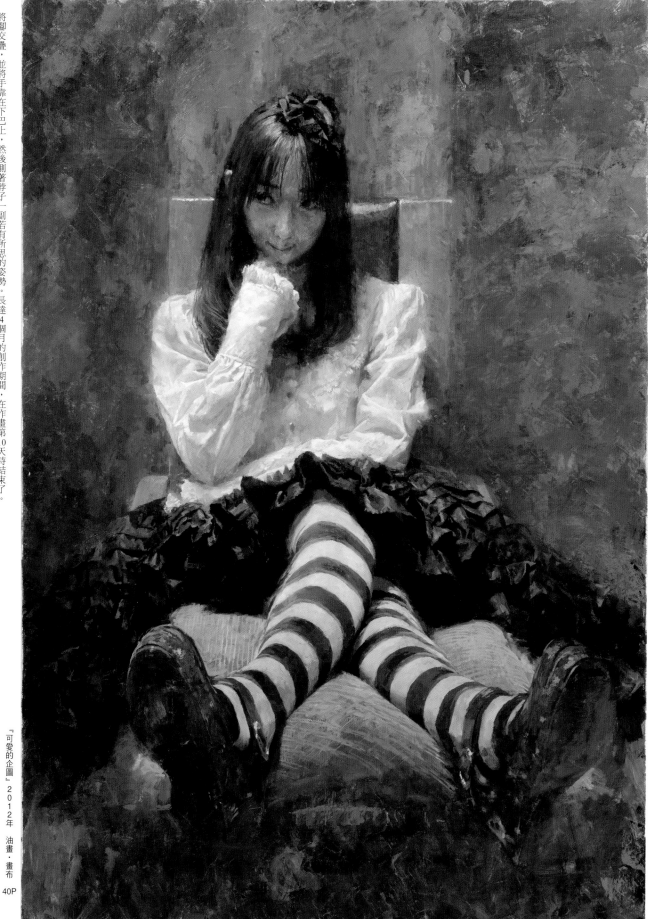

將腳交疊，並將手靠在下巴上，然後側著脖子一副若有所思的姿勢。長達4個月的創作期間，在作畫第10天時結束了。

從鞋底到模特兒的表情（臉部）這整段都整個突顯了出來，並將觀看者的視線誘導到了後方深處。個人認為一個創作並

不是要以完成畫作為目的，而要能夠仔細觀看模特兒並作畫不懈，然後在創作時間內充分享受那股樂趣，那才是最好的。

『可愛的企圖』2012年 油畫‧畫布

40P

5 從第三天以後的過程中學習到的事情

第三天　於下午4點55分結束。

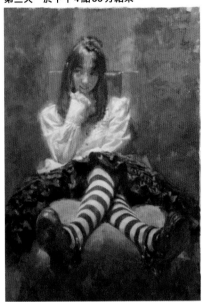

對於寫實的捕捉方法，是一種在作畫的同時，自己的畫作就會顯現出各種側面並不斷變動的方法，有些事物並不是那種單方面的捕捉方法所能夠看出來的，而個人在創作時，會希望自己能夠理解這些地方。不去描繪輪廓，也是這其中的理由之一。要是以輪廓將形體抓了出來，中途的草圖就會變得動彈不得了。

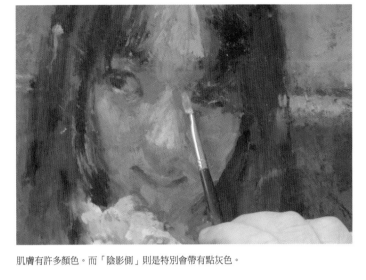

肌膚有許多顏色。而「陰影側」則是特別會帶有點灰色。

要是模特兒右肩的傾斜程度在改變後，看起來形體很不錯，就會在途中進行更動。而襯衫會比較相對於襪子條紋花樣的黑白，襯衫的白色跟灰色會變成怎樣的顏色，再進行描繪。強烈的白色使用的是鈦白。

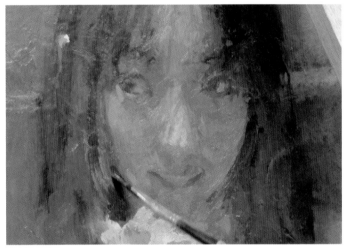

頭部的傾斜程度跟頭髮的位置這些地方，是會隨著姿勢一起改變的。在這個變化不斷的當中會突顯出許多事物，而這些事物就是那些有趣之處了。在以顏料進行素描的過程當中，這些事物是會四處不斷走動的。

陰影之中的世界，看上去會反映出周圍的空間

「陰影側」雖說很陰暗，但也並非是純黑色，而是看上去會反射周圍環境的顏色。白色罩衫上會形成溫暖灰色與冰冷灰色的陰影顏色。因為光源不只有投光燈而已，在畫家這一側也有打開螢光燈，因此螢光燈的顏色也會稍微跑進到陰影當中。燈泡的顏色是一種帶有暖意的顏色，所以螢光燈的顏色在對比之下看起來會有點藍（陰影當中會產生有點藍色的顏色）。若是以暖色系的明亮顏色整合較明亮的地方，並以冷色系的顏色營造出陰暗的地方，光與影的對比就會顯得更加清晰，而使得印象變得很強烈。

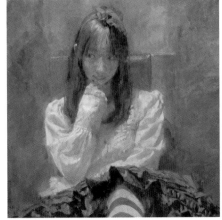

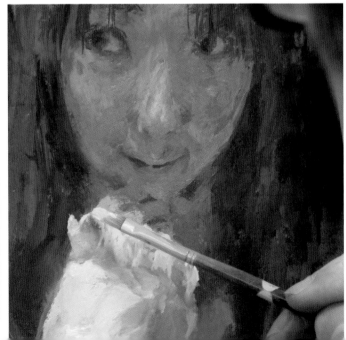

在著手進行第 5 天的繪製之前，先以砂紙打
磨掉乾掉後的畫面。

粗目的砂紙

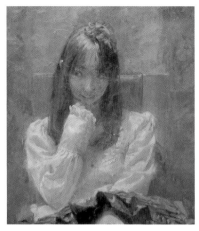

不要「清楚描繪出臉部」，要描繪得有
點隱隱約約，讓臉部沉入到陰影裡。

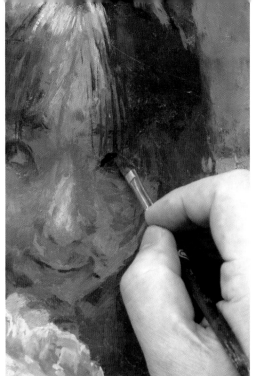

將明亮處與陰暗處這兩方的顏色區分出來

明亮處的明度很高，主要使用暖色系的顏色，而陰暗處的明度很低，主要使用冷色系的顏色，並藉此
方法將光線所帶來的立體感，置換成「色彩所帶來的結構」。一般陰暗處會使用很多種顏色，讓明亮
處提高黃綠色與黃色的中間色彩度，但是這裡是降低彩度並透過只有灰色（帶有灰色的紅色、藍色等）
的世界展開明暗。如此一來，一種光與影的現象就會獲得強調。

▼罩衫的白色感會反射在臉部上，而使嘴巴一帶變得稍微
有點明亮。粉紅膚色也可以用在陰影顏色上。

◀調色盤上會調製出各式各樣的灰色。

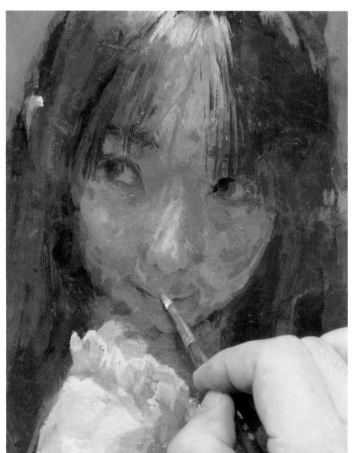

刻意挑戰不穩定的姿勢

看似很難畫的地方？要描繪很複雜的地方會很辛苦？覺得「這畫不出來吧！」的地方？若是沒有這些地方，在作畫過程裡，很快就會很膩很厭煩。

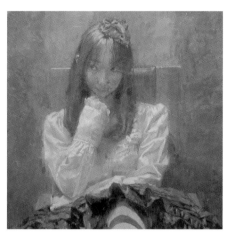

▲袖子的「明亮側」與「陰影側」的分界部分。這次的創作條件，是繪製時間要比平常還要短。平常在進行作畫時，都會用上比這個多出一倍以上的時間。

◀即使皺褶跟波形褶邊這些每單一個的形體沒有很吻合也無所謂，重要的是要將氣氛感覺呈現出來。比起細微的部分，像是輕飄飄的氣氛感覺或是形體有無扭曲，這種「感覺要這樣」才是最優先的。

▶會想要找出如流向這些種種的現象。因此並不會一味地肯定「就是這樣了吧！」，根據情況的不同，有時也會否定「不是這樣」。不時否定、不時肯定，彼此拮抗進行創作。

▲將想要描繪的對象是「怎樣子的事物」探究出來的這個作業，在之後仍延綿不斷。嘗試錯誤、四處亂竄的感覺，是描繪帶有素描感的畫作時，最大的樂趣所在。

第**3**章
舞台設定與大作的時代『焦點』

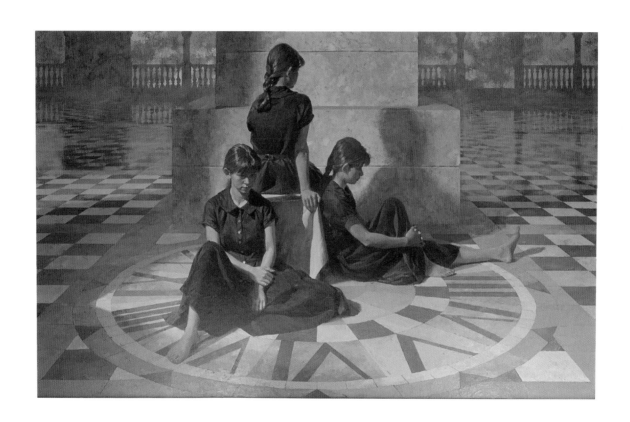

再次回溯時間，針對以 100 號以上大規模作品為中心在進行創作時的作品進行解說。這裡
將會將焦點鎖定在 1989 年起的作品，並考察那些用來作畫的構圖跟光影等思考方式，是如
此培養起來的。

將實際存在的模特兒配置在空想的舞台上進行描繪

主持名為美術公募團體這種展覽會（公募展）的團體，在日本有好幾個。他們都是在公立美術館舉辦一些企劃展，並從一般人當中募集作品、進行審查，然後展示入選的作品。若是重複累積入選作品，就會成為會友、會員，然後成為一名隸屬於公募團體的畫家。當時，個人也有出品給美術公募團體，因此那時有創作了一些大規模作品。因當時出品的團體規定要 500 號以內的作品 3 幅，所以為了盡量出品大規模作品，花了半年以上的時間，同時描繪了好幾張 100 號以上的畫作。

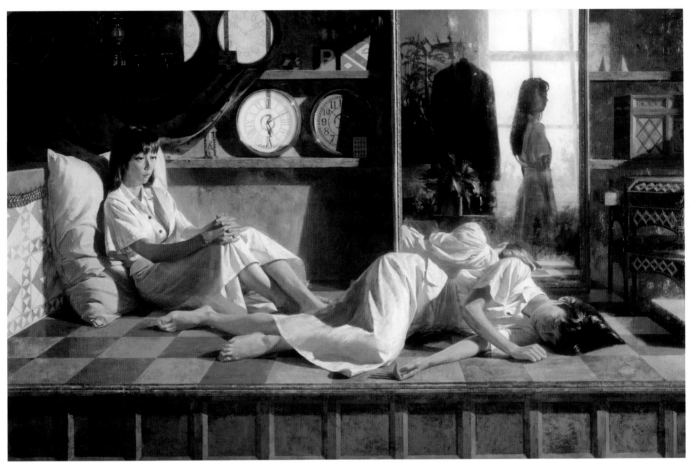

『暑假』1989年　油畫・畫布　150號特殊尺寸

這個舞台裝置並不存在於現實當中，真正有的就只有台座與後方的鏡子而已。因為是以投射燈將光線照射在各別的物品上，所以若是逐一去檢驗，會發現有時光線會不合邏輯。包含映在鏡子裡的在內，這 4 個人物都是同 1 名模特兒描繪出來的。

大畫面用的自製腕杖

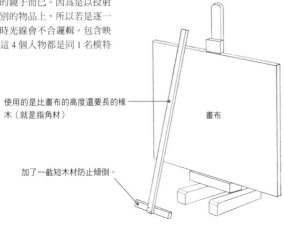

使用的是比畫布的高度還要長的橡木（就是指角材）

畫布

加了一截短木材防止傾倒。

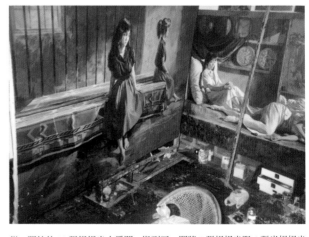

從一開始的 10 張榻榻米大房間，搬到了一間將 8 張榻榻米跟 4 張半榻榻米打通串聯起來，相對比較寬敞的畫室，並在這裡進行作畫。這時候正與右頁那幅『鳥籠』同時創作中。

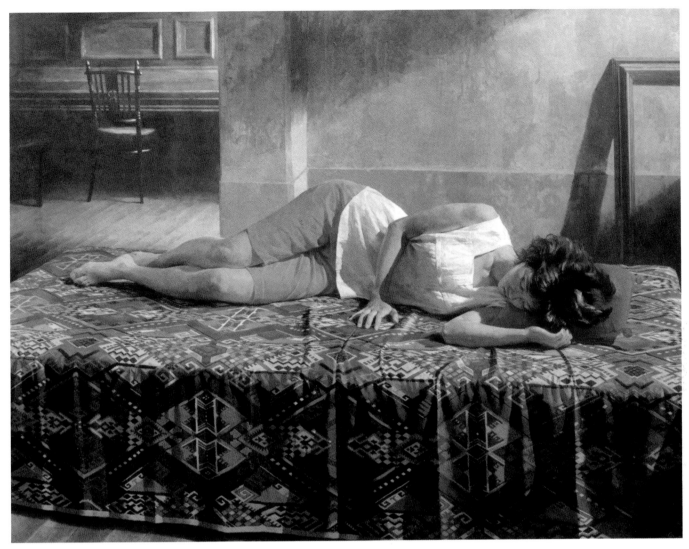

『小睡片刻』1989年　油畫・畫布　130P

後方是實際上不存在的空間。根據取標題的朋
友所言，這名女孩得練習鋼琴才行，但卻在偷
懶。「在練習中稍做休息，結果就睡著了」，
因此才取名為小睡片刻的樣子。在創作時一直
認為若是觀看自己作品的人，都可以像這樣各
自發揮他對作品的想像力，那是最好的了。

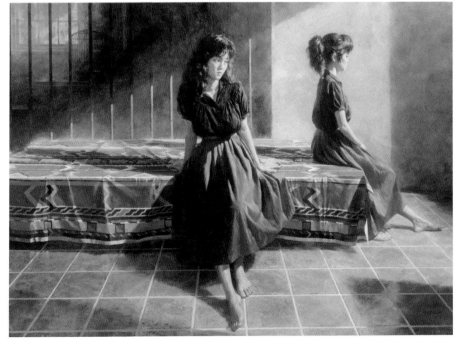

台座用的是一種在啤酒籃上面放膠合板，再蓋
上布所搭造出來的東西。後面雖然有鳥籠，但
是也可以將整間房間都看成是鳥籠。希望大家
可以有各種不同的看法。

『鳥籠』1989年　油畫・畫布　150P

為了營造空想跟現實的各式各樣空間…150號以上的尺寸

因為要在畫面上以透視法營造一個虛構的空間，所以會需要下一番工夫與實際存在的人物進行搭配。就一個環繞人物的環境而言，要如何運用遠近法，是個人本身的作畫所求之一。因此若是沒有作圖方面的辛勞以及透視法的知識，就會沒辦法描繪。眼睛高度是在哪裡？是1點、2點還是3點透視？消失點的位置在哪裡？為何消失點會形成在那裡？首先需要先決定這些透視法

所需的要素，再來進行下一步。比方說，下面這幅作品『午後』，就是運用1點透視法所描繪出來的。不需很嚴密很細微地設定透視效果，有大致上抓出來就可以了。最近的CG圖像編輯軟體都會有透視尺規，使得透視法在運用上已經變得很容易了。

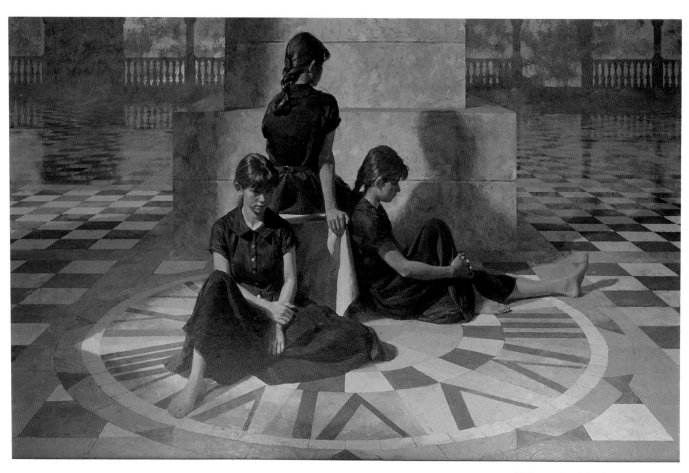

『午後』1990年　油畫‧畫布　200號特殊尺寸

人物周圍營造了一個很大的空間。要讓人看起來很俐落，想要有一個明亮的背景，因此在後面配置了有光線照射到的柱子。這個構圖是從那些為數眾多的速寫圖當中，挑選出3個姿勢所構成的。另外就是地板上那個有透視效果的字盤，描繪起來真是有意思。

『午後描繪的速寫圖』的這套黑色衣服是模特兒準備的服裝。這時候對於白色衣服的執著很強烈，但對黑色衣服似乎還沒有多大的興趣。描繪用來決定構圖跟姿勢的速寫圖這件事，覺得很開心，結果資料畫了差不多有2本左右（80幅前後）。

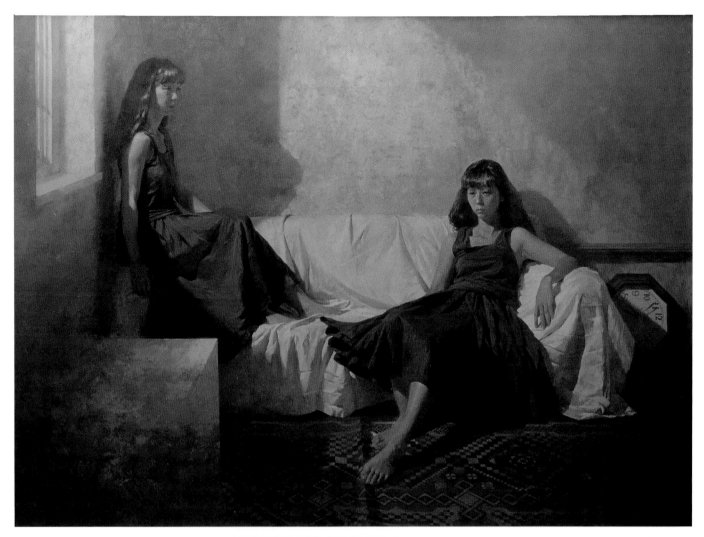

『秘密小屋』1990年　油畫・畫布　150P

這是在一張披著白布的沙發，配置上身穿暗
色禮服的人物，並透過窗戶照射進來的斜光
與陰影，營造出深邃空間的一幅作品。個人
的興趣全被吸引到了光影、明暗的配置跟建
構上。

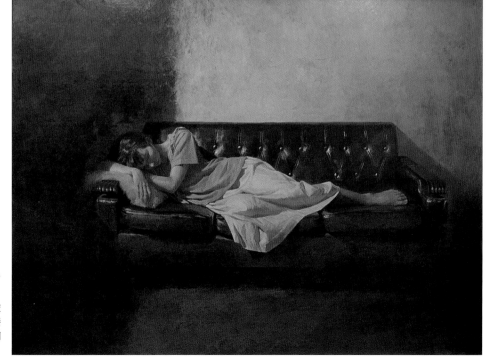

這幅作品拿掉了上面那幅作品的布，並營造出了
沙發與明亮顏色的衣服，這兩者間的明暗對比。
從這幅畫開始，暫時回到了日常生活中可見的空
間。不去描繪太多餘的事物，只是很普通地直接
描繪眼前的那個人就很漂亮了，所以這個時候開
始覺得是不是這樣就夠了。

『睡在沙發』1990年　油畫・畫布　150號特殊尺寸

顏色跟明暗為平面構成的畫面營造…30號以下的尺寸

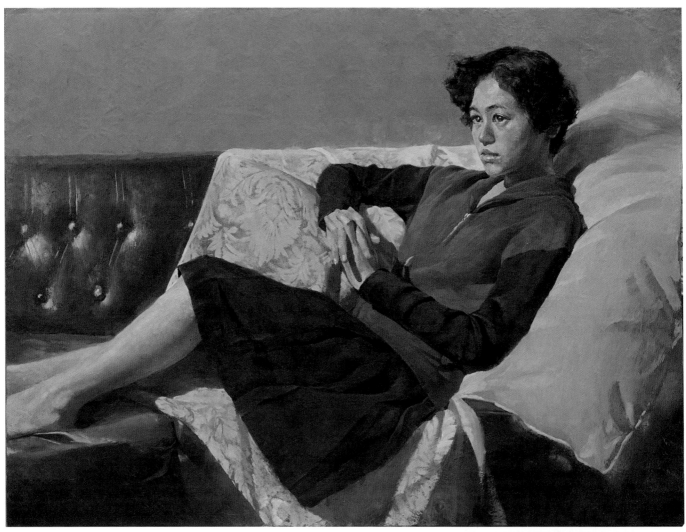

『Y』1991年　油畫・畫布　20M

本來這個構圖是想用 40 號跟 50 號來描繪，但最後是描繪在較小的畫面上。因為這是一幅以黑白與紅色這三色的平面構成為主的作品，所以不得不裁切掉腳尖。觀看者可以將這幅作品看成是一幅人物坐在那裡的人物畫，但也能夠將其當作是那種瞇起眼睛來看時，會感受到的白黑灰（明、暗、中間的明度）三色色面構成。

這是一幅強烈突顯出平面構成之意識的作品。在圖中，試著將畫面粗略分成幾個菱形的色面。然後建構完明暗跟顏色後，再營造出畫面中的變化……如面積有分大小，以及有流向跟有疏密等。

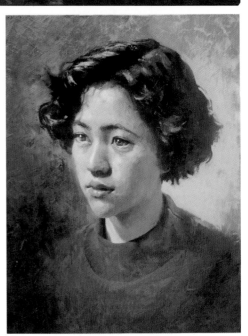

▶ 這是以特寫描繪同一位模特兒的作品。

『MIKE』1991年　油畫・畫布　6F

74

曾經當過美術補習班的設計、工藝科講師,當時所指導的是鉛筆素描、平面構成跟水彩畫。將構圖法、顏色分析成明暗進行建構,或是在面積比、顏色的相互作用下,使得眼睛被兩邊顏色相交混合之處吸引……像這種從理論方面研究畫面要素的部分,覺得似乎都可以在平面構成中找到。即使是現在,還是會不時地叫繪畫教室的學生練習平面構成。因為這樣子可以馬上將自己想描繪的事物,分成光和影進行塗色。想要畫一幅圖的人,就只會想要描繪物品。而想要畫人物的人,大多只會描繪人物,完全不描繪地板跟陰影之類的。明明人應該是站著的,卻連陰影也沒有描繪。一問說「為什麼不畫陰影呢?」,學生回答說「等一下會再畫」。

而在完成課題的最後那一天,學生跑來問我「老師,BACK(背景)要怎麼處理?」這個問題。將包含背景在內的所有要素建構起來後,整體就一個畫面而言會是呈現出怎樣的畫面?這是很重要的,因此是不能夠在之後才像剪貼那樣加上背景的。「描繪事物」這件事,可以說成是「描繪呈現在眼裡的明暗結構」。因為完成的畫作,其實也是透過明暗結構所形成的。

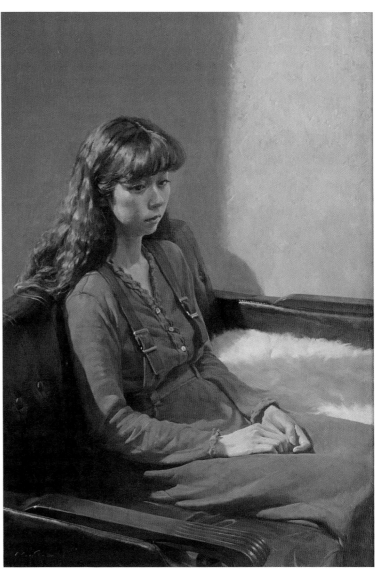

『窗邊的沙發』1991年 油畫・畫布 30P

這是描繪褐色皮革沙發與人物一系列的作品。其中心顏色為白、紅、黑這類沉穩的色調,因為原本對那種很氣派的用色沒興趣。比起強烈顏色的抑揚頓挫,對那種微妙的色調更有興趣。因為透過明暗、形態這一類的事物,就足夠展現出想要的東西了。要直接描繪眼前的人物,只要將眼前的明暗換成畫面,這樣就足夠了。而且作畫過程也會很開心,不只完成的畫作,就連在作畫的途中過程,也能夠一定程度地將真實存在感呈現於畫面中。

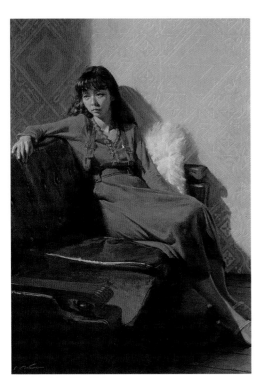

『M』1990年 油畫・畫布 30P

在空間營造方面，沙發、軟枕會大派用場

『當日所見之夢』1992年　油畫・畫布　60M

這是一幅將人物置於一個空想的「夢中空間」的作品。描繪的模特兒與P.72『午後』這幅作品是同一位。

『心情不佳的日子』1990年　油畫・畫布　25M

這是一幅穿著同一套衣裝的模特兒，坐在同一張沙發上的作品。從正面所觀看到的腿跟腰，要描繪成具有立體感是很難的。這一幅畫雖然有描繪了背景上剝落的牆壁塗料，以及在沙發上的時鐘跟撲克牌，使其看起來似乎是個現實空間，但其實這也是經過想像所描繪出來的畫作。

試著以線圖將實際的皮革沙發跟軟枕形體疊在了作品之上。雖然整體籠罩在植物跟岩石這類空想的事物之中，而且畫面的後方有鐵柵欄，地板上有石磚，但實際上在描繪時，是看著睡在沙發上的模特兒的。

『M的肖像』1990年　油畫・畫布　50M

這一幅是從半側面捕捉模特兒實際坐著時的姿勢所描繪出來的
畫作。這個角度，可以很容易看出膝蓋的角度。穿著拖鞋的腳
所營造出來的陰影落在了地板上，並營造出了一個很鮮明的形
體與空間。在這裡，披上布的沙發也派上了用場。

『M』1990年　油畫・畫布　30P

這是從同一個角度，描繪出模特兒頭部特寫的作品。

腳隨便擺並側坐的這個姿勢，其膝蓋形體就一個描
繪重點而言，是很有魅力的。而且不只沙發，軟枕
作為一種畫中小物品而言，也會對空間營造有很大
的幫助。

『再見』1989年　油畫・畫布　50F

透過光線與陰影襯托出「某些特別的事物」

搬到國分寺車站附近後,那時期的作品,現實的空間表現漸漸變得比空想的事物還要多了起來。一開始描繪的是下面這幅作品。是在一棟獨棟住宅,一樓是置物間,只有二樓能夠運用的木造建築物裡描繪的。因為有好一陣子都沒人在使用這棟房子,所以當初剛借時還沒有電,沒辦法開冷氣,還記得夏季有夠悶熱的。後來從住在建築物後面的房東那裡,拉來了電線接上電風扇,再從便利商店買來冰塊擺在房間裡,想說這樣應該會變涼吧!結果房間裡面熱到根本涼不起來。溶掉後的水還導致濕度上升,使得房間裡就只是悶熱不已而已。

「某些特別的事物」,那就是圖形與質感

『遙遠記憶』1991年　油畫・畫布　150P

形成一種具有穩定感的「靜態構成」。

畫面構成是以垂直與水平進行直線分割,

一幅光線、陰影與圖形三者彼此交纏的作品。描繪圖形雖然很辛苦,但比起描繪那些空無一物的地方,覺得輕鬆太多了。因為要讓空無一物的地方帶著質感,是很辛苦的。而圖形只要描繪出來,自然就會形成形體,也會呈現出密度來,不過布匹同時也是一種形體很容易改變,圖形位置也會有所變化,讓人很頭疼的物品。但只要描繪模式有確定好下述的A方式或B方式,那就能夠將其描繪出來了。

A 方式　軟枕的水珠圖形………在形狀改變之前,就全部描繪出來。是那種將直觀感覺捕捉出來的描繪方法。

B 方式　沙發布匹的幾何圖形…以將四邊形分割過後的形狀為基礎,將圖形重新放置到畫裡的一種描繪方法。這個方式要花時間將透視效果確實地捕捉出來。

「某些特別的事物」，那就是存在於畫面之外的窗戶

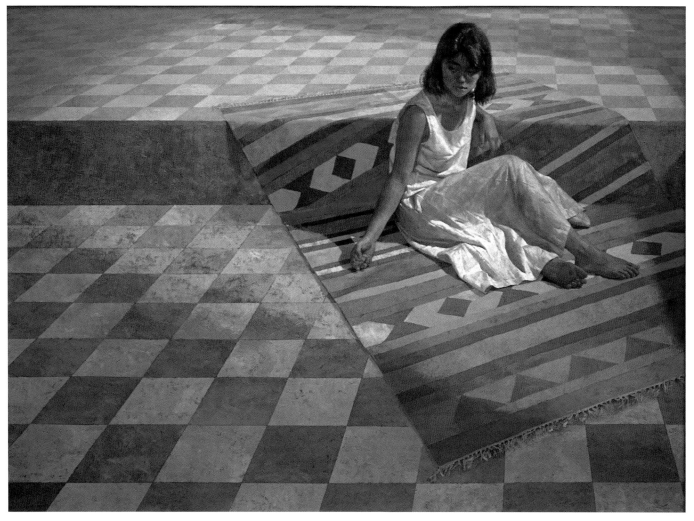

『風之音』1991年　油畫・畫布　150P

在這幅作品當中用來營造空間的，不只有地板的透視效果，還有陰影的透視效果。這個空間裡有柱子跟天花板等事物，並呈現出光線照射進來的模樣。同時還將從窗框照射進來的光線與牆壁的巨大陰影形體描繪在地板上。地板的透視效果與陰影，是以製圖術經過計算再製圖出來的（前述的 B 方式）。墊子作畫現場就有，因此能夠先觀察再進行描繪（A 方式）。而高低差的部分，則是先打造出一個高 30cm 左右的壇台，再進行描繪的。

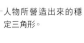

人物所營造出來的穩定三角形。

放上墊子，追加圖形的斜向線條。

地板是一種 1 點透視，並呈放射狀擴散的棋盤圖形。

畫面構成運用了很多放射狀跟傾斜。同時透過那種能讓人感覺到擴散與景深的動態感，形成了一種「動態構成」。

透過從窗戶照射進來的光線、窗框以及牆壁的陰影這三者，營造出了一個具有魄力的空間。

「某些特別的事物」，那就是光線的角度與白色衣服

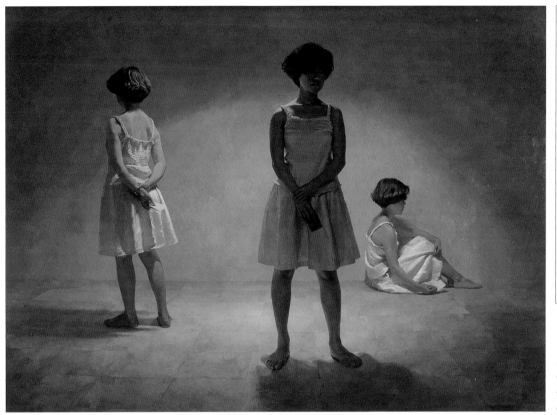

『月明風輕』1992年　油畫・畫布　150P

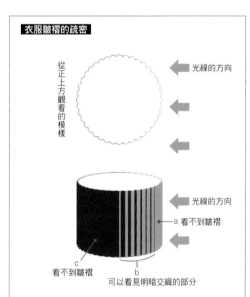

這裡是將左圖的人物替換成圓柱進行解說。這幅畫的光線在設定上，光源是在中央的上方，並從中心擴散開來的。前方的主要人物是描繪成完全逆光的狀態，並透過逆光、斜光、順光，呈現出畫面的空間。光線與陰影的解說請參考P.48。

◀「要如何對待光線與陰影？」常常會成為創作上的主題，而本作品在描繪時，是以陰影側為中心的。

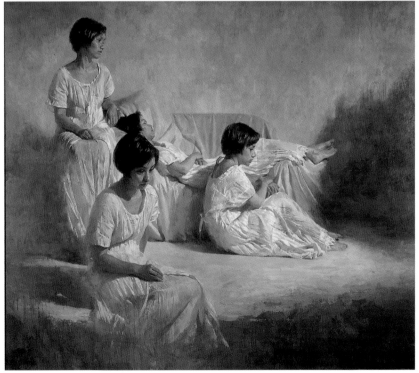

『夏季型感冒』1992年　油畫・畫布　130F

▲形成在衣服摺疊處（pleats）跟皺褶上的凹凸，是先觀察若是從側面將光線照射過去，那看起來會如何，再進行繪製的。若是與上面那幅作品相比，這幅作品所重視的就是光線側了。

衣服皺褶的疏密

從正上方觀看的模樣

光線的方向

光線的方向

a 看不到皺褶

c 看不到皺褶

b 可以看見明暗交織的部分

這裡是將穿著衣服的人物替換成圓柱進行解說。若是講得極端點……

a 光線側……因為看起來整體很明亮，所以皺褶會很模糊不清。

b 光線與陰影的轉換交界……明暗對比會很強烈，皺褶看起來會很清楚。

c 陰影側……因為看起來整體很陰暗，所以皺褶會很模糊不清。

這一連串的作品，都是將模特兒放置於經過強調的光線與陰影當中。若是有運用光線與陰影，空間性就會變得很明快。畫面要構成立體物時，光線與陰影就會是最容易看出來的構成要素。因此要設置模特兒時，都會配合其姿勢，一面移動投射燈的位置，一面營造出光陰結構。

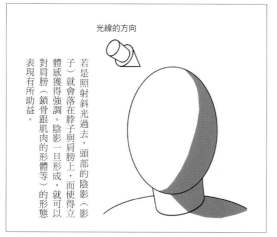

光線的方向

若是照射斜光過去，頭部的陰影（影子）就會落在脖子與肩膀上，而使得立體感獲得強調。陰影一旦形成，就可以對肩膀（鎖骨跟肌肉的形體等）的形態表現有所助益。

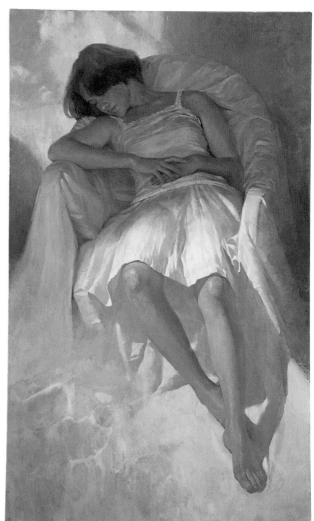

『影子中』1992年　油畫・畫布　50M

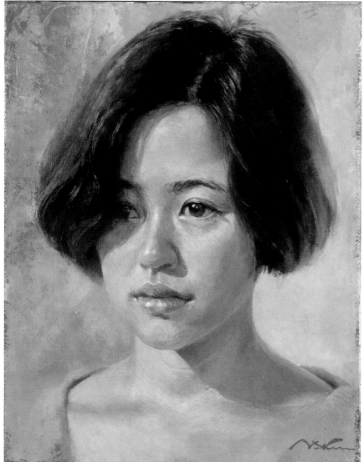

『yukimi』1992年　油畫・畫布　3F

光

屏風

這是一幅與78頁的『月明風輕』一樣，都是白色衣裝的作品。這幅畫是營造了一種好似隧道前方與後方那樣的陰影的內部。這幅畫在創作時，刻意擺放了一座遮蔽光線的屏風，並從斜上方打下燈光。然後營造一個如右圖般，前方與後方看起來明亮的空間，並針對夾在前後『明亮側』之間的『陰影側』其描繪方式下了一番工夫。

◀這是一幅以特寫描繪同一位模特兒其頭部的作品。這幅作品刻意讓前髮蓋在眼睛上，並藉此在臉部營造出陰影。平常都會請模特兒「撥掉蓋在眼睛上的頭髮……」，但這邊則是保留了原貌，表現出形成在頭髮與臉部之間的「縫隙」。

輪廓線是有？還是沒有？

如果是一幅插畫，個人覺得大多都會先描繪輪廓線，然後再像著色圖那樣，在內部塗上顏色。一個事物的形體總會讓人覺得是有線條包圍起來的，但其實那種包圍形體的輪廓線是不存在的。雖然就期望而言，在描繪時是希望那裡是有輪廓的，只是實際上不會存在著輪廓線。漫無目地描繪時，若是有個區分線會讓人很安心，所以還是會存著這種想法描繪就是了。不過如果不將背景與事物的那種「分界很曖昧的樣子」描繪出來，會覺得顯現不出光線存在的感覺。這是因為作為線條的形體越是明確，身為現象的光線效果就會越發弱化。

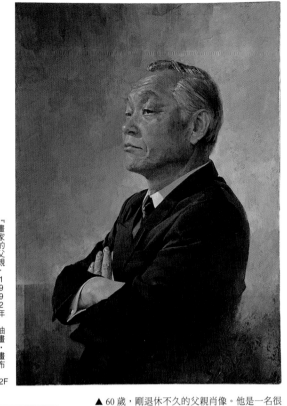

『畫家的父親』 1992年　油畫‧畫布　12F

▲ 60歲，剛退休不久的父親肖像。他是一名很嚴屬的父親，也是一名辛苦學習才出人頭地的人物。他本人講了一句「幫我畫一幅畫」，然後就跑來了畫室。雖然是一幅花了約20個小時，創作時間很短的畫作，但身為一名不習慣這種事的模特兒，對他而言一定是一段很長的時間吧！人物周圍的明亮光線營造出一個空間，而使外圍輪廓浮現了出來。雖然是一幅輪廓部分很鮮明的作品，但是可以在背部側看到有些微的光線跑了進去並滲透開來，進而將人物與空間連結起來。

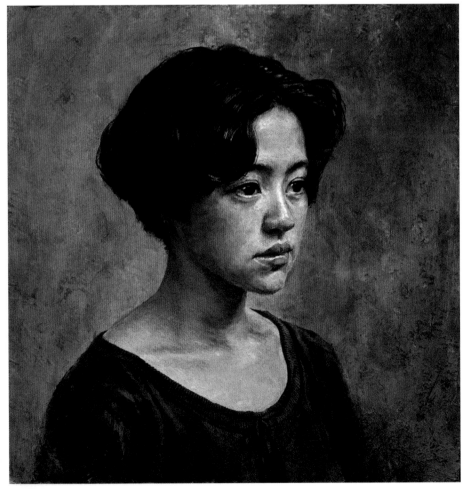

◀以特寫描繪了模特兒的作品。是一幅用普通的順光光線，很樸實地描繪成可以清楚看見事物本體的畫作。

『於K市』 1992年　油畫‧畫布　8S

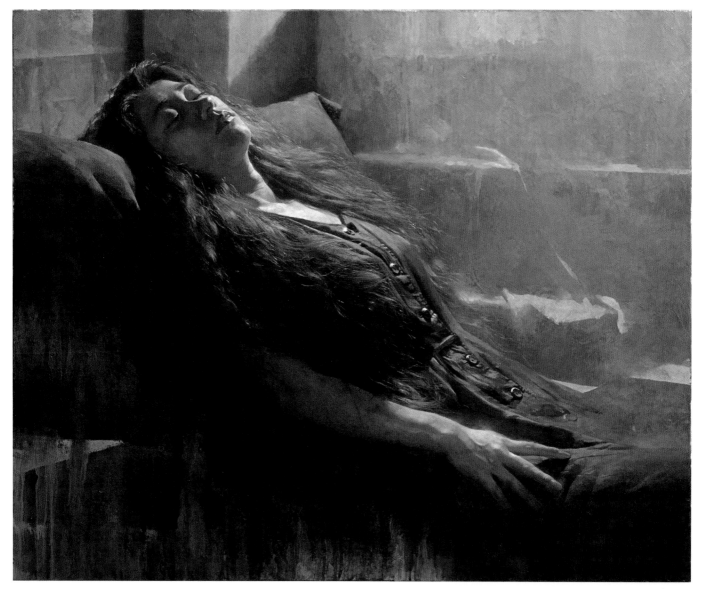

『斜光』1992年　油畫・畫布　30F

因為頭髮這些地方，每次形體都會有所改變，所以基本上都描繪當時所顯現出來的模樣。過程中會重複好幾次先描繪過一次，接著疊上濃郁顏色整個塗滿，再用明亮顏色下筆描繪的這個步驟。即使與其他作品相比，這幅作品所耗費的工夫也是很繁複的。最後再讓頭髮與衣服的顏色融合起來，或是描繪成是背景滲透到了人物這一邊，使光線看起來像是暈開來一樣。就一幅捕捉光線這個現象的作品而言，這是一個很成功的範例。

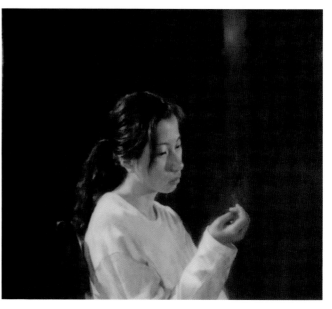

▶這是一幅描繪光線從指尖上升「現象」的作品。瞇起眼睛觀看事物時，就能夠看見這種現象。

『無題』1993年　油畫・畫布　20F

描繪發光效果

明亮部分，其明亮感看起來會暈開並擴散至周邊。

若是將光線描繪成輪廓有滲透（模糊）開來，看上去就會像是在發光。如上面那幅『斜光』那樣光線部分很少時，光線的密度會變很高，而經過凝聚壓縮的強烈光線就會跑出到輪廓之外。若是將那種跑出至外並散發開來的感覺描繪出來，就能夠得到一種彷彿在發光一樣的效果。

摸索自己要的顏色是紅還是黑？

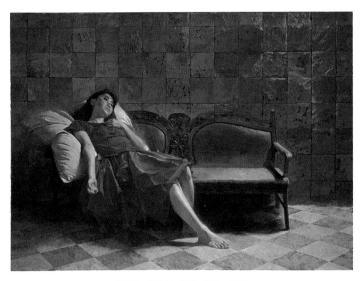

『房間』1992年　油畫・畫布　150P

常有學生問「用什麼顏色才好呢？」回答都是向繪畫教室的學生說明顏色的摸索方法。先將顏料塗抹在畫面上看看，要是覺得要再紅一點，那就稍微加一點紅色；要是覺得要再明亮一點，那就試著調整成亮一點；要是覺得有點沉濁，那就再試著調整成鮮艷的顏色看看……只要重複這樣的步驟，到時就會貼近自己期望的顏色。只不過，也沒有規定說一定得接近自己期望的顏色不可就是了。只要調整成自己覺得適合的顏色就行了。要是覺得溫暖顏色比較好，那就調成溫暖的顏色；要是覺得透明顏色比較好，那就調成透明的顏色。就算是不透明的顏色也沒關係，只要能夠摸索出自己喜歡的方向，那不就好了？

◀這是花太多心力在磁磚牆面那種石頭質感上的範例。人體即使多少有些個體上的差異，但終究還是很細長的，因此會導致畫面產生空洞。如果是要描繪成具有真實存在感的一個空間，那就要去刻畫牆壁跟家具這一些地方了。而這幅作品則是讓背景與連身裙人物的質感這兩者產生了對比。

▼模特兒所坐的地板，有沿著空間景深描繪出了一整片幾何圖形，使空間顯得很有寬闊感與景深感。覺得紅色是一種個人很喜歡的顏色。平常都是以有點灰色，那種彩度很低的顏色在描繪，因此這幅作品會很想要有一個很強烈的顏色。

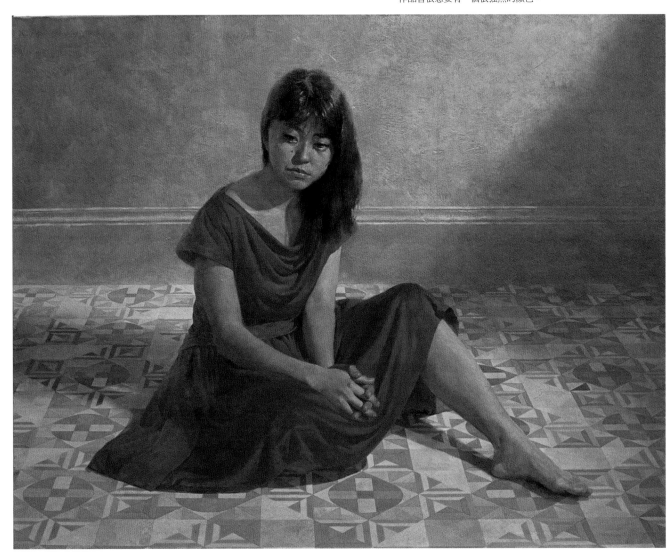

『紅色衣服』1992年　油畫・畫布　50F

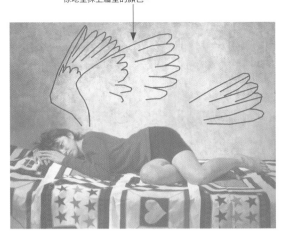

牆壁裡藏有著翅膀的圖樣。在進行描繪時，是徐徐地塗抹上牆壁的顏色。

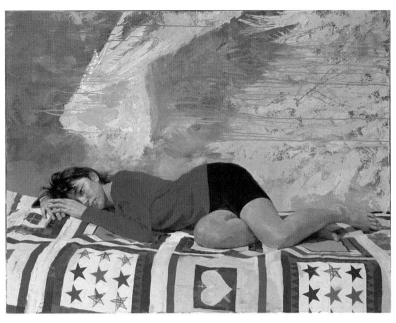

▼這一幅作品的衣裝雖然用的是紅色與黑色這種很強烈的色調，但卻是一套很輕便的服裝。是一幅牆面空洞處很大的作品。牆壁的陰暗處，則是在暗示著翅膀的前緣。

▲在最後幾乎整個都塗了上去，不過在中途階段，是有厚塗上顏料，並以顏料材質的凹凸將羽毛的形體刻畫上。

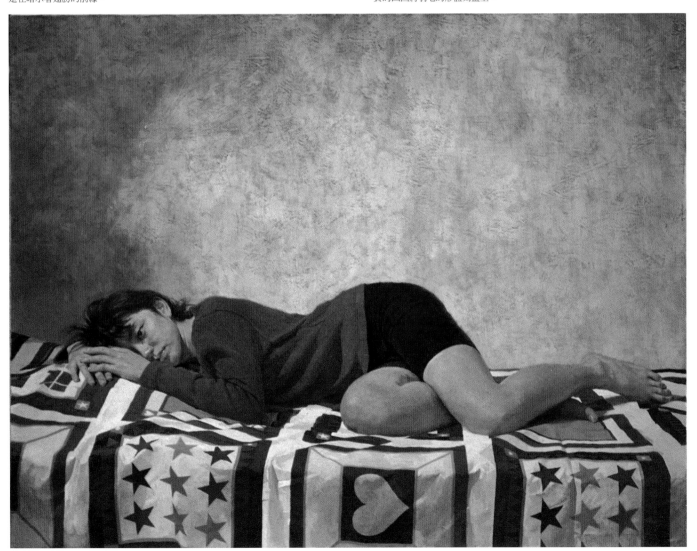

『難以入眠的日子』1992年　油畫・畫布　50F

看不到的地方就要描繪成是看不到的

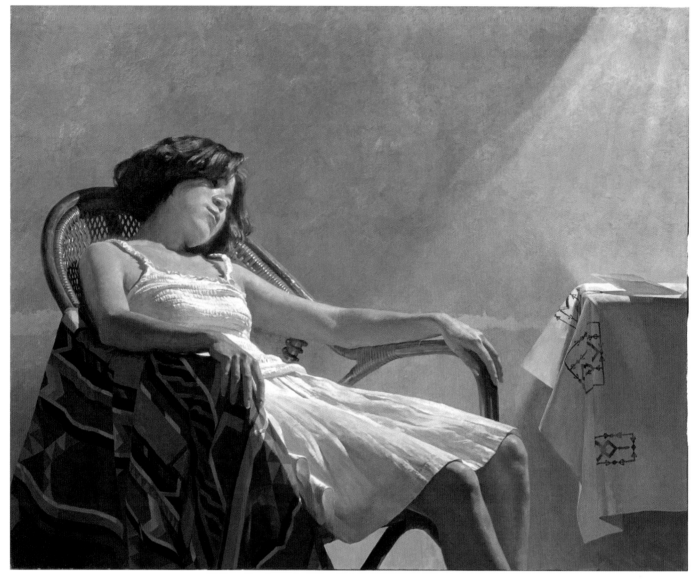

<div align="right">『信』1992年　油畫・畫布　50F</div>

這作品在故事方面，有蘊含著看完信後稍作沉思的意涵在。以畫面的構成來說，目的是要呈現出光線蓄積在台座跟椅子內側的感覺。

以光線構築世界觀

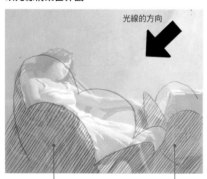

光線的方向

模特兒所坐的椅子上，有披上布遮蔽住前方，並營造出陰暗的牆壁。

放著信的台座也一樣，前方很陰暗。

若是將畫面構成簡化來看……

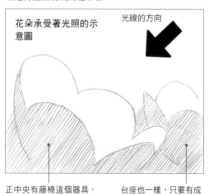

花朵承受著光照的示意圖

光線的方向

正中央有藤椅這個器具，並承受著來自畫面右上的光線。

台座也一樣，只要有成為一種局部散發光線的感覺就可以。

呈現出光線後，再將內側的明亮感與外側的陰暗一體感搭配組合起來，進而構成畫面。要是實際看著模特兒作畫，各個部分看起來會顯得很明確，就會讓人很想要全部都描繪得很確實，但若是全部都顯得很均等，那就不會形成既有印象的那種呈現方式。只要不主動控制呈現方式，就不會形成那種具有一定世界觀的呈現方式了。

看得見與看不見的區別描繪

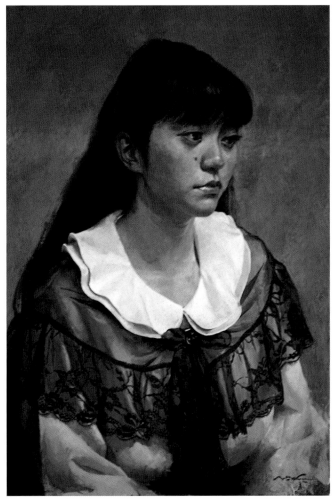

『藍色領巾』1992年　油畫・畫布　20P

▲這是一幅表現得還蠻「看得見」的畫作，因此看上去很清晰的地方都有描繪了出來。臉部的五官跟重疊了2層的白色衣領，這些看起來很明確的形體都有描繪，而蕾絲部分跟頭髮則是顯得很曖昧。是一幅將明確感與曖昧感營造交織在一起的作品。

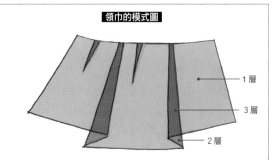

領巾的模式圖

1層　3層　2層

薄紗蕾絲的布只有1層的部分，在下面的衣服看起來會透過來。重疊2層的部分會形成較濃郁的顏色。而重疊3層的部分，則會形成最為濃郁的顏色，也會變得最不容易穿透過來。
作畫時，會像這樣子營造出透明程度的色階。而要表現出有透過去的部分，可以讓有透過去與沒透過去的部分產生對比即可。

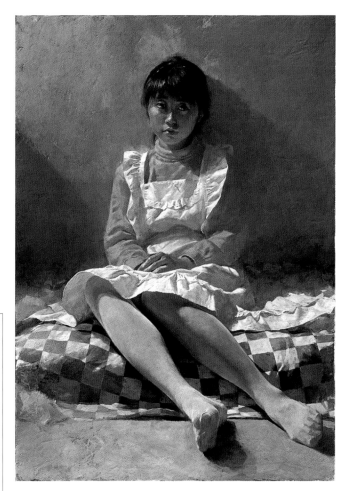

『圍裙』1993年　油畫・畫布　20P

絲襪的模式圖

很白　外側（外緣）密度會變高。　絲襪跟褲襪會被拉扯到外側而伸展開來。　伸展開來

肌膚顏色看起來會透過來。　前方密度會很粗。

這裡將腿部替換成圓柱進行解說。若是觀看穿上了絲襪的腿部，外側看起來會顯得比較白。絲襪伸展開來後，外側的輪廓部分密度會變高，看起來會顯得很不透明，而前方部分看起來會微微地呈現透明。絲襪的色調在外側會顯現得比較強烈。

圍裙那種略硬布料的皺褶感覺，跟絲襪那種帶有圓潤感的陰影，這些部分的區別描繪，覺得很有意思。加上這是比較小的一幅畫，所以很容易將整體整合起來。如果要突顯出圍裙高對比的部分、光線與陰影相互衝突的部分，那將光線部分與陰影部分，各自整合成一個整體會比較好。這樣一來，作為高對比部分的「光線與陰影的分界線部分」就會顯得很顯眼。

描繪時透過前縮法修短手腳

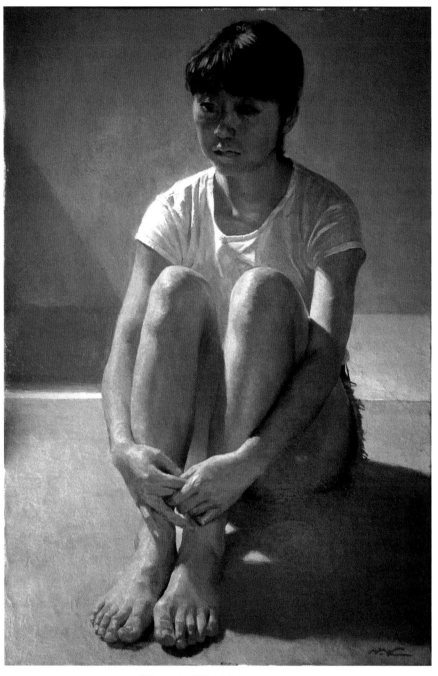

『陽』1992年　油畫・畫布　15M

T 恤、短褲、彈力短褲這些衣物，可能是一些無法唯美如畫的服裝。雖然沒有那種想要將這些衣物畫成一幅畫的念頭，但是卻有很多可以頂替這個念頭的有趣之處。只是討厭畫成那種教科書在用的圖。從這個位置所觀看到的體育坐姿，腰部會被擋住，大腿部位看起來會稍微有點短。

※ pixiv……指 pixiv 株式會社所經營，可以透過插畫與在畫畫的人們進行交流的一個交流網站（請參考 P.130）。

前縮法這個詞彙，覺得很容易招來誤解。看著繪畫教室的學生在描繪人物時，會指著那些有景深感的手臂跟腿部等部位，對學生講說「你這樣，會很短很奇怪」，然後就把這些部位改長了。一般若是不改得短一點，會看起來沒有很長。因為想要呈現出景深感的話，不描繪得短一點，景深感是出不來的。景深感要是很深，事物看起來就會更短；而景深感越淺，看起來就會越接近實際尺寸。

H22 9.23

『體育坐姿的HANAKO』2010年　自動鉛筆・紙

這是在 pixiv 發行的季刊誌『Quarterly pixiv』裡，連載4 次人體講座時所描繪的圖。是以『陽』這幅看著模特兒描繪出來的油畫作品為基礎所繪出來的。HANAKO是給骨骼模型取的暱稱。其他還有 TARO 與 JIRO。在連載時，編輯負責人對我講說「請描繪一副體育坐姿的骨頭」，剛好這幅油畫很適合，所以就想說不然就透過這幅畫描繪看看好了。最後就讓 HANAKO 小姐坐了下來，然後一面與這幅畫進行對照，一面進行創作。

▼人體是以各式各樣筒狀立體物建構而成的。本書也是將人體替換成圓柱解說相關描繪方法跟思考方式。若是將人體想成是一種筒狀物的形態，那各部位的景深程度為何，就會變得比較容易確認。而在前縮法之下，為了呈現出景深感的長度（深度），都會將這些部位描繪得更加「短」一些。

局部放大

若是將手指替換成圓柱部分，就會比較容易理解，手指會因為方向逐漸改變，而使形體看起來很短。

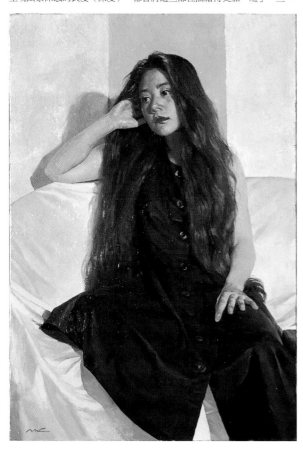

『黑色衣服』1992年　油畫・畫布　30P

▼前縮法是一種將該部位描繪得很短，呈現出景深感的手法。在這幅作品當中，是把挺出去的右手臂前臂描繪得特別短，將景深感呈現出來。

筒狀物（圓柱）若是傾倒，看起來就會很短

景深感很淺

景深感很深

從側面所觀看到的筒狀物（圓柱）傾倒程度。

若是從正面觀看，看起來就會越來越短。

上臂

前臂

▲若是將畫中的上臂與前臂換成圓柱，就會發現兩者在外觀上的長度會因為傾斜程度與觀察的角度，看起來會有所變化。

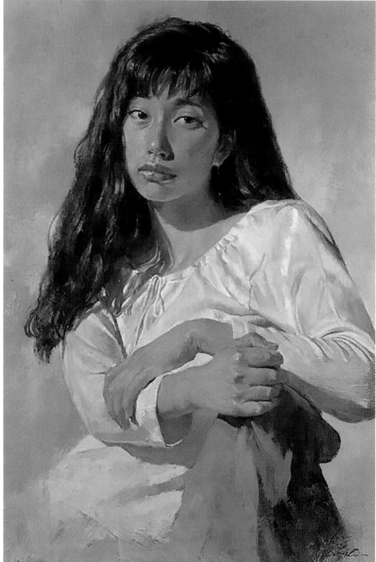

『肚子餓了』1993年　油畫・畫布　15M

質感呈現下一階段所映入眼簾的事物

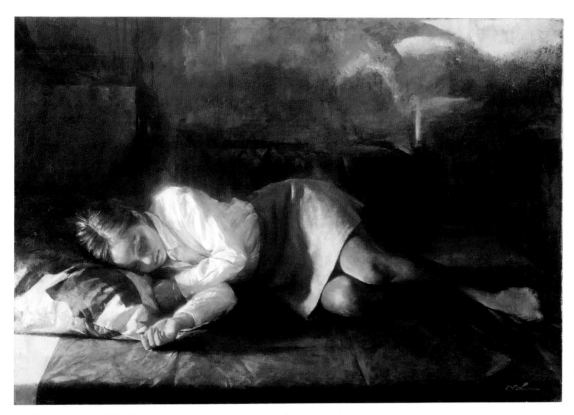

『naoko』1994年　油畫・畫布　30M

◀這是一幅沒有花費太多時間，約用2個月共30～40小時所創作出來的作品。是緊接在下面這幅作品之後，並在同一個場所以幾乎相同的姿勢所描繪出來的。

▶在母校的教授赤穴宏老師的推薦下，將這幅作品與『吊床』（P.92）這兩幅作品出品到了1995年的前田寬治大獎展。這兩幅作品在入館觀眾的人氣投票中，獲得了第1名與第2名，並獲得了市民獎。用以表揚前田寬治這名與倉吉市很有緣分的畫家，且實踐了其獨自寫實主義畫風的這個大獎展，是採三年期的方式（3年舉辦1次）舉辦的，而且現在也仍持續舉辦中。這幅作品是耗費了非比尋常的時間才描繪出來的。1天描繪2～3小時，模特兒1個星期過來2次，以此來計算約是100個小時。也就是說持續描繪了有4～5個月。模特兒在經過休息並重新擺出姿勢時，罩衫的條紋形體每每都會有所改變。而說到要怎樣描繪，就唯有「努力作畫」一途而已。刷毛材質的裙子有呈現出了那種毛茸茸的質感。畫面整體的強烈感消失不見，相對的那種微妙的顏色則不斷增多了起來。感覺就像是隨著作畫過程，不斷獲得淬鍊。這種淬鍊只要願意，想用多少時間就可以用上多少時間進行。

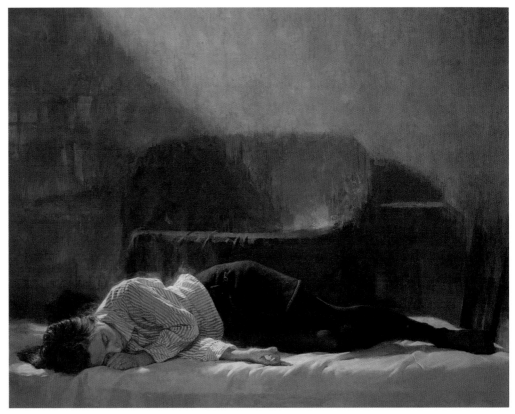

『夢幻泡影的日子』1994年　油畫・畫布　80P　前田寬治大獎展市民獎

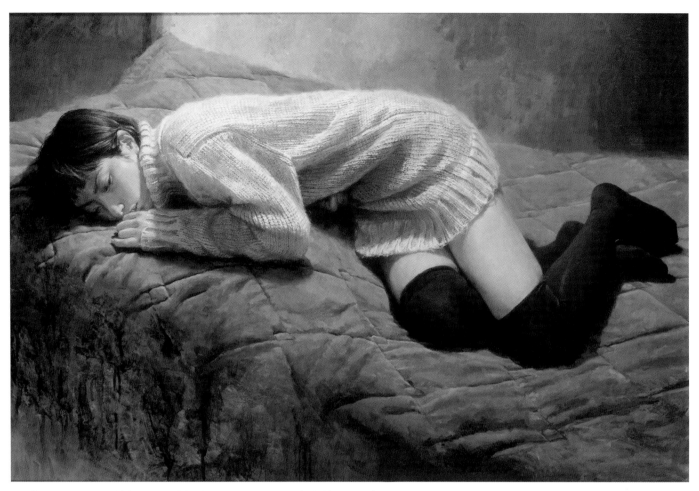

『Love is blue（愛情是水色）』1995年　油畫・畫布　40M

▼這也是一幅描繪了圍巾跟毛線衣那種輕飄飄質感的作品。

▲毛線衣的編織紋路描繪過程很開心。這是一件毛線很粗、網眼口很大的毛線衣，是模特兒的持有物。因為材質是毛線，所以那種輕飄飄鬆垮垮的感覺很棒。描繪時並不是單純按照其格式排列紋路，因為如果不描繪鬆垮垮的部分那些不規則的地方會覺得很無聊。那些每2行就會變反針織法，或是毛線接續方式等具規則性的地方，描繪時會進行觀察並排列整齊，但漸漸地，那些偏離規則的部分，或是稍微有拉扯的部分就會顯現出來。這些地方才真正會令畫作有一股真實感。

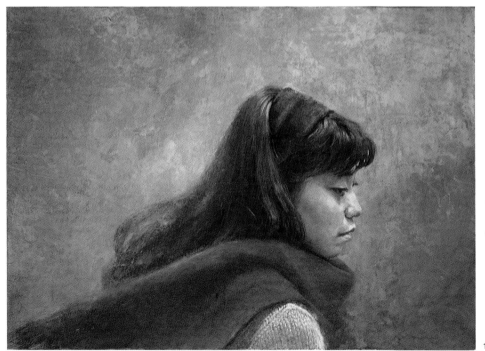

局部放大

『紅色圍巾』1992年　油畫・畫布　15M

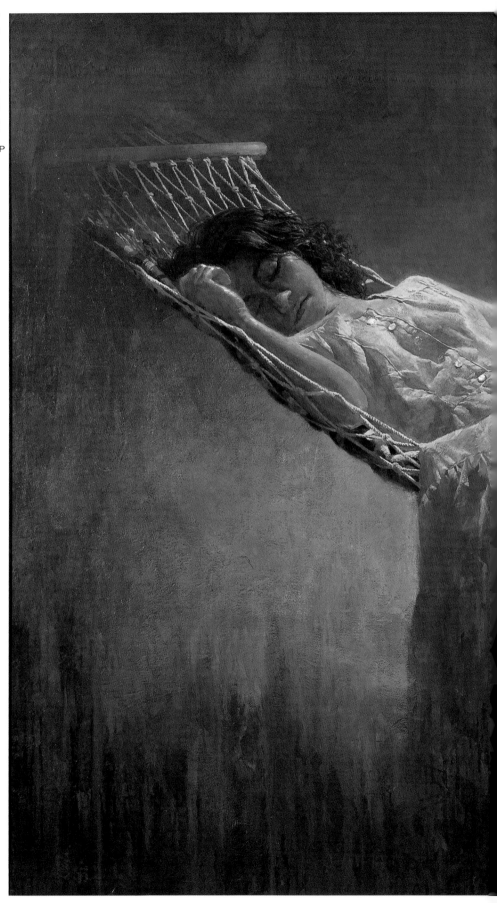

為了前田寬治大獎展而全新創作的作品。因為找不到想描繪的吊床，所以就自己設計打造了一組吊床。參考了展示在迪士尼樂園裡的吊床其編織方式，評估哪種打結方式較好並將之打造了出來。繩子跟布類那種又是拉扯又是鬆弛的表情跟質感很具有魅力。從構思到搬入至展覽會，差不多用了半年到一年左右。雖然是那種面向前方，屁股朝後往吊床坐下去，然後整個人躺下去的姿勢，不過實在是很難穩定住，形體會隨著姿勢一起改變，因此是一面取捨並選擇自己覺得更好的姿勢，以及衣服的皺褶這一些部分，一面進行描繪的。

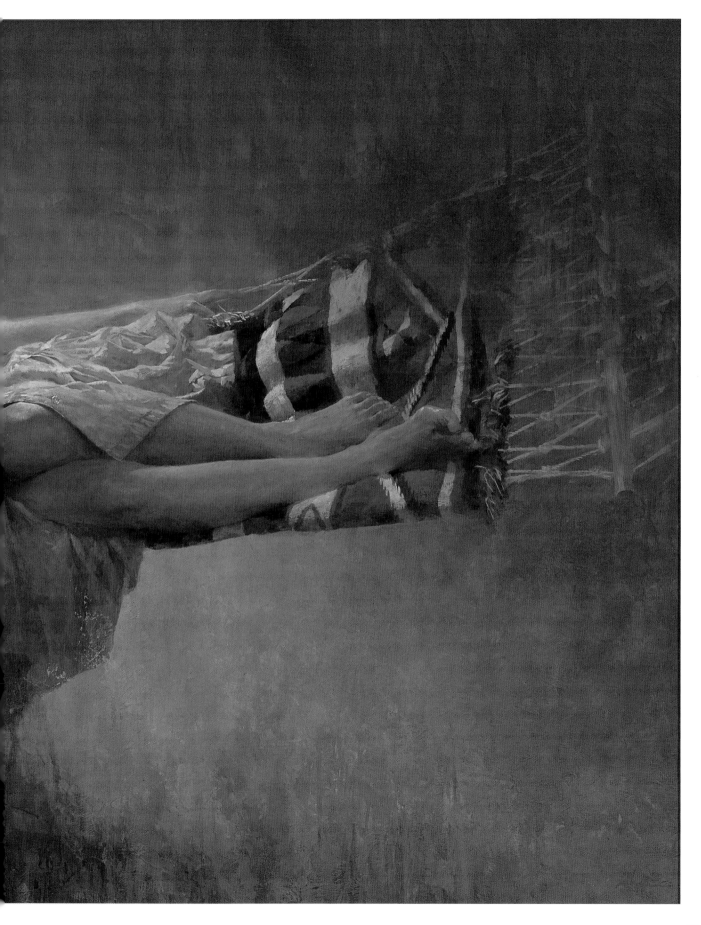

大作啊，再會了！ … 交疊呈現是一種心象風景

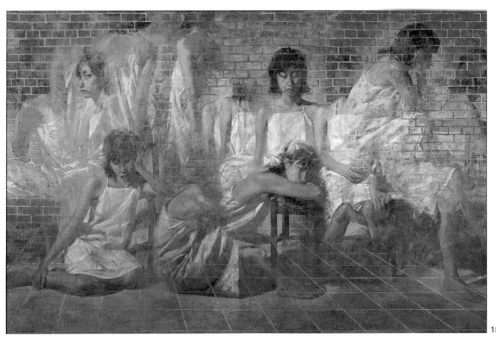

『再見了純真無邪』1995年　油畫・畫布　150M

在這2幅作品，繪製時並不是直接描繪自己的想像，而是覺得要是能夠將心象事物加進到作品裡就好了，所以就將一個看似磚塊堆積的圖案與人物進行合成，營造出一個具有圖像感的畫面。這2幅畫作，成為了公募團體展最後出品的作品。

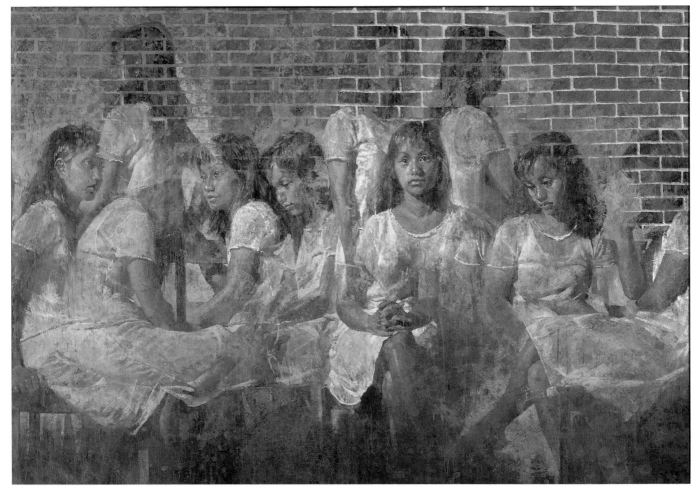

『Oriental Wave』1995年　油畫・畫布　150M

第**4**章
作畫風格邁向描繪自己想描繪的事物
『轉捩點』

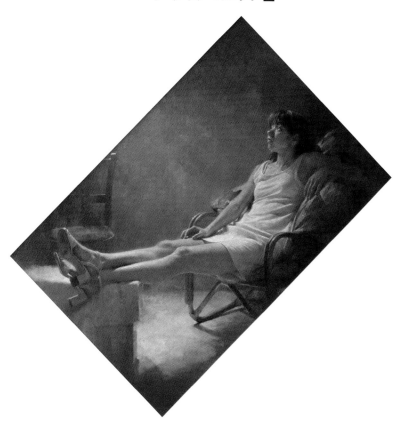

P.94 的交疊呈現作品，從研究所 1 年級開始，一直出品了 10 年的美術公募團體展，引發了正反兩面的評價。聽取各種意見再作畫，會很受不了，因此決定不再出品到公募團體展了。在前田寬治大獎展中獲得市民獎這件事，也是不再出品的理由之一。因為瞭解到，即使不是公募團體展，那些願意欣賞作品的人還是會給予評價嘛。雖然年輕時的煩惱還有其他很多就是了……，出品公募團體展的那個時期，感覺好像目的變成了是在不斷創作一些大作，因此從這個時代起，就變成了一些以人物為中心，相對比較小尺寸的作品了。

由「拉出」走向「推進」

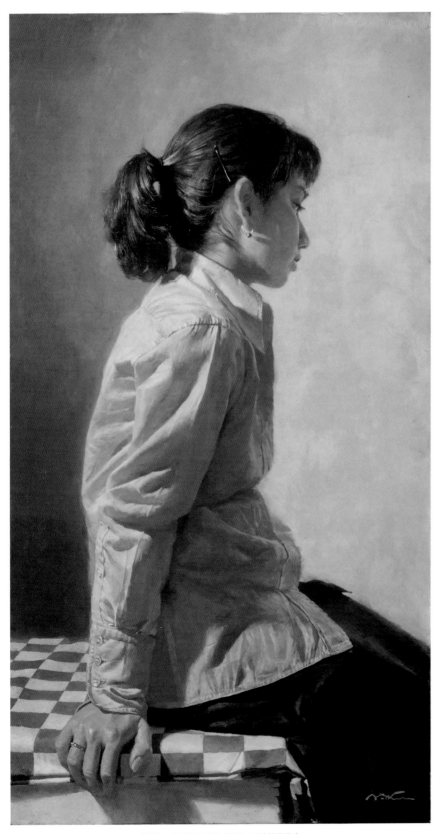

『黃綠』1995年　油畫・畫布　30號特殊尺寸

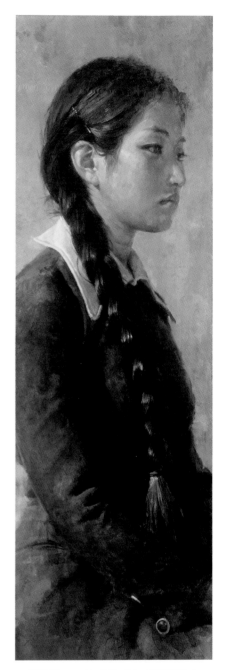

『待宵草』1997年　油畫・畫布　25號特殊尺寸

在描繪大作時，雖然都會將背景抓得很寬廣，彷彿是從遠處在眺望，但在描繪這幅作品時，則是將畫面抓得很細長，然後離想描繪的人物很近進行繪製的。

＊遠離模特兒，並捕捉出包含背景在內的周圍狀況，稱之為「拉出」。而靠近模特兒，並以特寫捕捉則稱之為「推進」。

◀這件衣服是問模特兒「妳有沒有什麼不錯的衣服？」，她回答說「有一件襯衫我很想要」，然後她就買來了。皺褶部分讓人畫得很開心。耳環的陰影、耳朵的形體也很有意思。描繪耳朵的機會很少，很不習慣，所以覺得很難畫。臉部跟耳朵離得很遠，在骨架上會是成為頭部橫軸基準的部分，因此耳朵突出去的方向會很重要。耳垂是人體當中最沒有厚實感的部分之一。因為是有點從側面照射過來的逆光感覺，所以可以很清楚看出光線透過來的感覺。

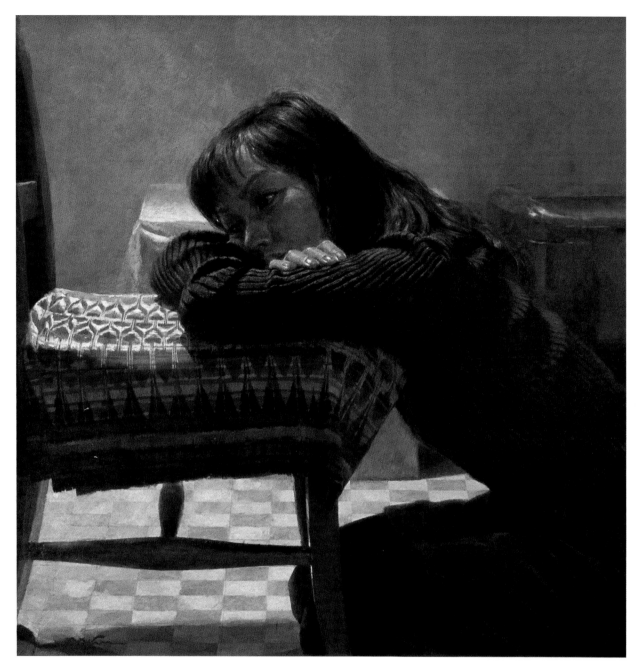

『懶日子』1997年　油畫‧畫布　15S

不坐在椅子上，而是坐在地板上並靠著椅面的姿勢。畫面的上半
部與下半部，兩者「明亮度的作用」是相反的。在上半部，人體
的頭部、手臂、椅面是負責作為一種形態感來「突顯明亮度」。
而在下半部，可以在陰暗的人體腹部側與椅腳這兩處縫隙中看見
地板，並形成了一種「後退很明亮」的空間。這 2 種「明亮度
的作用」，在第 2 章繪製『以速寫描繪「臉部」』時，也是有實
踐了運用白色，讓背景「後退」與「突顯」臉部明亮側的描繪方法。

突顯得很明亮的部分 ——

後退得很明亮的部分 ——

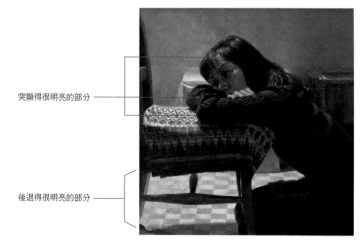

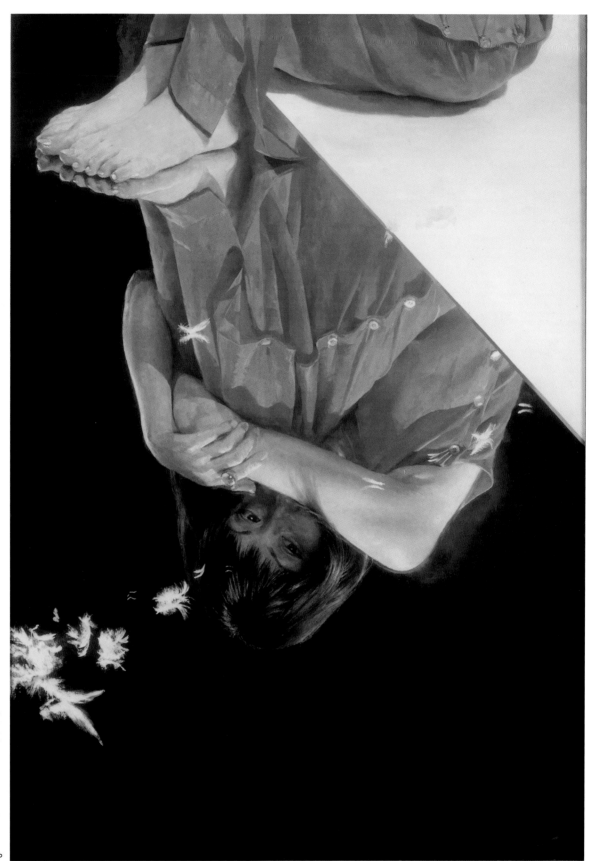

『三色旗』 1996年 油畫・畫布 30P

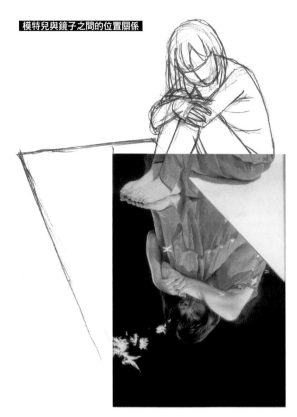

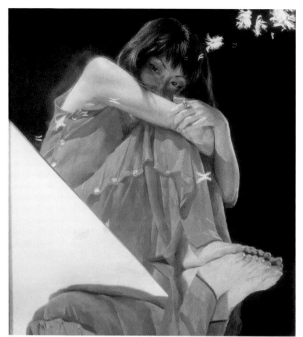

若是將畫裡所描繪的鏡像翻轉朝上，就會變成一種好像畫家在抬頭往上看的視角。

這件連身裙也是因應模特兒要求所準備的衣服。地板上擺放了一面鏡子，然後模特兒將腳放在鏡子上。創作期間就個人作畫時間來說，是很標準的所需時間，差不多是3個月總共30～40小時左右。事物一旦映在鏡子裡，不單只是會顛倒過來而已，反射光也會變得有點複雜。在這幅作品當中，雖然光線是照射在顛倒過來的人身上的，但會以為是光線的照射方式顛倒過來。再加上，光線也會照射到鏡子裡那個顛倒過來的人身上。因此正確來說，是鏡子將光線反射並照射在上面的人身上，然後再反射出來，使著並照射在鏡子上面的事物，投映到了畫家這裡。只不過單從畫家這裡觀看的話，看上去會像是光線通過鏡面而照射在鏡子裡面的人身上。照明裝置是在顛倒過來的狀態下，處於正位照射著的。擺放一些鳥的羽毛，是模特兒的點子。她覺得說「總覺得（畫面）空蕩蕩的」，就把她帶過來的羽毛輕輕拋下看看，然後將羽毛描繪在其掉落下去的地方。

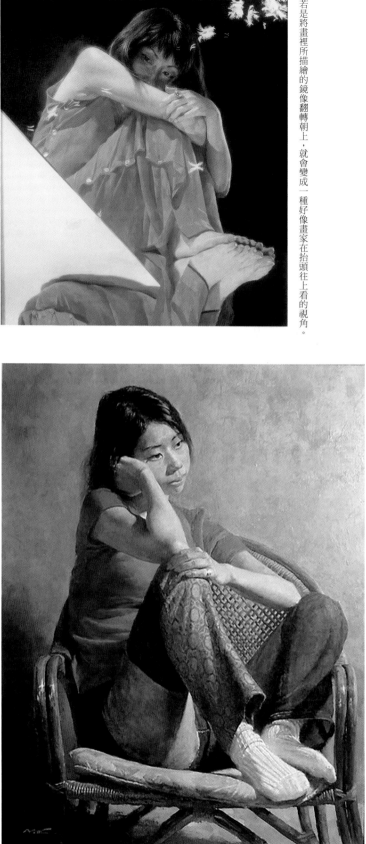

『櫻・2』1998年 油畫・畫布 30P

這是一幅描繪模特兒平日服裝的作品。除了牛仔布料以外，還加入了其他布料的拼布褲，呈現許多的質感，讓人畫得很開心。鮮艷的紅色襯衫令人印象很深刻。

回歸到基本的「觀看事物作畫」

衣服的顏色也回歸基本「白色」

如果是要請模特兒擺出姿勢，打上光，接著觀察後再進行描繪的話，會推薦那種簡樸的白色服裝。因為反射光裡會映出有點藍色的顏色，衣服裡也會有肌膚顏色跟有點灰色的顏色……。正因為是白色的，才會展現出各式各樣色調的不同之處。從學生時期開始，就一直在描繪白色衣服，而現在則是回歸到了這個原點。想要描繪躺下來的姿勢時，會使用那種橫向細長的畫布。雖

然畫面會變得很細，但相對多餘的空間會很少，因此覺得意識就會集中在人體之上。因為可以不用將神經用在營造空間上，所以這種很細長的畫面很有意思。總而言之就是，想要描繪的是人體，希望盡量不要描繪多餘的事物，所以這種細長的畫布會比較方便。

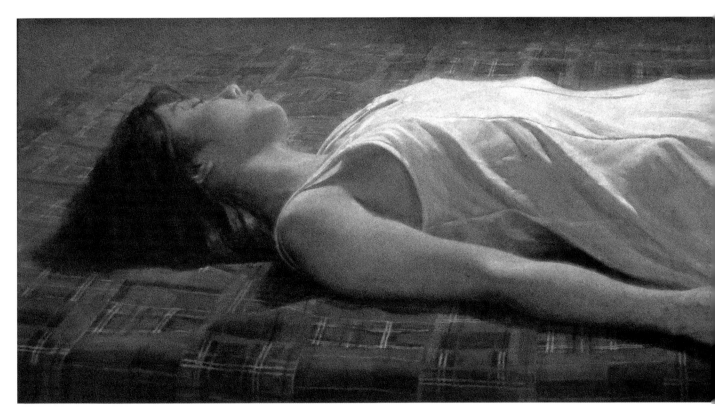

『沒有協調性的腳』1997年　油畫‧畫布　100號特殊尺寸

若是將畫面定調為橫向細長形，就會將透視效果捕捉成像一張全景圖那樣，因此視點不會只有一個。

講得極端點，就會變成一種像是魚眼鏡頭般的觀點。若是在極近距離描繪一個橫向細長的事物，描繪左側時與描繪右側時，視點會有所改變。假如自己與模特兒之間有一台相機的話，相機鏡頭的方向是朝著頭部側時，相機會朝向左邊，而描繪腳底時就會朝向右邊。鏡頭的角度一旦有所改變，透視的消失點或是地平線等基準就會隨之改變。

A 若是分別各自觀看頭部側、中央、腳部側……

頭部側
除了由前往後的景深感外，也會感覺到由右往左的景深感。

中央
會感覺到由前往後的景深感。

腳部側
除了由前往後的景深感外，也會感覺到與頭部側相反的，由左到右的景深感。

B 若是同時觀看頭部～腳部……

若是將觀看中央時的視野擴展至左右兩邊，那麼越往兩端，左右兩側的景深感就會變得越不自然。

C 若是徐徐地按照頭部側、中央、腳底側的順序改變視點……

雖然單獨各個部分景深感會成立，但以整體觀看時，「應該是直線的事物」看起來變成彎曲，因此會有一種很怪的感覺。

＊大衛 ‧ 霍克尼（David Hockney）……1937 年出生於英國，在美國展開活動的一名畫家。
雖然他廣為人知的作品，是運用了當時新素材的壓克力顏料作品跟油畫，但是照片作品也
很有名。聽說最近也有用 iPad 在進行創作。

畫家大衛 ‧ 霍克尼有一幅作品，是將一個風景分別拍成好幾張照片，再將
印刷出來的照片拼貼起來，處理成一個多視點的畫面。這樣子看這個畫面的
話，就會發現直線變成曲線。在這幅畫裡，鋪平布匹的橫向線條雖然有一個
弧度，但因為本來是直線，所以相對於畫面才會呈水平狀或是有些傾斜狀。

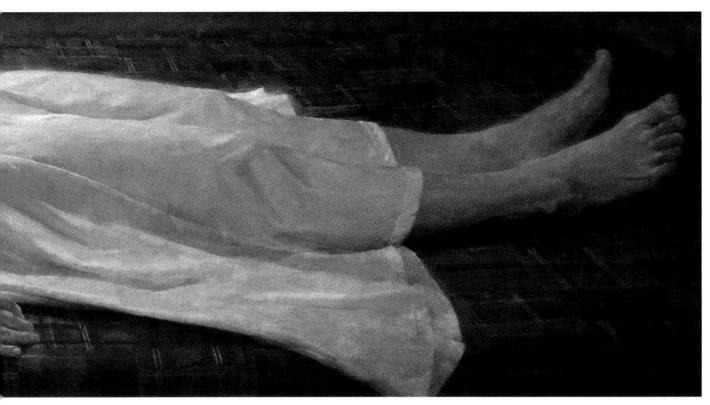

消失點　　　　　　　　　　　　　　　　　　　　　H.L（視平線）

如果是以 1 點透視的構圖進行設定時，
為了不讓構圖像同時觀看頭部～腳部時
那樣，顯得很不自然，橫向線條其左側
要往左上偏移，右側則要往右上偏移。

G.L（地平線）

像這幅畫作，原本應該要畫成橫向直線的布匹
線條，其右側會往右上偏移，而左側則會稍微
往左上偏移。另外雖然畫面中被截掉了，很難
看出來，但是直線的末端是會漸漸變成曲線的
（差不多是 B 圖與 C 圖的中間程度）。而人體
方面，應該也是會有這種透視效果才是。雖然
人體好像是直挺挺地躺著的，但是腳底那邊卻
特別有著一種好像要跑進後方深處，而彎曲起
來的感覺。繪畫雖然是可以呈現出這種感覺，
但要用拍的，應該是沒辦法用一張照片拍出
這種感覺才是。

仔細描繪一名身穿白色禮服的人物

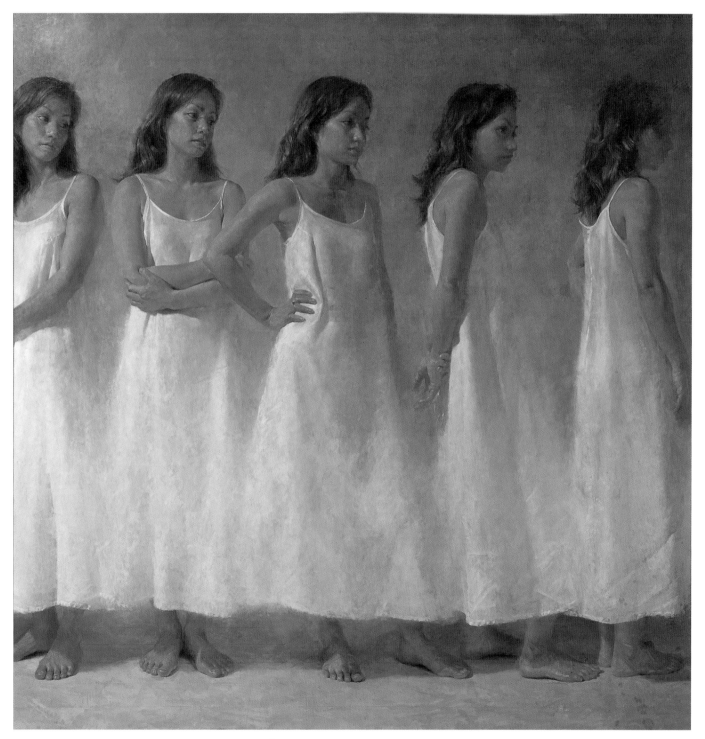

『Eternal frame』1999年　油畫・畫布　100S

這件簡樸的白色禮服是個人準備的服裝。5個人（模特兒只有1個人）一面徐
徐並改變身體方向，一面由左往右前進。由左往右是代表「前往未來」的意思。
在這個畫面裡，未來似乎是走向了陰影當中。衣裝並沒有進行刻畫，目光都被
人體給吸引走了。

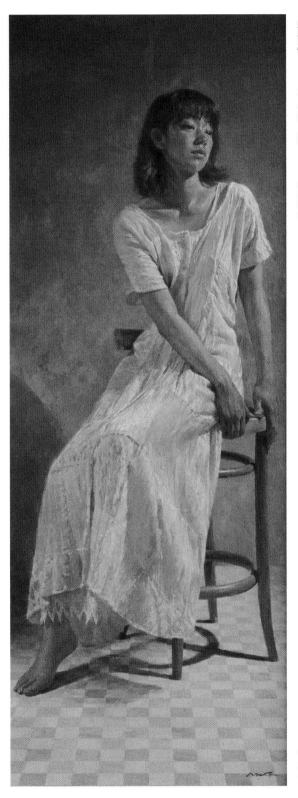

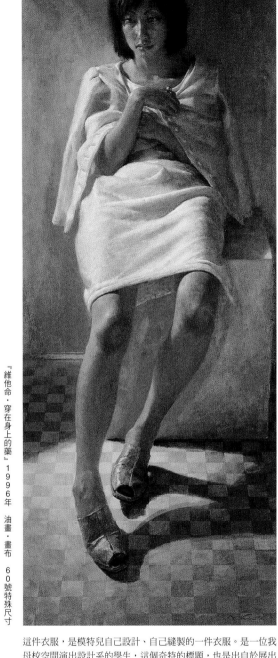

『駱駝夢』 1998年 油畫・畫布 100號特殊尺寸

『維他命・穿在身上的藥』 1996年 油畫・畫布 60號特殊尺寸

這件衣服,是模特兒自己設計、自己縫製的一件衣服。是一位我
母校空間演出設計系的學生,這個奇特的標題,也是出自於展出
了這件衣服的時尚展標題名稱。要以各式各樣的模樣表情將白色
衣服與人體描繪出來,讓人覺得十分有意思。這幅作品的創作年
代,與這一頁的其他作品不同,因此作品風格略為有些差異。

花了很多時間描繪的作品。這件跟上衣是一整組的長禮服,在個人持
有的衣裝裡頭是非常喜歡的一件,這件衣裝會沿著身體曲線完美服貼,
可以很容易就呈現出形態感。

也仔細描繪一名身穿黑色禮服的人物

3個人物由右邊朝向左邊。由右至左是代表「回歸」的意思。會描繪群像的理由，是因為想要從各種方向觀看一名人物作畫。在西洋的美術史中，有一種名為「優美三女神」的表現形式。是希臘神話當中，成為特洛伊戰爭導火線的「帕里斯的評判」其中一幕。故事內容是在評定誰是最美麗的女神。就格局而言，是分別將面向正面、面向側面、面向背面，排列上希拉、雅典娜、阿芙蘿黛蒂這3位女神進行展現。這幅黑色禮服的作品，也是一個以神話為藉口，描繪一幅將女性美麗之處全部展現出來的畫，這是人體多重視點的表現。

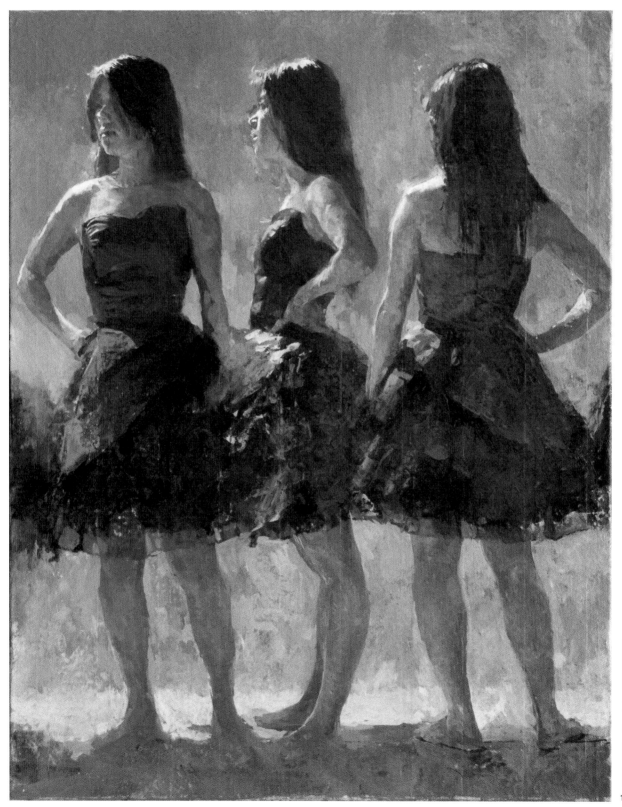

『早晨與夜晚』 1999年 油畫・畫布

15F

104

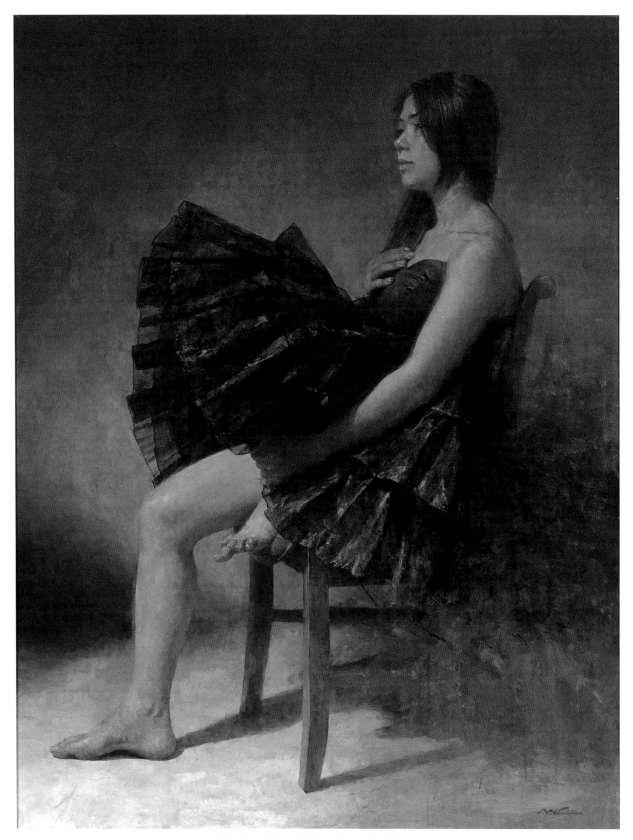

『映在月亮上的蝴蝶（吉普賽）』1999年　油畫・畫布　50F

與左頁一樣是一件黑色禮服，模特兒也是同一位。左腿在身體前面，再以左手抱著左腿。穿著宴會禮服，然後擺出抬
起單膝這種很不優雅的姿勢，裙子輕飄飄的部分就會很顯眼。如果是一件白色禮服，是會跟肌膚有融洽感，但是黑色
則是會與身體（膚色的明亮度）形成對比。這幅畫因為膚色的明亮感很醒目，所以黑色會把身體分割開來。

試著將畫面斜置

頭部的局部放大

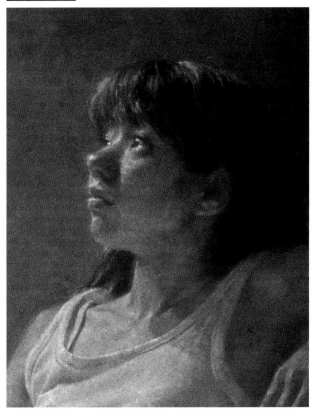

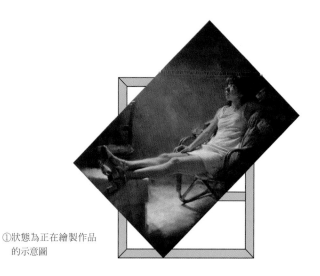

①狀態為正在繪製作品
　的示意圖

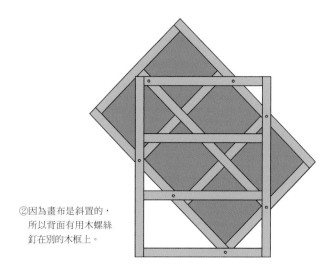

②因為畫布是斜置的，
　所以背面有用木螺絲
　釘在別的木框上。

鞋子的局部放大

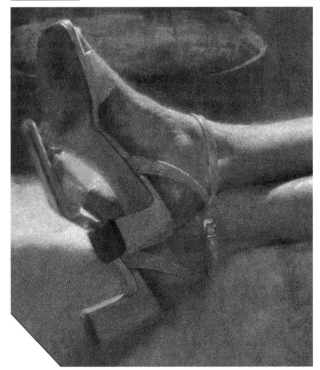

膝蓋的局部放大

如果想要將一個細長的人體完整套入在四方形的畫布形狀裡，那就要讓模特兒擺出坐下來抱著膝蓋的姿勢讓人體摺疊起來，才擺得進去對吧！如果想要不摺疊起人體，就將人體完整放入到畫面當中的話，那如 P.100 那種細長型的畫布就會很方便。像這幅作品這樣的菱形，或是傾斜成 45°的畫布，雖然有些地方空洞處會不見，但也會有一些地方會跑出多餘的空洞處。而要是空出了空洞，那個地方就得描繪點什麼才行。總而言之就是想要描繪人體，但是不想要描繪多餘的事物，所以細長型的畫布會比較好用，只不過又很想要描繪看看傾斜狀態的事物。

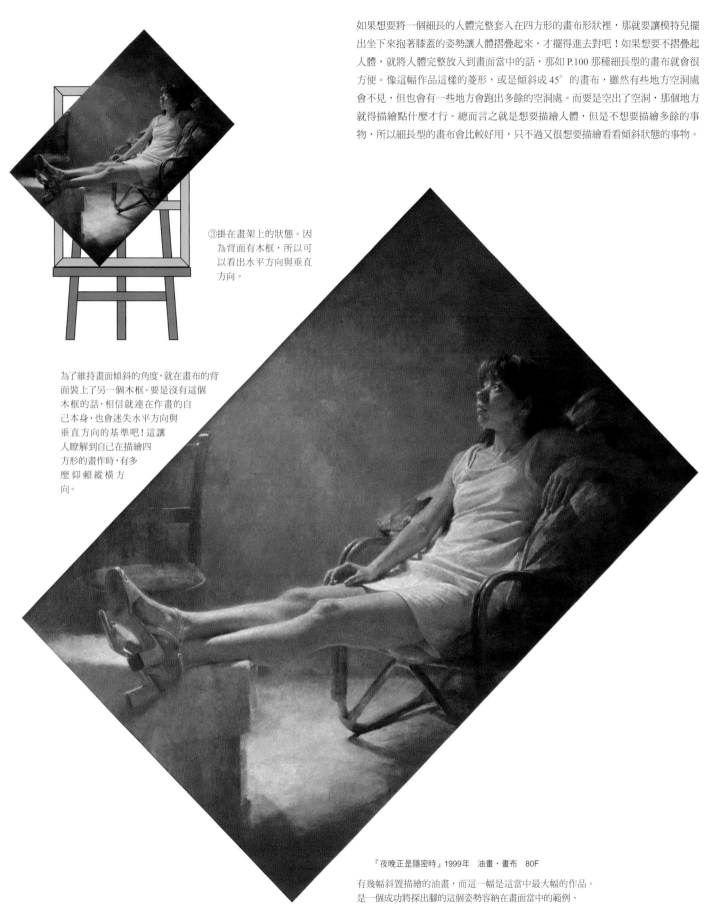

③掛在畫架上的狀態。因為背面有木框，所以可以看出水平方向與垂直方向。

為了維持畫面傾斜的角度，就在畫布的背面裝上了另一個木框。要是沒有這個木框的話，相信就連在作畫的自己本身，也會迷失水平方向與垂直方向的基準吧！這讓人瞭解到自己在描繪四方形的畫作時，有多麼仰賴縱橫方向。

『夜晚正是隱密時』1999年　油畫·畫布　80F
有幾幅斜置描繪的油畫，而這一幅是這當中最大幅的作品。
是一個成功將探出腳的這個姿勢容納在畫面當中的範例。

在白與粉紅點綴下的
『MILK TEA』記錄

有一次問模特兒，有花紋、波形褶邊或是長裙這一類的裝飾性衣裝要在哪裡才買得到？結果冒出了 PINK HOUSE 這一個時尚品牌的名字。當時國分寺店剛好撤掉了，所以是在澀谷購入了一套用於個展作品的服裝。

創作途中的『MILK TEA之習作1』。

在 2001 年的銀座 AKANE 畫廊舉辦了一場個展，展示內容為一幅油畫作品直到作畫完成為止的一連串創作過程，其中也包含了以鉛筆描繪的寫生圖跟水彩的素描圖。為此準備了一套很獨特的衣裝，混搭了白色襯裙、小可愛、有花紋的敞胸連身裙跟外罩式襯衫等衣物。並將穿著這套衣裝，坐在搖椅上的模特兒模樣繪製了出來。

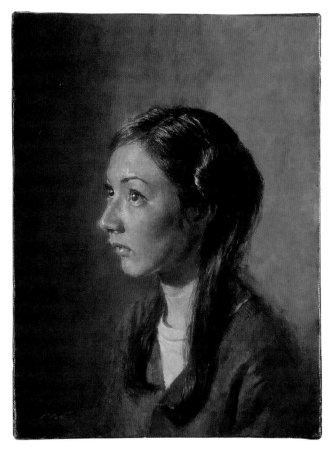

『sheep』2001年　油畫・畫布　10P

以特寫描繪同一位模特兒的作品。

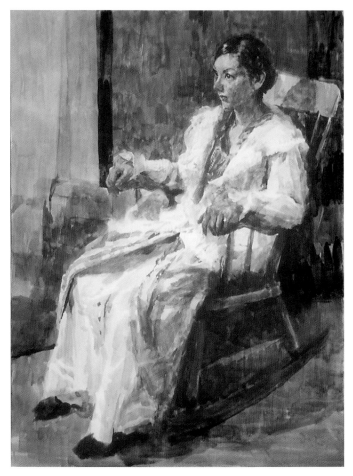

『MILK TEA之習作1』2000年　水彩・水彩紙　15P

這是平常總是站在作畫者立場的我，坐在搖椅上時的模樣。個展的觀展者，都能夠坐在「模特兒實際擺出姿勢」的椅子上。

畫廊的展示模樣。除了完成作品（照片左邊）還一起展示了許多習作。

布置用於創作的舞台設定「椅子與背景用板材」則是置於畫廊的一角。

最後決定以這個姿勢創作油畫。

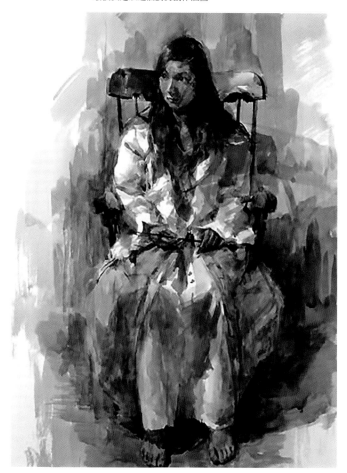

『MILK TEA之習作3』 2000年　水彩・水彩紙　15P

『MILK TEA之習作2』 2000年　水彩・水彩紙　15P

油畫『MILK TEA』
其姿勢的變遷

跟平常一樣,備好一張打好底的畫布。

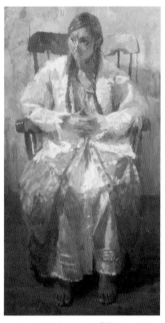

1 起稿是像P.109的『習作3』那樣,以握著雙手的姿勢進行繪製。因為是從正面捕捉畫面,所以構圖雖然跟『習作2』很相似,但手肘位置與髮型會有所不同。

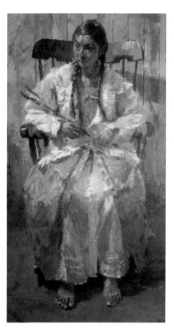

2 讓模特兒手上拿著麥穗看看。雖然姿勢變得很接近『習作2』了,但是手的方向有所差異。

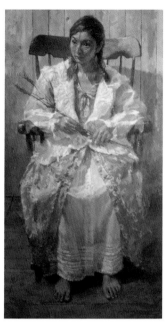

3 張開手肘時,上衣的袖子面積會變得比較寬,所以能夠比『習作2』還要清楚看出服裝的特徵。同時更改麥穗的位置與髮型。

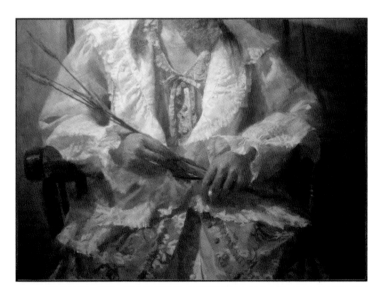

4 將波形褶邊、蕾絲、花紋印花跟鈕扣這些細部與手部動作之間,呈現成是彼此呼應的。

這是一幅著眼於衣裝特徵創作的作品。衣服的皺褶,是有數種種類的衣物彼此重疊在一起的。波形褶邊的重疊處跟碎褶處,還有縫線的布匹收縮處這些地方,會因為動作而產生很大的皺褶,而且會有許多的種類。

完成作品

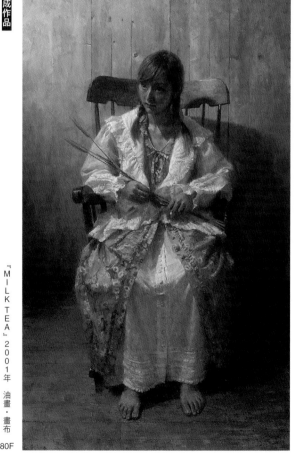

『MILK TEA』2001年 油畫・畫布 80F

呈現白色衣服那種纖細的皺褶質感

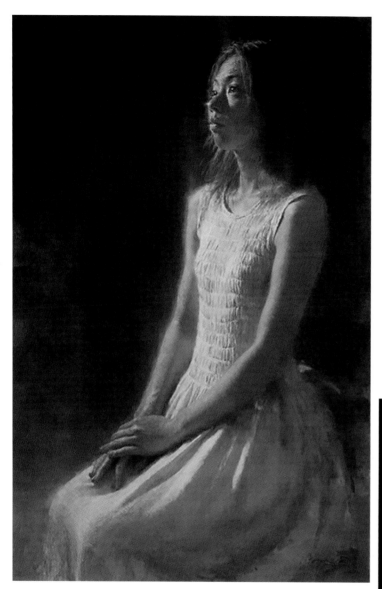

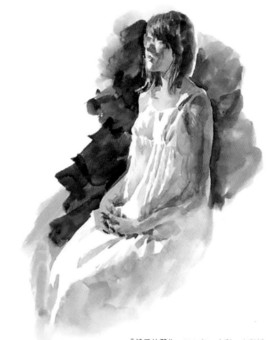

『鴿子的習作』 2001年　水彩‧水彩紙

『金箔月』 2001年　油畫‧畫布　40M

直挺挺地坐著，抬頭看向從畫面斜上方照射下來的光線的一個姿勢。
胸部部分加上了細碎褶（指縮聚得很細密的碎褶），而這部分的皺
褶刻畫正是畫面的吸睛之處。

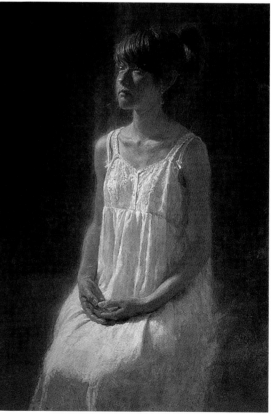

『鴿子』 2001年　油畫‧畫布　40P

以習作為基礎所描繪出來的油畫。構圖與左上那幅作品相同，白色
服裝看起來就好像是在發光一樣。而衣服的皺褶一旦研究起來……
這裡是蕾絲刺繡所形成的皺褶，這裡是捏住縫起來的皺褶……感覺
好像每一種皺褶都可以幫它取個名字。

發揮紅與白的對比作用

比方說，若是一直盯著紅色看之後，再將眼睛移到白色的事物上，有時紅色的互補色藍綠色就會以殘像的方式出現。在交互觀看紅色與白色的衣裝跟一些部分的時候，會引起像這樣的色彩學現象，覺得非常有意思。因此一面欣賞強烈色調彼此相鄰時的各種不同效果，一面進行作畫。

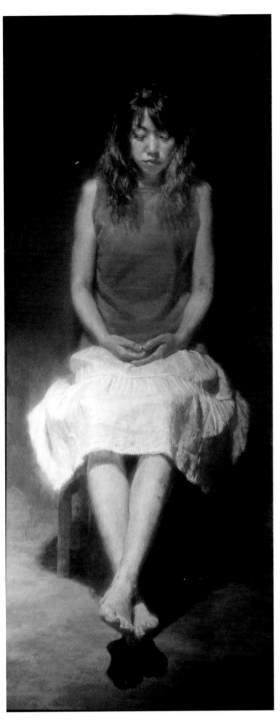

『雪色櫻花』 2001年　油畫・畫布　100號特殊尺寸

不只那件質地有些厚的紅色襯衫與淡白色的碎褶裙，這兩者的色調將差別營造出來了，就連質感方面也有。來自略為上方的順光，令各個部分看起來很明確。低著眼眸的眼睫毛，會在下眼瞼處營造出陰影，而下巴部分則能夠看見紅色襯衫的反射。

輕飄飄的波浪髮，其陰影會落在紅色襯衫上面，並蘊釀出動作感跟空氣感。

在腿上描繪出裙子的陰影，呈現出空隙的空間感。接著捕捉出鑲在邊緣蕾絲跟透光的薄布質感。最後在陰影側也加入帶有點藍綠色的色調。

浮空的腳尖，會因為地板陰影的存在而變得很明確。明明是一個帶有緊張感的姿勢，卻讓人感覺到有一種不可思議的浮游感。

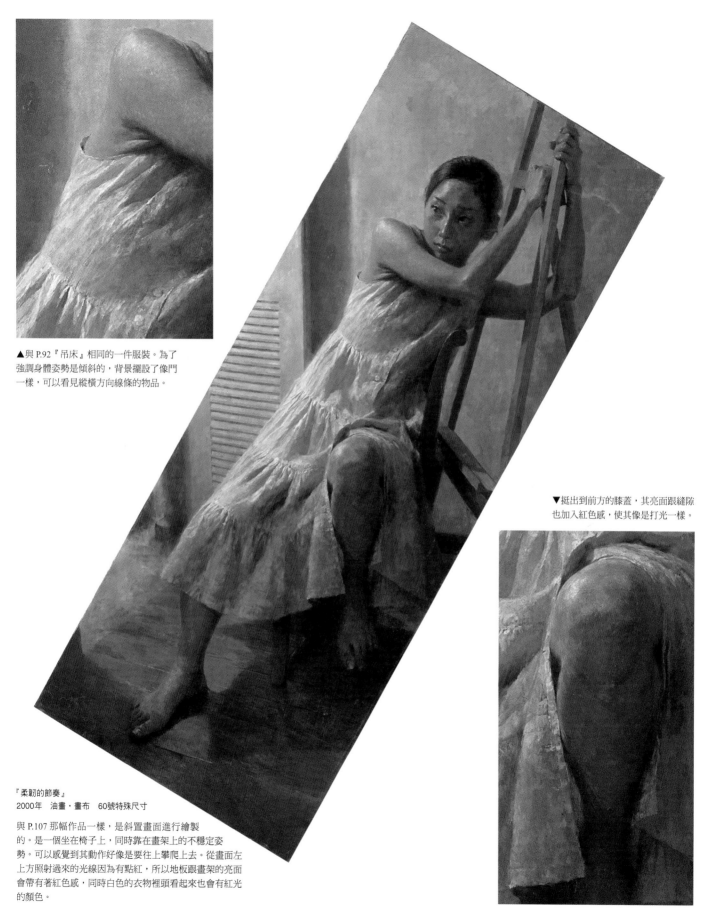

▲與 P.92『吊床』相同的一件服裝。為了
強調身體姿勢是傾斜的，背景擺設了像門
一樣，可以看見縱橫方向線條的物品。

▼挺出到前方的膝蓋，其亮面跟縫隙
也加入紅色感，使其像是打光一樣。

『柔韌的節奏』
2000年　油畫・畫布　60號特殊尺寸

與 P.107 那幅作品一樣，是斜置畫面進行繪製
的。是一個坐在椅子上，同時靠在畫架上的不穩定姿
勢。可以感覺到其動作好像是要往上攀爬上去。從畫面左
上方照射過來的光線因為有點紅，所以地板跟畫架的亮面
會帶有著紅色感，同時白色的衣物裡頭看起來也會有紅光
的顏色。

紅、白、粉紅互別苗頭

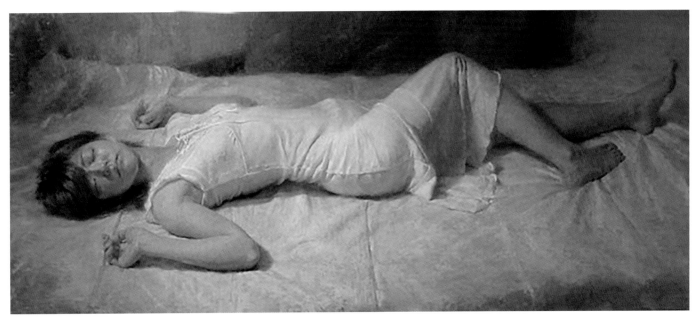

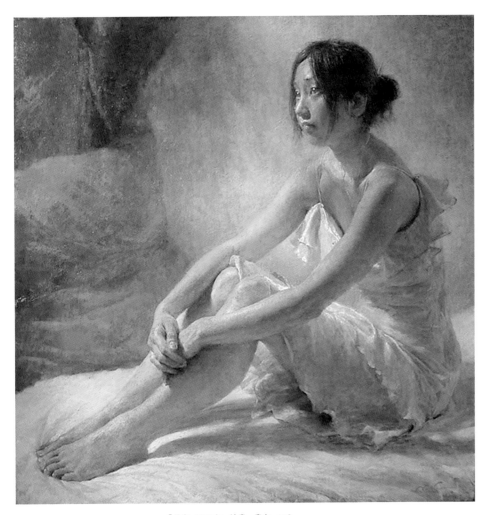

服裝的顏色跟形體，只要與人體搭配時，可以很容易看出來就行了。但一些巨大的形體跟細微的皺褶，就會想要去看光線。這些作品沒有標新立異，很樸實地描繪成可以清楚看見事物的畫作。

上下這二幅作品無論是哪一幅都在背景擺放了粉紅色的軟枕，將反射出來的色調活用於畫面裡。在『月亮』這幅作品當中，使用了很多鮮艷的粉紅玫瑰顏料。因為陰影側當中的顏色裡，也會有粉紅色反射進去。想要調製膚色的陰影顏色時，一般都會調得很陰暗（很濃郁），最後大多都會變成褐色。這時若是加入藍色，就會變成灰色。因為調色時不會那麼容易就調出陰影顏色，所以若是針對色調下一番工夫，就會變得很有趣。

下面這幅『側臉』的粉紅色衣服記得應該是模特兒帶過來的衣裝。是一幅嘗試運用粉紅膚色這款高彩度紅色系顏料，所描繪出來的作品。高彩度的粉紅色，有粉紅玫瑰或是正紅色這些顏色，在『月亮』這幅作品當中也有使用，而這款粉紅膚色是當時發表的新顏色。那時候繪畫教室裡有一名很討厭用顏料混色的學生，他說他如果不準備很多種顏色，會沒辦法作畫。因為這名學生很討厭混入白色將紅色系顏色調亮，所以就跟這名學生講說「那，就請你找粉紅色來用」，後來他跟我講說「有這種顏色耶」，就拿來了一個很花俏的粉紅色。而這幅作品就是一個盡可能不進行混色，使用接近軟管顏色的感覺來塗上粉紅色，並配合該顏色，將膚色或反射光跟其他顏色搭配組合起來的範例。學生們都會告訴我一些新的訊息，所以也會學習到一些東西。陰影的顏色因為常常會顯現出反射光，所以這幅畫改變了想法，定調為「陰影顏色是粉紅色的」，並以此進行作畫。

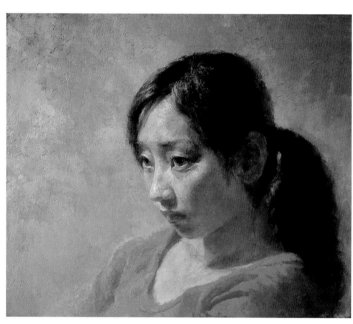

『側臉』2005年　油畫・畫布　8F

粉紅膚色　日下部油畫顏料

粉紅玫瑰　日下部油畫顏料

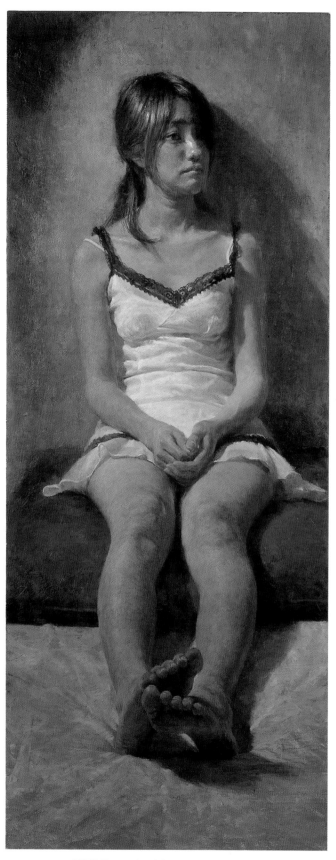

『心不在焉』2004年　油畫・畫布　50號特殊尺寸

這是一幅坐在粉紅色的軟枕上擺出姿勢的畫作。這幅作品的陰影側若是與『側臉』相比，彩度是壓得比較低的。

背景粉紅色，衣服粉紅色

『Deep in the eye』這幅作品是將房間調暗，接著裝上 1 個逆光的燈具後，進行創作的。模特兒雖然實際上是在看著電視，不過設定上是在看著電腦螢幕。背景中可以看見 Power Mac 剛推出時的鍵盤。新東西的更新都很快，會被看出作品是哪個年代畫的，因此不容易有意境。這是一幅背景為粉紅色的範例。寫實風格的畫，大多是像下面這幅『夕止』一樣，形成一種很沉著很古典的氣氛，想要改變這點，所以也試著描繪了一些穿著輕便衣物跟現代風格衣裝的日常姿勢。

『Deep in the eye 習作』2005年　鉛筆・紙

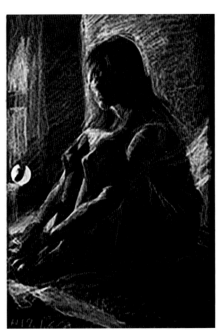

『Deep in the eye 習作』2005年　白色粉彩筆・黑色厚紙

這張圖使用的是手頭上那本膠裝肯特紙封面的黑色紙張。在左邊有一個扯掉繩子後的圓形痕跡。

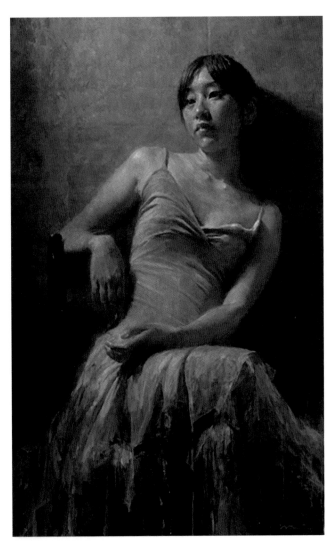

『夕止』2005年　油畫・畫布　40M

『Deep in the eye』局部特寫

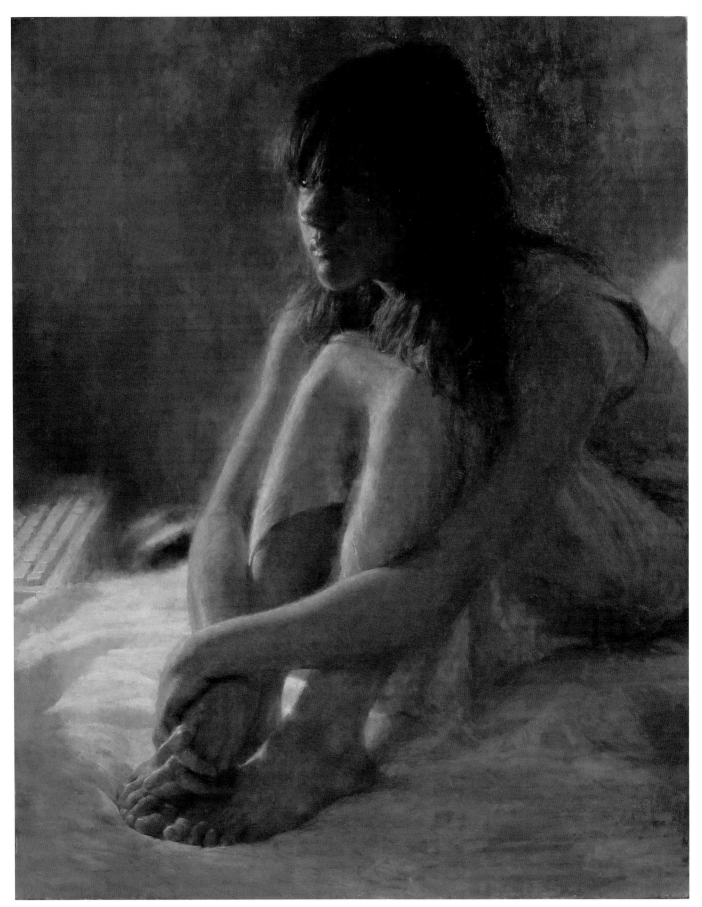

『Deep in the eye』2005年　油畫・畫布　25F

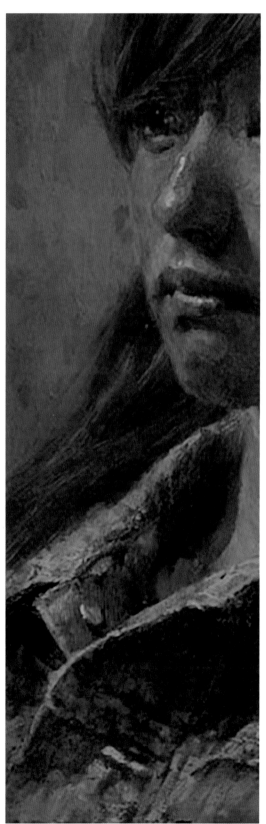

不只那種可以讓人感覺到生命感的眼眸跟嘴唇呈現，將服裝的各種不同質感描繪出區別，也是讓畫面看起來很充實的重要因素。

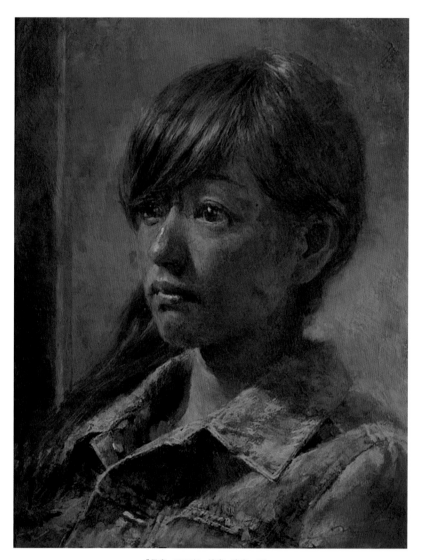

『歎息』2005年 油畫・畫布 6F

牛仔夾克那種硬梆梆的觸感，是用一種讓顏料呈飛白效果去塗色，稱之為「乾刷」的技法所呈現出來的。因為在呈現布料質感的同時，也想要把立體形態感給描繪出來。是一幅透過輕快筆觸，將臉部跟頭髮上可以看見那種水嫩嫩鮮艷感以及具有厚實感的衣服，此兩者描繪出區別的作品。

局部放大

衣領的厚實感跟邊緣的縫線等，也是能夠感覺到質感的部分。

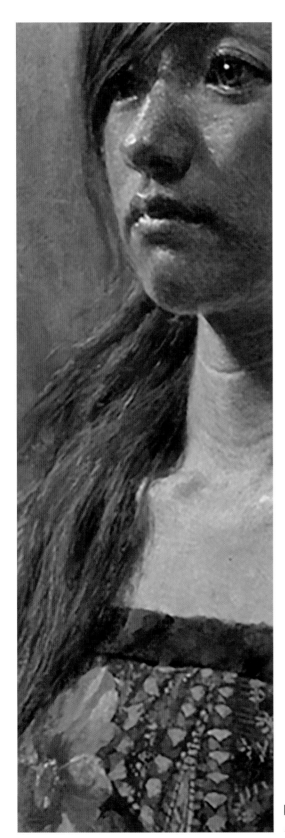

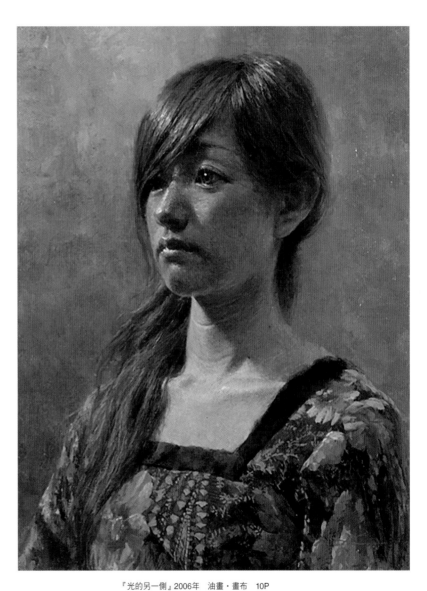

『光的另一側』2006年　油畫・畫布　10P

圖紋布料那種化學纖維的滑順感，是透過輕盈筆觸的塗色方法呈現出來的。印在布料上的圖紋是一種平面的事物，因此要描繪成不會呈現出立體形態感。

局部放大
呈現出服裝沿著身體的輕薄感、柔軟感，以及頭髮的輕柔感等。

著眼於手臂與腿部

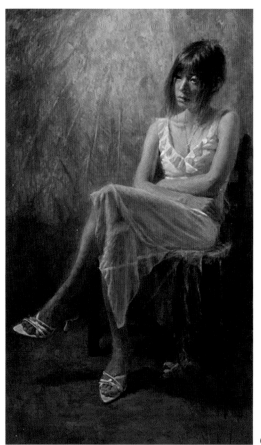

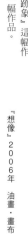

背景上有淡淡地描繪了羽翼。模特兒與『跡象』這幅作品�同一位，但描繪的姿勢卻是翹起了腳的一幅作品。

『想像』2006年
油畫・畫布
60M

腿或是手臂這些有動作的部分，畫起來還真是開心呢。若說到人體中最想描繪的部位是哪裡，其實是腿。可是並沒有那種單獨只描繪腿的繪畫。明明就有只有臉的繪畫，可是卻不太有那種只有腿或是只有手臂的繪畫，真是極其不公。有機會的話，想要描繪看看那種只有畫出腳的人物畫看看。如果是寫生圖，那種只有描繪手或腳的圖倒是有很多。比方說像『紫光』這幅作品，要是你問說這種坐在地板上的姿勢是哪裡有趣，當然就是折疊起腿或是將腿探出到前方的這些地方。個人的作品裡像『雲間』這幅作品的姿勢這樣，將腳放在椅子上，或是將腳探出到前面的作品會很多，也是因為想要畫腳的緣故。

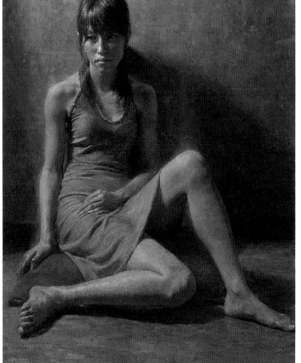

『紫光』2006年
油畫・畫布
40F

『雲間』2005年
油畫・畫布 50號特殊尺寸

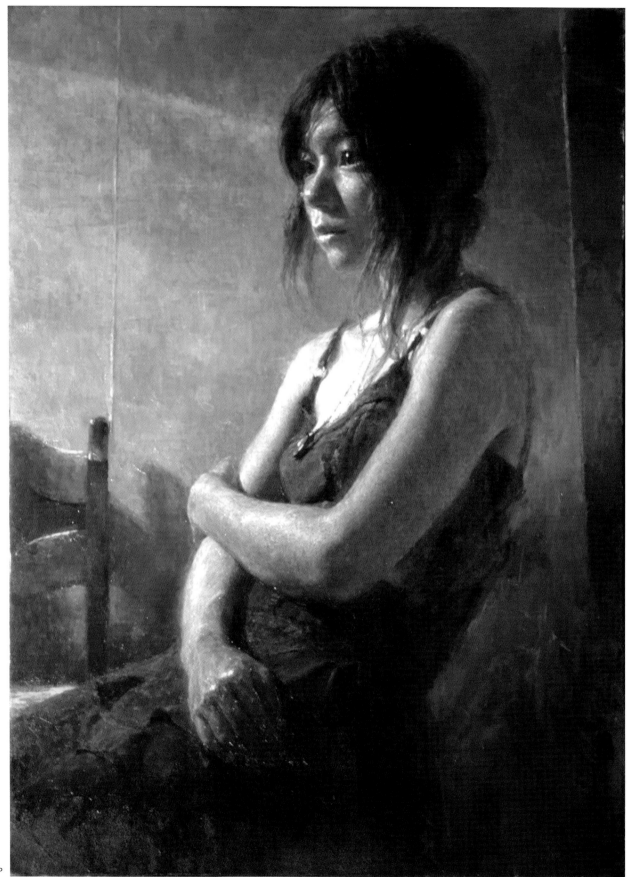

活用手臂跟腿部，以便呈現出動作感

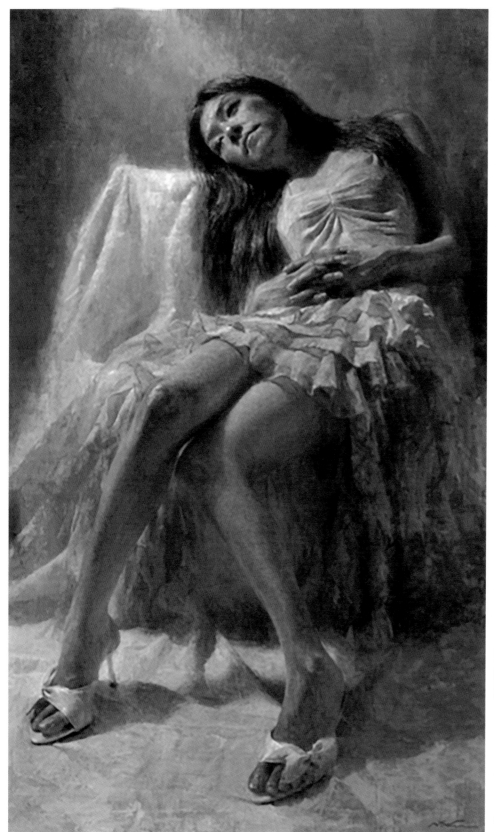

『胡枝子』2006年　油畫・畫布　50M

▲畫面中可以看見一個動態「S字形」。

人體無論是何種姿勢，都還是會扭曲成一個「S字形」的。這幅作品雖然是略為特異的一個範例，但覺得描繪人體彎曲程度，是呈現人體應有樣貌的一個重要因素。大大傾斜的脖子、淺淺坐著的姿勢、大膽伸出的腿部等，會將觀看者的視線誘導成一個「S字形」，在創作時就是以此為目標的。

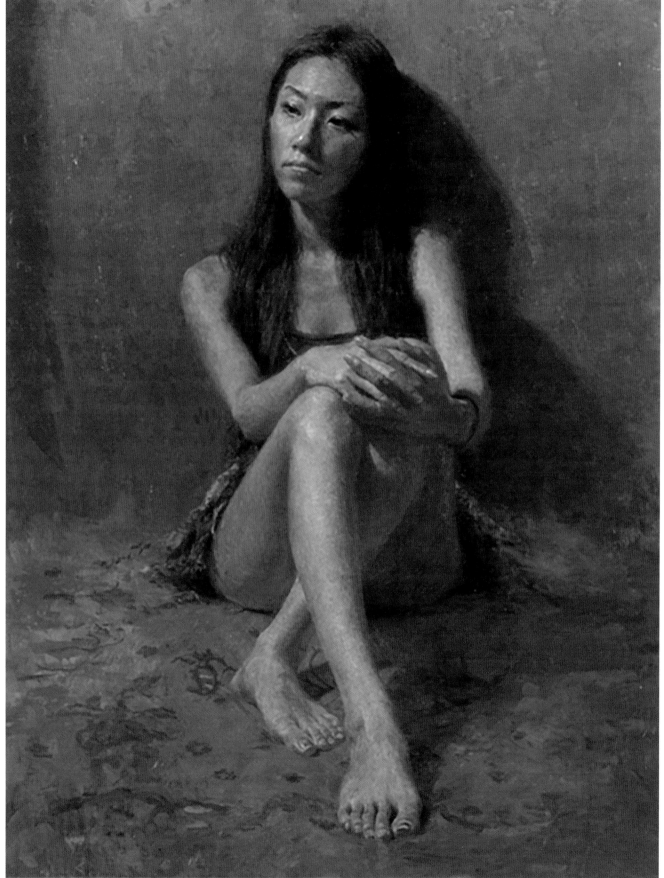

這是一個坐在地板上，並交疊起腳的姿勢。這幅作品的創作目的，是想要從正面描繪出景深感以及想要描繪腿部。為了讓觀看者從這個坐姿中感受到動作感，手臂跟腿部的配置將會是很重要的關鍵。

『蜻蜓』2006年　油畫・畫布　30F

細部的呈現要精雕細琢

在最後修飾的階段，肌膚一般都會很想要處理得很滑順，但人類的皮膚並沒有很光滑，所以忍住了這股念頭，並用點塗法將肌膚描繪出來。肌膚、頭髮跟服裝這些地方，也不是突然就描繪出細部，而是從大塊面往小塊面，慢慢花時間提高其密度的。

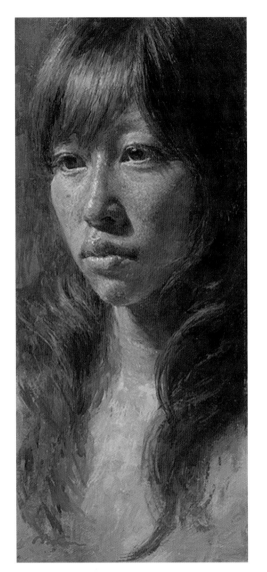

『縫隙』2007年　油畫・畫布　41×18.8cm

◀光芒裡的臉部呈現

明亮側的臉部，其眼睛、鼻子、嘴唇的立體感會變得很明確，肌膚觸感會很顯著。想要表現得很直截了當時，大多會運用7：3到6：4之間的明暗比例。

陰影裡的臉部呈現▶

陰影裡，明暗的幅度會變小，而且還會反轉（朝上的面會變很陰暗，朝下的面會變很亮。P.49「底光」這幅範例作品可以看到類似的明暗），因此要表現出形態感是很難的。不過想要隱藏局部範圍的時候，倒是很有效果。在這幅作品當中，因為想要讓膝蓋跟手部的周圍顯得很醒目，所以將臉部融入到了陰影當中。

局部放大

捕捉出包覆圓形眼球的眼瞼的眼睛，跟作為基本輪廓部分的塊面變化。

局部放大

將嘴唇的立體隆起感與柔軟質感描繪出來。

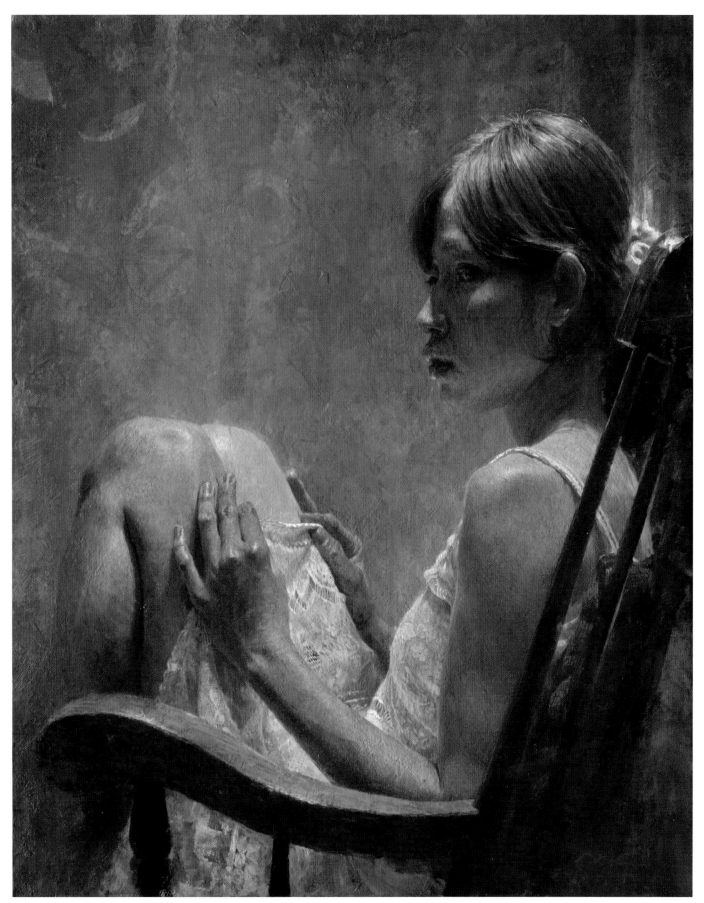

『畢業』2009年　油畫・畫布　15F

光線裡的腿部跟服裝呈現

若是從創作過程一路看來，就會發現並不是突然就從細部開始描繪起的，
而是形體模樣會徐徐地浮現出來。

1 起筆要盡可能透過大筆觸大略捕捉出形體。

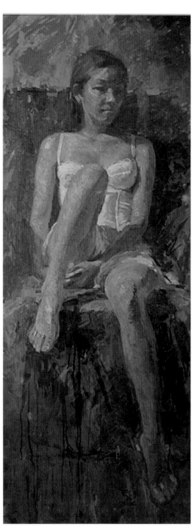

2 一面比較各部位，一面描繪出立體感。

3 稍微變更頭部、臉部的方向。有時在途中也會將姿勢跟設定，改成覺得比較好的那一邊。

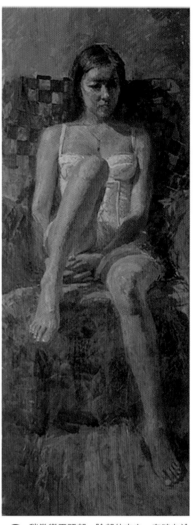

局部放大

將整體的比例、明暗的配置建構出來。在這個階段，不需講究細部。

局部放大

刻畫某個部分時，並不是只要觀察該部分而已，而是要確認相對於其他部位，該部分的色彩是否為適切，再進行刻畫。

局部放大

背景跟小物品這些地方，也會留意盡可能配合人體的刻畫，同時進行刻畫。

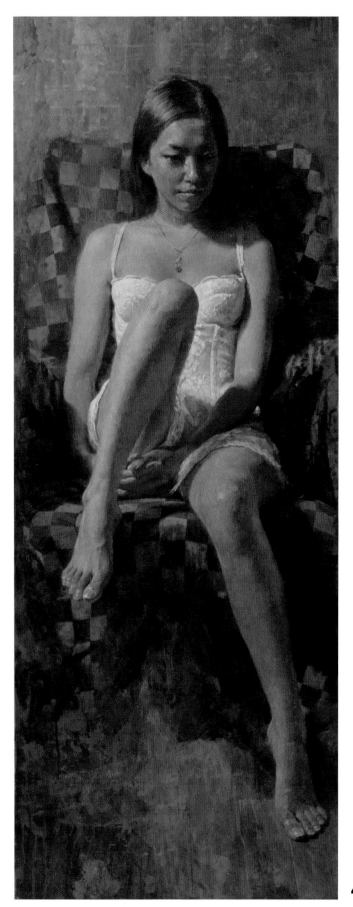

局部放大　骨頭、肌腱、靜脈、衣服的構造等，都漸漸顯現了出來。
這時會像要將這些地方透視過去般，一直盯著看。

4 只要還有集中力就繼續作畫，並在緊繃
狀態中斷後，結束作畫。

『WAT—05』2009年　油畫・畫布　60號特殊尺寸

重新思考姿勢動作

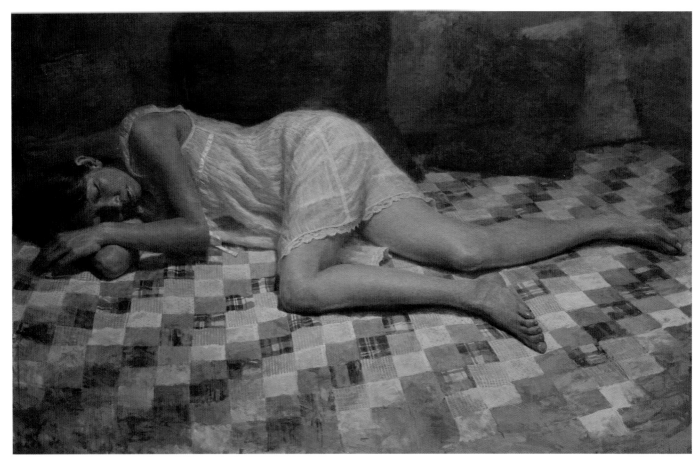

『貓熊不在』 2009年　油畫・畫布　60M

因為很喜歡那種有效運用了手臂跟腿部，且具有動作感的姿勢，所以漸漸變得開始會挑選那種不會妨礙到身體動作，而能夠看見手腳的服裝。特別描繪了很多抬起單腳的姿勢作品。『沉思日』這幅作品，則是參考了彌勒菩薩半跏思惟像這尊佛像。傚效古典作品的這個姿勢，透過全身上下表現出了那種在沉思的模樣。

▶這幅作品使用的衣裝，是103頁那幅作品當中所穿的那件長禮服，而且還將這件個人很中意的長禮服下擺裁短、重新縫製過了一遍。

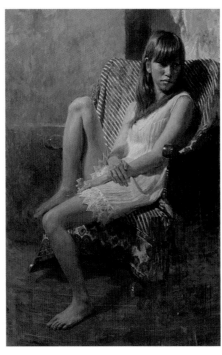

『想當太陽』　2008年　油畫・畫布　60P

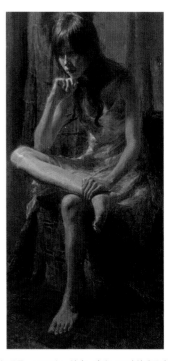

『沉思日』　2007年　油畫・畫布　60號特殊尺寸

第**5**章
將人物象徵化進行作畫『進化』

這個章節的內容,是介紹以油畫跟水彩畫描繪寫實風人物畫的畫家「三澤寬志」其更多樣化的活動。他身為一名繪畫老師的資歷很長,一直在繪畫教室跟專門學校等地方,以一名講師的身分教導著油畫、水彩、素描。雖然如今時代已來到了以數位技術作畫的全盛時期,但本書還是想要將手繪畫材的樂趣傳達給大家知道。

以前主要都在美術補習班教考生。當時指導了設計科的立體系、工業設計(Product)跟工藝(Craft)很長一段時間。東京藝術大學的工藝科有水彩畫(上色)的考試,而母校附設的短期大學部(2003 年廢止,並改制為武藏野美術大學)也曾出題過靜物淡彩。因此為了教學上的需要,開始學習起了水彩。在補習班指導水彩這件事,與個人的畫作有很密切的關係。因為在此之前,並沒有畫過水彩,但是這卻讓人覺得「水彩,很好玩耶!」因為在此之前的素描圖,大多是以壓克力顏料描繪的。

而開始將水彩視為作品描繪,是開始在 pixiv 投稿之後的事了。原本只是按照年代順序投稿油畫、速寫圖跟素描以及水彩畫等的寫實畫作,後來也開始創作及發表一些二次創作的人物角色插圖之類的作品。這時也試著描繪了將 pixiv 萌擬人化的「pixiv 娘」,作為這類活動的一環。還主辦了以裝扮成漫畫、動畫、遊戲人物角色的 Coser 為模特兒的「角色扮演速寫會」,也積極參與同人活動,充分享受著繪畫的樂趣。

『眼鏡女子(水彩)Ⅱ』2010年 水彩・水彩紙 6F

繪畫少女pixiv娘的連續創作

可透過插畫與仕畫畫的人們進行交流時交流網站 pixiv，營運始於 2007 年 9 月 10 日。官方將這一天設定為生日，並募集了「pixiv 娘」，作為週年紀念活動。但因為沒有要將募集到的作品採用為官方設計，所以有多少位畫家，就會存在有多少種且樣貌各式各樣的 pixiv 娘。而個人也試著描繪了『手繪 pixiv 娘』系列，來慶祝 2009 年的 2 週年紀念。雖然大多數的畫家是以數位作畫將其描繪成一幅插畫，但因為個人是「手繪派」的，所以請了一名模特兒，再用水彩跟油畫將其描繪出來。個人在 pixiv 上感覺到很大的可能性，並從 2 週年紀念的 4 個月前 2009 年 5 月，開始投稿了過去的油畫作品。

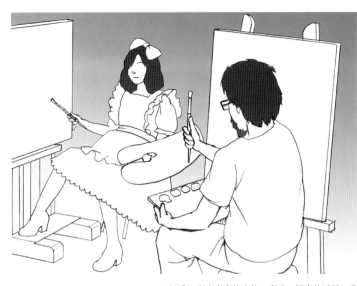

＊關於「ピクシブ娘」這個標記……配合作品標題，會有『手繪 pixiv 娘』與『手繪ピクシブ娘』這 2 種類型的標記。

▲把「一名在畫畫的人物」畫成一幅畫的這種二重結構很有意思。那種很可愛的萌系人物角色，常常會用「○○娘」這種接尾詞來作為其敬稱。

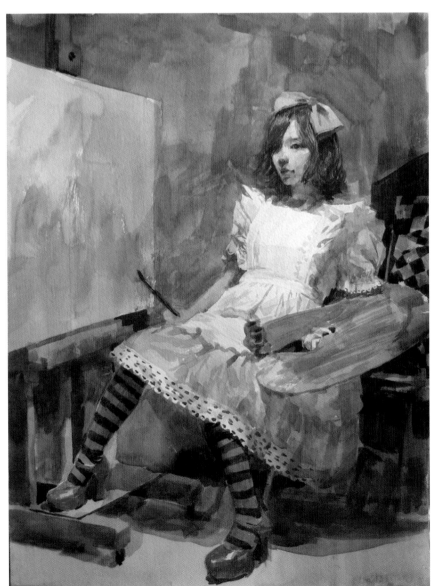

『手繪pixiv娘（3）』　　　『手繪pixiv娘（4）』
局部畫面　　　　　　　局部畫面

（3）的 pixiv 娘將視線朝向了畫家這一邊。好似畫家這一邊（觀看者這一側）反倒成了模特兒一樣。（4）則是一臉裝作模特樣地擺出姿勢。

◀這是讓模特兒身穿 pixiv 形象顏色的藍色衣服，然後擺出手拿畫筆與調色盤，面向畫布的姿勢，最後再將其描繪成象徵著繪畫少女 pixiv 娘的一幅畫作。穿著圍裙的模樣很是英姿煥發，腳踩在畫架上，似乎充滿著創作欲望。

『手繪pixiv娘』2009年　水彩・水彩紙　6F

『藍色衣服加圍裙』 2009年 水彩・水彩紙 6F

手繪 pixiv 娘的第 5 作,是繪畫少女其本人化為模特兒的一幅畫作。畫了這幅畫的作者,當然也是 pixiv 娘(設定上是這樣)。
包含 P.132 起要介紹的(2)在內,這 5 幅連續作品,曾在 2010 年於橫濱・關內的中央畫廊所舉辦的展覽會中展示過。

連續創作之（2）的創作過程 ··· 水彩『手繪 pixiv 娘（2）』

這是使用了透明水彩顏料，一幅直接水彩圖的創作過程。沒有用鉛筆之類的先打草稿，而是直接以顏料下筆作畫。方法與第 2 章所介紹的水彩寫生圖相同。

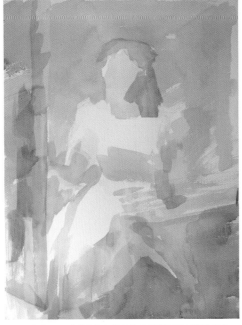

1 起筆是以清淡的顏色將人物的形體跟構圖描繪出來。要大略地先分別塗好顏色，抓出構圖的草圖。

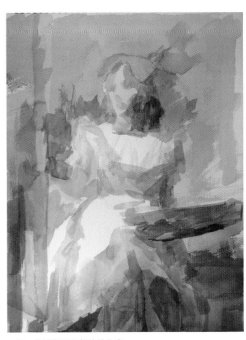

2 徐徐進行各部位的作畫。

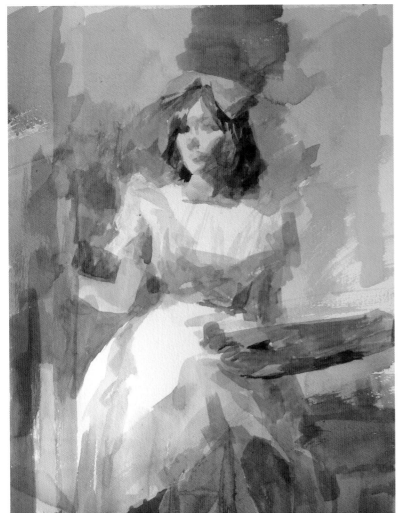

4 相對於畫面整體，局部部分應該是怎樣子的？一面觀察模特兒，一面逐步修整形體，將其具體化出來。

* 量感……事物在空間中所占的分量跟重量之感覺。

3 並不是突然就直接描繪細部，而是要用大略的明暗捕捉空間跟量感。

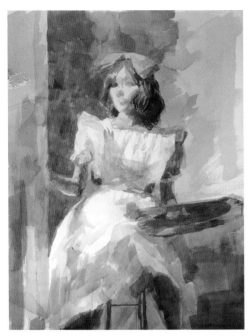

5 畫面下方的椅子部分跟後方的背景也要同時與人物一起進行描繪。

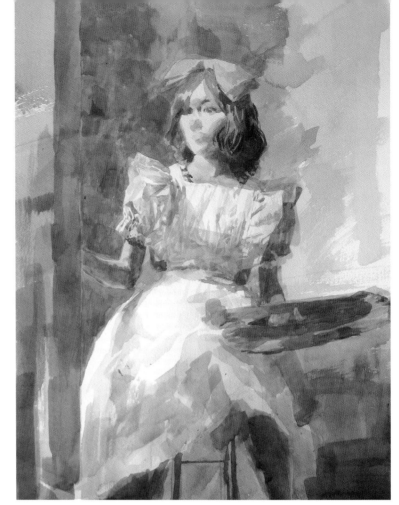

6 比如要加上眼睛跟鼻子時，也一樣一開始要描繪得很淡，然後再徐徐加強進行修改。

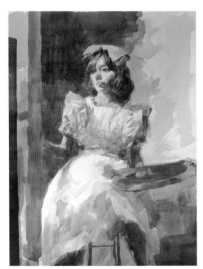

7 不畫草圖的優點，可以列舉出如不會用到「輪廓線」。因為若是有描繪出線稿，一幅畫就會很容易顯得很平面。當然帶有平面感的一幅畫也是很有魅力的，因此在這種風格的插畫作品當中，也會運用線稿進行作畫。

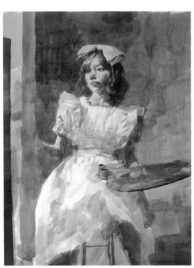

8 若是將顏料塗成帶有塊面感，就能夠有意識地將空間從 2 次元捕捉為 3 次元（1 次元的線→ 2 次元的面→ 3 次元的立體……）。

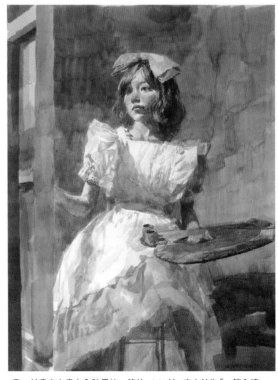

9 於畫布上畫上全神貫注一筆的 pixiv 娘。座右銘為「一筆入魂」。

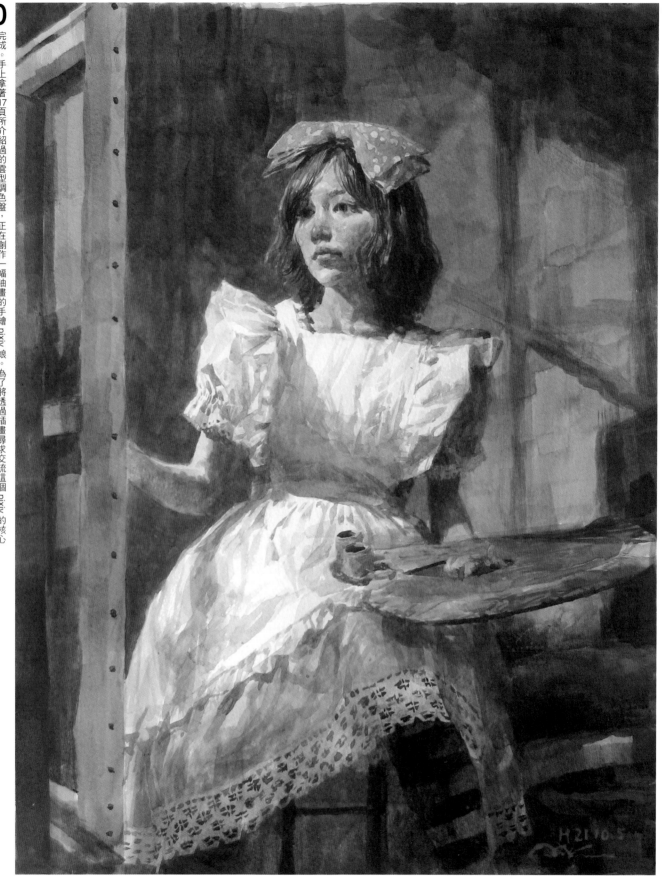

完成。手上拿著17頁所介紹過的雲型調色盤，正在創作一幅油畫的手繪 pixiv 娘。為了將透過插畫尋求交流這個 pixiv 的核心思想擬人化，主題顏色的藍色衣裝以及象徵著繪畫的畫布、調色盤，全都納入了畫面當中。

『手繪pixiv娘（2）』2009年　水彩・水彩紙　6F

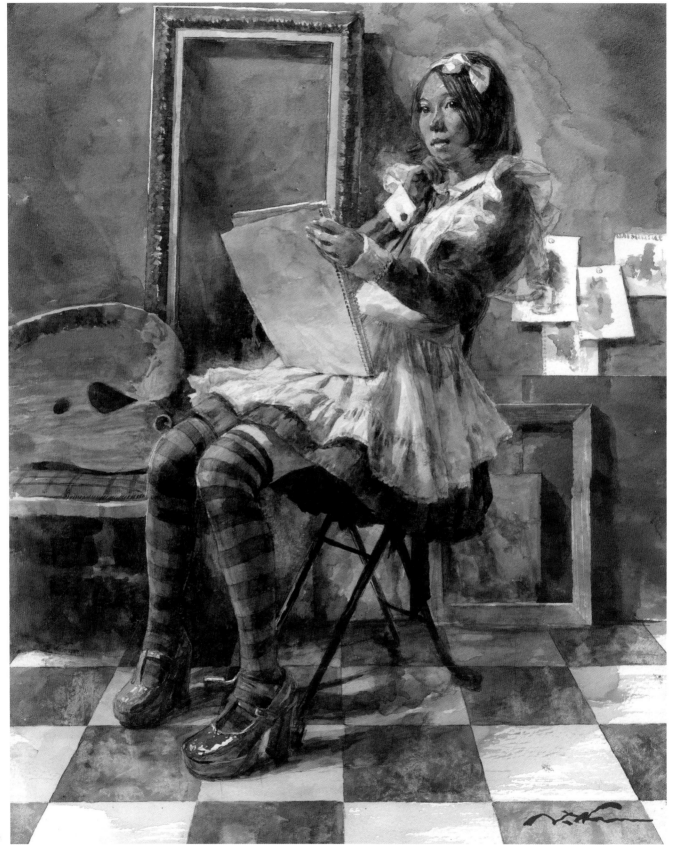

『不好意思遲到了，我是手繪ピクシブ娘』2010年　水彩·水彩紙

6F

pixiv3 週年紀念時所描繪的作品。用自動鉛筆畫好草圖後，再以水彩塗色，結果卻沒來得及趕上 9 月 10 日。是一名手上
拿著速寫本並擺出姿勢的 pixiv 娘。象徵「畫畫」的事物增多了，使得背景變得很熱鬧。因為描繪過許多舞台設定很大陣
仗的作品，所以要描繪像這樣一個擺設著許多小物品的空間，那是手到擒來。

135

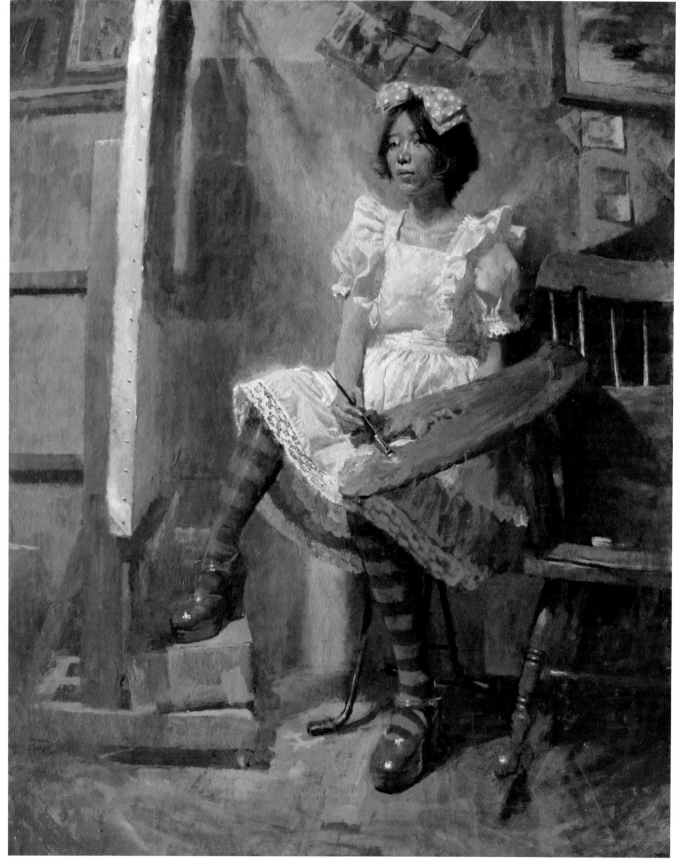

這是一幅以油畫描繪 Pixiv 娘的作品。她那幅模樣應該跟『手繪 pixiv 娘（3）』一樣，都是將視線投向觀看者這邊，並一面緊盯著模特兒，一面進行創作吧！

『KIM-05』2009年　油畫・畫布　20F

油畫下的pixiv娘

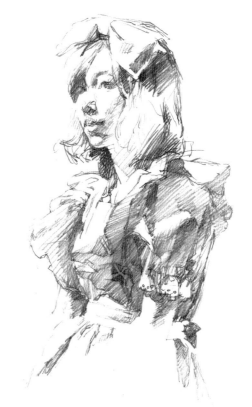

『KIM・05之習作』 2009年 鉛筆・紙 A4尺寸

畫中的「女性」與另一名畫家

若是看著左頁那幅油畫作品，也能夠思考想像成，會不會她正在描繪映在鏡子裡的自己身影？也就是說，這幅畫可以看成是畫中女性的「自畫像」。可是，若是再仔細看，畫中女性的視線並沒有投向鏡子這邊（如果是看著鏡子描繪出來的畫，那視線應該投向鏡子這裡才對！）而且她是右手拿著筆，左手拿著調色盤（如果是映在鏡子裡的事物，應該會反過來才對！雖然也無法排除她可能是左撇子以及為求演出，她用來描繪的那隻手並不是慣用手的可能性）。從這種種跡象來看，這幅畫並不是畫中女性所描繪的，很可能是另一名畫家所描繪的。像這種一面看著畫，一面像推理懸疑小說那樣解讀人物的狀況跟心理，也會是一種鑑賞作品的樂趣。

畫中的「作畫道具們」

這幅畫當中塞進了許多用來畫畫的物品。現在試著從各個物品，解讀它被放進這幅畫裡的意義吧！

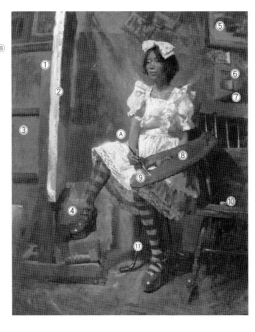

① 畫架

H型畫架是一種很適合描繪大尺寸作品的畫架。台座部分會放了個箱子並把右腳放上去，究竟是為了穩定畫架？還是在擺姿勢呢？（箱子應該是顏料箱。居然把腳放在顏料上！）

② 畫布（立在畫架上的那張）

用來描繪油畫的基底層。雖然是用來描繪畫面（完成畫）的一種物品，這裡會讓人猜想到底是剛打完底的狀態，還是處於正在繪製的途中。

③ 畫布（反過來靠在牆上的那張）

會讓人覺得是作畫完成的作品。從沒有錶框這點來看，會讓人猜想是剛繪製完畢的未發表作品或是以前發表過的作品。

④ 寫生簿

腳邊的牆壁，有直立擺放著數本大小不一的寫生簿。相對於畫面（指定完成畫），會讓人覺得裡面所描繪的是練習（指習作）。或許裡面也有好幾張寫生圖是用於這幅畫作上的。

＊上面那張寫生圖作品，是油畫作品中那名女性剪頭髮之前所描繪的，因此這張寫生圖的繪製時間點，比這幅油畫作品的創作時間點還要早一些，會讓人覺得是這些寫生簿裡頭的其中一張寫生圖。

Ⓐ 衣裝

縫有蕾絲的連身裙、水滴圖案的頭飾帶、橫條紋的襪子、紅色的亮漆鞋，無論是哪種衣物，都很難說是畫畫時穿的服裝。縫有波形摺邊的圍裙，與其說是用來保護衣服，不如說是作為「衣裝」色調的作用似乎還比較強烈。順帶一提，藍色的衣服是在象徵瑪麗亞、愛麗絲、娜烏西卡這種神聖的存在。

⑤ 經過裱框的作品

畫面的左右兩邊上面部分。猜想是過去所創作的畫作。因為是自己的畫作，也沒有說要展示出來觀賞，就隨隨便便地掛在了牆壁上，或是置放在反過來的畫布上面。

⑥ 張貼在牆壁上的照片、寫生圖、明信片等

牆壁上有用圖釘釘上了幾張紙片。應該是創作資料跟展覽會DM一類的。

⑦ 鏡子（斜斜地破掉的鏡子）

雖然不太容易看出來，不過搖椅的後面有一面鏡子。在創作自己作品的途中，有時會把作品畫面拿去照照鏡子看看。透過照鏡子，一幅平常已經看得很熟悉的畫，也會變成一幅不一樣的畫，因此對找出自己作品改善點方面，會很有幫助。

Ⓑ 鏡子（畫面之外）

畫作的外面還有另一面鏡子。畫面中的女性應該是一面看著她視線所在的鏡子，一面在描繪自己的身影吧！

⑧ 調色盤

P.17的木製雲型調色盤。邊緣放了一排顏料，但是從混色區域不怎麼髒這點來看，會讓人覺得才剛畫沒多久。

⑨ 畫筆

猜是比較粗一點的油畫用豬鬃筆。應該是正在用較粗的畫筆，大略捕捉形體當中吧！

⑩ 椅子（搖椅附座墊）

可以悠悠哉哉地躺上去，放鬆身心的椅子。應該是創作途中短暫休息時，用來邊搖搖椅子，邊眺望自己作品的吧！『MILK TEA』（請參考P.108）的模特兒所坐的也是這把搖椅。

⑪ 椅子（人物所坐的折疊式圓管椅）

畫畫時的椅子，最好是那種很穩的椅子，不要有扶手，也不要有椅背（就算有也要是那種很矮的椅背）。

表現平台發展到各式各樣的活動當中

封底是蒲谷 Kabaji 先生作品「插畫風眼鏡娘」。

合同誌「『非』官方 pixiv 年鑑 2010 油畫＋壓克力畫繪師 14 人」封面。

二次創作

自 2013 年 5 月左右起，開始著手繪製以 STG（射擊遊戲）為中心展開創作的東方 Project 二次創作（粉絲創作）同人誌。二次創作因為已有其原本成型的世界觀，畫家能夠集中在自我的解釋上，因此比起從頭打造一個作品，二次創作有著一種能夠輕鬆展開創作的優點在。

『油畫畫集　黑』與『油畫畫集　白』

網聚「CosCro」

主辦了以動漫、遊戲角色 Cosplayer 作為模特兒的寫生會「服裝速寫讀書會」，簡稱「服寫會」（第 1 次是辦在 2011 年 7 月）。借了關內藝術學校的畫室跟國分寺市美大補習班東京武藏野美術學院的畫室，並在 pixiv、twitter 等平台募集參加者。到目前為止，企劃了各種不同領域的「服寫會」，舉辦次數已超過了 50 次。自己在「服寫會」中所描繪的作品，統整成了作品集「COSCRO」，並持續推出到了第 5 集。

「三澤寬志　素描集」和「三澤寬志素描集II」。素描集合計有 4 本。

從繪畫衍生出來的……SNS、同人誌、網聚等

發表作品的場所從美術館跟畫廊等地方，擴大到了更多人會去觀看的 SNS（社群網路服務）之上。同時透過 twitter 跟 pixiv 讓其他人觀看自己作品，或是直播創作過程，享受著創作的樂趣。在同人活動會場上推出合同誌跟個人畫冊，與作畫的人跟翻看的人互相摩肩交流，也透過網聚增加繪畫伙伴。此外能夠以手繪的畫作，跟電繪畫家以及在學習電繪的各方同志進行交流，也是一大喜悅。

SNS

從 2009 年 5 月左右起，開始在插畫 SNS（pixiv）上投稿了作品。「pixiv」不愧其標榜的是插畫交流服務，雖然主要作品是時下流行的人物角色插畫，但也還是有少數幾位在投稿油畫等繪畫作品的用戶。投稿是以過去的油畫作品為中心，每天投稿 1～2 幅，後來閱覽數一點一滴地不斷增加，也開始獲得了其他用戶的留言。在這之前，能夠有機會聽見自己親朋好友以外的人對自己作品的意見，就只限於在公募展跟個展這些場所上，然而這裡卻有一個能夠輕鬆彼此發表意見的公開場所。而後得以有機會認識因興趣跟工作而有所連繫的各方朋友，也是一大收穫。

同人誌

以「Comike」為代表的同人誌即售會，以前就曾前往過，但是當時並沒有想過要將這裡當作是發表繪畫作品的場所。2009 年時，前述的「pixiv」要在 Big Sight 舉辦「pixiv Market」，想說任何事情總要一試方知，就報名了社團參加。推出了「油畫畫集　黑（膠印本）」與「水彩畫集　彩（影印本）」。因為也可以展示作品，所以展示了同為「黑」這本同人誌封面的油畫「鞋店」（P.6）。之前在「pixiv」上有過來往的各方朋友，都有社團參加或一般參加，能夠與這些朋友直接進行交流，實在是一股刺激。同人誌裡有一種形式叫合同誌，是指擁有相同興趣忠旨的幾個人一起創作的書冊。向在「pixiv」上投稿油畫的用戶發聲招攬，然後一起創作了一本叫做「『非』官方 pixiv 年鑑 2010　油畫・壓克力畫繪師 14 人」的合同誌，並於 2010 年的「Comic Marker 78」上推出（有向 pixiv 的營運洽詢，詢問可不可以在同人誌的標題加上 pixiv，結果得到了一個主旨為「完全 OK 啊！」的回應！）。

這本合同誌讓我描繪的「寫實風眼睛娘」，以及相同設定的蒲谷 Kabaji 先生作品「插畫風眼睛娘」這兩幅畫，以封面、封底的方式形成了一個對比。

這是 Kabaji 先生的點子，後來也請教了 Kabaji 先生許多事情，如同人活動。之後，個人誌有推出了油畫集、水彩畫集、素描集等。而合同誌則是推出有「鉛筆Special」。

「水彩畫集　彩」與「水彩畫集　彩II」

網聚「手繪房」

pixiv 主辦的活動「pixiv FESTA VOL.04（2010 年 10 月）」因為能夠以團體報名參加，所以將「油畫＋壓克力畫繪師」擴大到「手繪繪師」，並以團體名「手繪房」參加了此活動（成員是在 pixiv 內公開招募的，並從中邀請 2 位用戶小豆先生、涼樹洋平先生，擔任往後「手繪房」的營運及代表）。之後，「手繪房」參加了「pixkiki」「pixiv Market 02」「pixivFESTA vol.5」。在 pixiv Market 活動中，推出了合同誌「手繪房的圖書－歡迎來到沒有－Ctrl＋Z 的世界－」。

合同誌「手繪房的圖書－歡迎來到沒有－Ctrl＋Z 的世界－」其封面上放滿了參與者的作品。

指導繪畫…想將表現的深奧跟樂趣傳達出來

與創作並列進行，或者說與創作一體化的活動，就是教人畫畫這個活動了。
從學生時期開始，就在美大考試補習班跟地域性繪畫講座等各種不同的地點場合擔任繪畫講師。想要教人某些事物，那教人的本人也得清楚理解該事物不可，因此就要做各種研究，而且也因為會與學生進行接觸，所以常常會發生那種連學生要學的東西都一起學了的情形。也常常會遇到「要用什麼顏色才好？」這種會喚起那懷念記憶的問題（請參考 P.9～10）。在這種時候，有時也會指著創作題材，回答說「就是要用那個顏料啊！」不過關於具體的顏料使用方法，還是會一面與學生一起討論，一面進行創作就是了。平常總是在想，想要學畫畫的話，那就教人畫畫，這樣會不會是最有效果的？

東洋美術大學的上課實況。　　　　　©Toyo Institute of Art and Design

學校法人專門學校　東洋美術學校

在這裡對這些以設計家、插畫家為目標的學生進行的指導是「人體插畫」。目標並不是那些表面上的表現，而是從美術解剖學方面研究骨骼及肌肉等人體部位，使學生能夠畫出一幅在構造上很確實的人體插畫。

講習完水彩畫後，聚集大家作品的講評會（府中市學習團體）

府中市學習團體（素描之會／週二素描會／水彩畫俱樂部）

原本由本人擔任講師，府中市主辦的素描講座其聽講者所發展出來的有志市民團體。他們都會慢慢地、確實地反覆學習素描、水彩的基礎內容。

在繪畫教室進行創作的各位學生

關內藝術學校（繪畫教室）

主要負責的是「人物畫班」。這個班級一星期一天，日間部 4.5 小時，夜間部 3 小時，目標是讓學生確實觀察模特兒，並呈現出他們各自獨自的寫實風人物畫。也是上課內容最接近創作風格的班級。除此之外，廣泛研究風景畫、人物畫、靜物畫、構成畫的「綜合班」，以及在短期間內從基礎學習水彩畫的「水彩班」等班級，也是由本人負責的。

除此之外，素描、水彩、油畫、用於作畫的美術解剖學等短期講座，只要有需求，也都有在接課授業。雖然長年擔任了繪畫講師，但覺得要教導真正的核心內容好像是不可能的。這是因為作畫技術方面，再難都有辦法進行指導，但是「想要把什麼東西畫成什麼樣子」這種事，是要看作畫者的意志的。這方面實在無法教人，就請大家一起多想一想……，算了，還是開心畫畫吧！

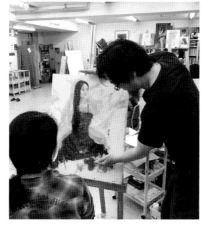

油畫的描繪進行方式，也會尊重其個人意願，一面與對方討論，一面進行指導。

鉛筆下的草稿圖 … 新作油畫的事前準備

第 2 章所創作的油畫『可愛的企圖』這幅作品的前導部分中，有介紹了一面以水彩寫生圖嘗試了各種不同姿勢，一面推敲點子的過程。在描繪水彩之前，有用鉛筆（自動鉛筆）描繪習作，因此這裡要一面觀看這些作品，一面回顧敲定衣裝跟姿勢的過程變遷。

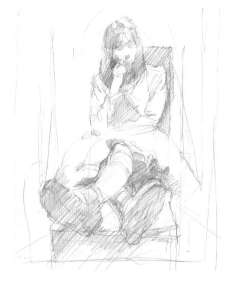

「這一幅作品的起始創作條件是繪製時間需比平常還要短。平常在進行作畫時，都會用上比這個多出一倍以上的時間。」

◀第 8 幅習作。嘗試改變了各種衣裝，最後決定採用的是黑色裙子與白色罩衫。接著再搭配上縫有蕾絲的頭飾帶，如此一來在寫生圖的階段，姿勢一類的構想幾乎也就底定了。但因為相似的姿勢在過去也有描繪過，所以當時是想說還沒有畫過的東西會比較好。最後就決定要採用這個探出腿來，使人物帶有一股景深感的姿勢，覺得結果有成功地讓動作舉止的可愛感散發得更顯著。

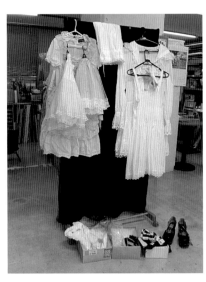

準備了各式各樣的服裝。這裡面也包含了描繪至今的油畫作品等畫作當中所使用過的，還有很中意的衣裝。這次的衣裝雖然是本人準備的，但是有時也會請模特兒準備。挑選時會考慮，描繪者是否覺得這套衣服適合模特兒？模特兒本人覺得如何？其他人覺得如何？這些方面。

◀要從正前方描繪出景深感，是沒那麼容易辦到的。在描繪這幅寫生圖的當下，在心態上是已經確定要採用這個姿勢了。雖然水彩方面也試著嘗試了幾個將腳探出去的模式，但結果還是回到了這個姿勢。

▶第 1 幅習作。蓬裙疊了雙層，然後穿著白色連身裙與圍裙的坐姿。寫生圖是以一個 10 分鐘姿勢描繪出來的。襪子的條紋圖案其色調很重要，因此一面思考裙子長度會不會上不下下，一面進行評估的。

▲第 2 幅習作。稍微改變了一點姿勢並著眼於頭部，將明亮側與陰影側捕捉了出來。雖然在一開始就決定好構圖才描繪的，但在決定構圖時，也常常會發生在描繪完全身後，又再進行裁剪的情況。

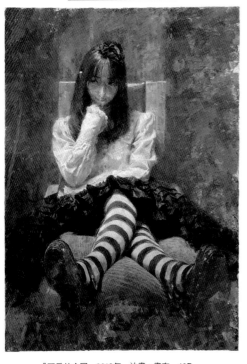

全彩完成作品刊印於 P.65

『可愛的企圖』2012年 油畫・畫布 40P

▲第 3 幅習作。若是要優先呈現出修長優美的感覺，就會變成這種姿勢。當時是想說如果有辦法繪製個幾幅作品，那這個姿勢也想要描繪看看。

◀到目前為止，描繪過了許多白色跟黑色的衣裝，因此這幅作品也有著像是要將這些衣裝融合那樣，自己心目中的一種總結意涵在。也有一個理由是因為覺得這種黑白兩色，是最適合模特兒的。第 6 幅和第 7 幅的姿勢是很穩定的姿勢，是做好了會不穩定的心理準備，才決定採用第 8 幅的姿勢的。這種景深感很深的姿勢跟有動作感的姿勢，只要位置稍有偏差，畫面就會整個大轉變，但是在轉變過程當中，反而會突顯出各種事物，而這正是作畫上的有趣之處。我想就是因為有這種趣味性在，才選擇這個姿勢的。

▲第 4 幅習作。改回坐姿，然後畫成有點逆光的一幅習作。加上了頭飾帶，讓臉部方向帶有變化。

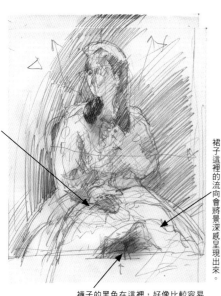

右手會來到驅體和裙子的分界處。這時候正在評估哪個位置比較容易看見。

裙子這裡的流向，會將景深感呈現出來。

襪子的黑色在這裡，好像比較容易描繪。

▲第 5 幅習作。這一幅習作，是從有點半側面的角度捕捉出將左手抵在胸口上的這個姿勢，而成了一個好似可以畫成一幅 30 號油畫的構圖。繪製時，用了模特兒 2 次 10 分鐘姿勢。

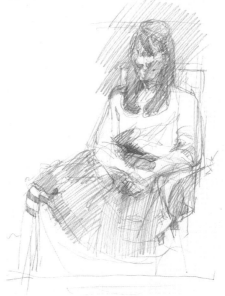

▲第 6 幅習作。將衣裝變更為白色罩衫與黑色裙子，並嘗試了愛心型頭飾帶。

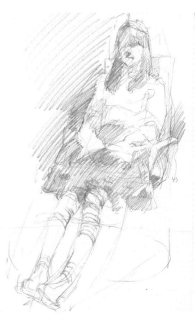

▲第 7 幅習作。做好各個部位會變小的心理準備後，試著描繪出全身看看。

▶是用一種將強烈光線打在臉部與胸部上的感覺，捕捉著形體。

▶這個構圖，會變得沒辦法仔細描繪各個部分，因此要用 40 號畫布描繪成畫，似乎會很勉強。如果是 60 P 大小的話，那就有辦法了。

三澤　寬志年表

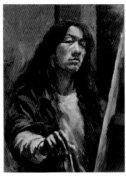
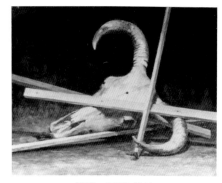

『自畫像』1982年（P.9）　　　『無題』1982年（P.9）

年	
1961年	出生於東京都
1980年	大東文化大學盈進高中畢業（現已廢校） 武藏野美術大學造形學部　油畫學系入學
1984年	武藏野美術大學畢業　畢業創作優秀獎 新創作展（往後每年參展，直到1995年） 日法現代美術展
1986年	武藏野美術大學研究所課程結業 結業創作優秀獎 『個人的法則（變樣）』和『個人的法則（選擇）』是一對的作品，包含『時刻』在內皆是研究所課程的結業創作。 於國分寺市戀窪的畫室進行創作
	搬去國分寺市東戀窪的畫室
1988年	

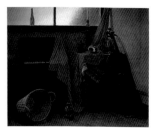

『靜物W』1984年（P.8）　　『夜來了
（畢業創作　自畫像）』
1984年（P.8）　　　　　『靜物Y』1984年（P.8）

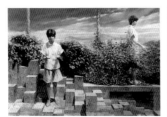
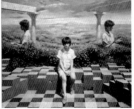
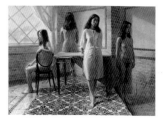

『個人的法則（變樣）』1985年　　『個人的法則（選擇）』1985年（P.20）　　『時刻』1986年（P.22）

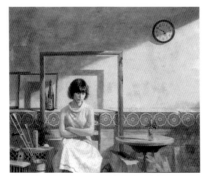
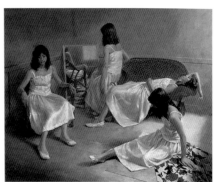

『畫中之人』1986年（P.26）　　　　『鏡子』1987年（P.23）

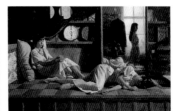
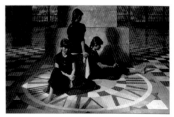

『樓梯上的陰影』1988年（P.24）　　『暑假』1989年（P.70）　　　『午後』1990年（P.72）

1989 年　個展（中央畫廊：橫濱關內 95 年、99 年、01 年、04 年、07 年）

1990 年　俊洋展（日本橋三越 91 年）　聖甲蟲展（Akane 畫廊：銀座）

1991 年　搬至國分寺市本町（獨棟住宅 2 樓）畫室

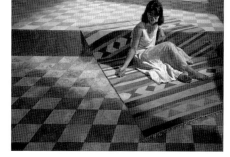
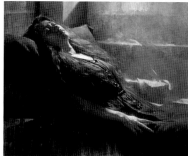

『風之音』1991年（P.79）　　　　『斜光』1992年（P.83）

1993 年　著書『用鉛筆描繪』（Graphic 公司刊行）

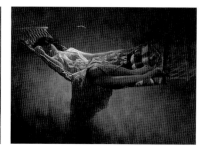

1995 年　前田寬治大獎展（市民獎）

『夢幻泡影的日子』1994年（P.90）　　　『吊床』1995年（P.92）

2000 年　搬至國分寺市本町（公寓 3 樓）畫室

2001 年　個展『MILK TEA』連續創作（Akane 畫廊：銀座）

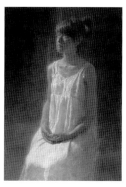
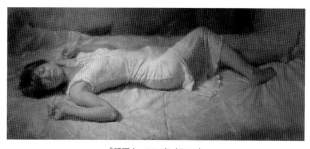

『睡眠中』2004年（P.114）

『MILK TEA』2001年（P.110）　　『鴿子』2001年（P.111）

2009 年　pixiv Market vol.1（同活動 vol.2）
2010 年　Comic Market 79（同活動 80,81,82,84,86,87,89,90,92,93）推出畫集等作品（東京 Big Sight）
　　　　Pixiv FESTA vol.4（同活動 vol.5）以團體「手繪房」名義參加（DESIGN FESTA GALLERY 原宿）
　　　　團體展「彩・沙龍展」（中央畫廊：橫濱關內）
　　　　個展　水彩展（Akane 畫廊：銀座）
2011 年　志村俊子、三澤寬志　雙人展（中央畫廊：橫濱關內）
　　　　著書『描繪人物的基本要領』（Hobby Japan 刊行）
2013 年　博麗神社例大祭（東京 Big Sight）、東方紅樓夢（Intex 大阪）（往後每年）推出水彩插畫集等作品
　　　　著書　普及版『用鉛筆來作畫』（Graphic 社刊行）
2014 年　團體展「各自的聖甲蟲展〜向藤林叡三致敬 2 〜 part1」（Akane 畫廊：銀座）
　　　　團體展「第 1 回　東方藝術展」（畫廊悠：吉祥寺）
　　　　著書『描繪水彩畫的基本要領』（Hobby Japan 刊行）
2015 年　著書『手繪繪師們的東方插畫技巧』（Hobby Japan 刊行）

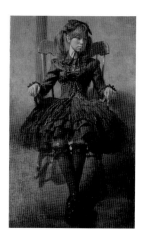

『鞋店』2007年（P.6）

後記

雖然自己在編纂本書時，得到了重新審視學生時期一直到近期自我作品的機會，但是這裡面漏掉了書作管理很糟糕時期的作品，或是繪製資料很模糊沒有什麼好圖像的作品，實在很難講說很充分。

說取而代之可能不太恰當就是了，但用了很多頁數解說創作時的（素描、色彩等理論方面的）思考方式跟技法方面要素。多到幾乎覺得這樣子的話，是不是製作一本技法書還比較輕鬆？就這層意義而言，自負本書是一本內容非常濃厚的書籍。

雖然只是短短數十年的畫業，但連自己都覺得，對於作畫這件事，也是思考過了很多很多的事情（姑且不論這是否有所幫助）。

發現有一件事一直是貫徹始終的。那就是完全不會去思考觀看自己畫作的人會怎樣想。研究作畫的相關事情，是第一優先事項，而該畫作作為一幅美術作品，映在他人眼裡是如何，那是其次了。

那麼若是說，是否都沒有意識到他人目光，這倒也不盡然。

不知是否因為從年輕時候到現時此刻，都有機會在補習班、繪畫教室、繪畫學習團體、專門學校等地方指導作畫，那種想把自己的畫作，給那些在畫畫的人以及想要學習畫畫的人看的心情，似乎還蠻強烈的。

比起觀賞畫作的人，更希望那些畫畫的人來看自己的畫作。我想本書也是這樣子的一本書。

三澤 寬志

人物畫

一窺三澤寬志的油畫與水彩畫作畫全貌

作　　者／三澤寬志
翻　　譯／林廷健
發 行 人／陳偉祥
出　　版／北星圖書事業股份有限公司
地　　址／234 新北市永和區中正路 458 號 B1
電　　話／886-2-29229000
傳　　真／886-2-29229041
網　　址／www.nsbooks.com.tw
E-MAIL／nsbook@nsbooks.com.tw
劃撥帳戶／北星文化事業有限公司
劃撥帳號／50042987
製版印刷／皇甫彩藝印刷股份有限公司
出 版 日／2019 年 2 月
Ｉ Ｓ Ｂ Ｎ／978-986-97123-4-7
定　　價／480 元

如有缺頁或裝訂錯誤，請寄回更換

ありのままに描く人物画　三澤寬志の油絵と水彩、その絵づくりのすべて
© 三澤寬志、角丸つぶら／HOBBY JAPAN

國家圖書館出版品預行編目資料

人物畫：一窺三澤寬志的油畫與水彩畫作畫全貌／三澤寬志作；林廷健翻譯. -- 新北市：北星圖書，2019.02
面；　公分

ISBN 978-986-97123-4-7(平裝)

1.油畫 2.水彩畫 3.人物畫 4.畫冊

948.5　　　　　　　　　　　108000167

●編輯

角丸　圓

自有記憶以來，一直很愛好寫生及素描，國中與高中皆擔任美術社社長。在其任內這段時間，美術社原本早已淪落成漫畫研究會兼鋼彈懇談會，但他並沒有讓美術社及社員繼續沉淪下去，還培育出了現今活躍中的遊戲及動畫相關創作者。東京藝術大學美術學院此時正處於影像呈現及現代美術的全盛時期，然而其本人卻是在裡頭學習著油畫。

除了負責編輯『描繪人物的基本要領』『描繪水彩畫的基本技法』『手繪繪師們的東方插畫技巧』『COPIC 麥克筆繪師們的東方插畫技巧』『人物速寫基本技法』『基礎鉛筆素描：從基礎開始培養你的素描繪畫』之外，還負責『萌系人物角色的描繪方法』『雙人萌角色的描繪方法』系列等作品。以作者身分所出版的書，有『超級鉛筆素描』系列（Graphic 社刊行），共同著作則有『超級基礎素描』系列（Graphic 社刊行）。

●封面・書封設計・本文排版
　廣田　正康

●畫材提供
　株式會社日下部

●編輯協助
　株式會社美術廣告社

●攝影
　木原　勝幸　[StudioTEN]
　今井　康夫
　宮本　秀子

●攝影協助模特兒
　栗本　彩
　H.Momoyo

●取材協助（不按次序）
　學校法人專門學校　東洋美術學校
　府中市學習團體
　　（素描之會／週二素描會／水彩畫俱樂部）
　關內 Art School
　Pixiv 株式會社
　M.Hirotaro

●整體構成&草圖排版製成
　久松　綠　〔Hobby Japan〕

●企圖協助
　谷村　康弘　〔Hobby Japan〕